芭蕾裙下

黃牧 著

商務印書館

芭蕾裙下

作　　者：黃　牧

責任編輯：蔡柷音

封面及內文設計：涂　慧

出　　版：商務印書館（香港）有限公司

　　　　　香港筲箕灣耀興道 3 號東滙廣場 8 樓

　　　　　http://www.commercialpress.com.hk

發　　行：香港聯合書刊物流有限公司

　　　　　香港新界大埔汀麗路 36 號中華商務印刷大廈 3 字樓

印　　刷：中華商務彩色印刷有限公司

　　　　　香港新界大埔汀麗路 36 號中華商務印刷大廈

版　　次：2017 年 1 月第 1 版第 1 次印刷

　　　　　© 2017 商務印書館（香港）有限公司

　　　　　ISBN 978 962 07 5685 6

　　　　　Printed in Hong Kong

前　言

我為甚麼撰寫這本書

當代芭蕾舞后的現場演出

過去大約兩年的時間，我進行了大約環球近三週的行程，專程看芭蕾舞。這樣匆匆趕路，固然覺得自己有點時不我與，也因為我要看的當代最著名的舞蹈員，有很多位都快要退休了。我的目標是要在這段時間裏，有計劃地看盡最喜歡的芭蕾舞蹈員，寫一本基於舞蹈評論的書。雖然付出的代價遠超賣書的稿費，但終於得償所願，能把這本書呈獻在對芭蕾舞有興趣的讀者面前。

要點是"當今"這兩個字。我發現即使在舞蹈文化普及的倫敦、巴黎和紐約，甚至在芭蕾舞深入生活的聖彼得堡，也找不到一本這樣專門綜合討論當今舞蹈員的書。除了巴黎有兩本專論一位或幾位舞蹈員的傳記，紐約有一本新的自傳，俄羅斯 2015 年出了兩本配合 Diana Vishneva 出道 20 週年的超豪華製作外，多數講芭蕾舞蹈員的書都是蓋棺定論的一類，於是我這本用中文寫的書，竟然填補了一個重要的空缺。可以這樣說，不論你喜歡不喜歡這樣的一本書，我在現場看了許多芭蕾舞蹈員的演出後發而為文並結集成書，是很重要的參考資料。

我聽古典音樂數十年，看芭蕾舞也有幾乎一樣長的時間，看過很多上一世代的

芭蕾舞后，包括當時還不到 30 歲的 Sylvie Guillem，也看過 Natalia Makarova 和 Gelsey Kirkland。可惜的是，當年我只寫樂評（在香港出版過七本古典音樂書）但不寫舞評，正因沒有文字的提場，對許多應當"難忘"的現場都淡忘了。寫這本書，既是我對看過的精彩演出的一個交代，也是將來的備忘錄。

相信有人會問幾個問題：為甚麼只說女性舞蹈員？其實不然。本書主要由舞評構成，內文評論女主角也評論男主角，很多著名的男舞蹈員都在書裏。也要指出，芭蕾舞主要是女性的藝術，女性始終擔當了大多數舞劇的主要角色，尤其在古典範疇裏，男舞蹈員的出頭和成為明星只是比較近代的事。在今天，名氣最大和最叫座，也許場費最高的芭蕾明星始終還是女性。

至於內容的選擇，當然是我個人（偏見下）的選擇：看芭蕾舞也像看電影，喜歡看甚麼，全按個人的喜好。奔波兩年，我自覺緣慳一看的，只是莫斯科大劇院的 Evgenia Obraztsova。她是年輕的一代，也許明天就能看到她，可惜本書已經出版了。

特別感謝當今的芭蕾舞天后 Vishneva，在百忙中給我很多寶貴時間，作了這樣內容豐富的專訪。這是極難得的一篇重量級訪問。這訪問的內容，反映出當代最成功的芭蕾舞后的職業歷程和藝術觀，非常難能可貴。內容的綜合性和參考價值，使我決定以之作為本書最重要的序幕。另外也要感謝我的朋友 Synchro 兄提供的現場照片。出版一本書對我已是慣常事，到底我曾用別的筆名，在香港已出了超過 70 本書，這幾年移居北京，也已經出了四本書。但對我來說，這本書是我的首要作品，也絕對是本人最喜歡的一本著作。我刻意用比較靈活包括花絮的寫法，和有點像雜誌式的編排，加上芭蕾舞后辭典，目的是希望有助於推廣芭蕾舞藝術。這是我的心願。

代　序

芭蕾天后的二十年

從深入專訪 Vishneva 看芭蕾舞后的技與藝

作者與芭蕾舞后 Vishneva

　　我有幸先後有四次機會和 Vishneva 在後台見面，需承認我是她的粉絲。最有緣的是，最近去莫斯科看她的 20 週年演出，竟然在酒店的大堂碰到她。但顯然，那些場合做不了訪問，即使能面談也會有語言的隔閡。而且我希望有的是一篇深入的訪問。多謝她的"金牌經理人"和得力助手，讓我取得了這篇三千多字的實質訪問。我用英文提問，翻譯成俄文後，她親自答了，再譯成非常講究的英文。謝謝當今最高酬的芭蕾舞后的寶貴時間。在訪問中她解釋了為甚麼近年不常演古典芭蕾舞：這是我的很多俄羅斯朋友也想知道的答案。訪問中她對所謂技巧，甚至"炫技"的問題，作了非常好的見解，我讀了也得益不淺。這解釋的權威性，在於她早已證明了自己也是技巧大師。這篇訪問具有非常重要的引導性，所以我用它作為本書最重要的序曲。

當今最高酬的芭蕾舞后 Vishneva

問：這兩年是您重要的年份，2014 年您慶祝過參加美國芭蕾劇院（American Ballet Theatre, ABT）的 10 週年，2015 年更是您在馬林斯基芭蕾舞團（Mariinsky Ballet）演出的 20 週年，這可說是芭蕾舞蹈員所能達致的最高成就。可否給我們簡單總結一下您到今為止的職業生涯？

答：我剛在美國芭蕾劇院演出了 Alexei Ratmansky 新編的《睡美人》（The Sleeping Beauty），這次演出可說圓滿總結了我 20 週年慶的節目。對我來說，這演出既代表了我的舞蹈生涯的巔峰，也是一個很重要的考驗，因為這部芭蕾舞劇讓我有一個機會演出一部全無保留、無比複雜的芭蕾舞劇。這齣戲絕不容許芭蕾舞蹈員去隱蔽她的演技或舞技的一些不足之處。

從我的舞蹈生涯的最早期，我未曾有過低潮時期，也要謝謝上帝，沒有嚴重受傷。二十年來，我的工作已足夠抵得上好幾個芭蕾舞蹈員的職業生涯。但我不能忍受局限在單一劇院的演出，幸虧我們這一世代的俄羅斯舞蹈員能夠與外國芭蕾舞蹈團合作，所以我可以把我在馬林斯基劇院的工作，結合到其他劇院的合作上而相得益彰。

問：多年來在全球各大劇院的演出，使您不但在俄羅斯名聲顯赫，也不啻是頂尖的國際芭蕾巨星，可否概括談談您今天的舞蹈取向，說說你有甚麼新的計

劃?我不是説退休的事,因為我相信您在舞壇的活躍時間還有很多年。

答:我一貫認為自己始終是一個俄羅斯舞蹈員,儘管多年來與其他各國舞蹈團合作,對我的視野和技巧都有很大的增益,使我的舞姿和動作添增了新的一種自然,也幫助我找到了作為舞者真正的自我。始於在瓦崗諾娃芭蕾學校(Vaganova Ballet Academy)的八年古典芭蕾舞訓練,跟着是浸淫於馬林斯基古典範疇的十年,奠下了我其後所做一切的穩固基礎。

俄羅斯舞蹈員獨特的"舞的呼吸"(Breath of dance),加上多年來我有機會自不同類舞蹈中不斷發掘的氣質和演技:這是自從我當年首次得窺Frederick Ashton、Kenneth MacMillan和John Neumeier的編舞之後的事。他們的編舞完全改變了我對演技[1]的追求。

我將來的計劃,會密切着重現代舞蹈:發掘新的舞蹈形式,與新的編舞家合作,發展新形式、更複雜的新製作。舞蹈技巧的琢磨從來不是我的主要目標,技巧只是一種手段。我真正有興趣的是自我的發展:擴充我的舞蹈天地,以及其他藝術領域。

問:您最近的獨家舞蹈製作是《在邊沿》(On the Edge),尚在巡迴演出,加上以前的 F.L.O.W.、Beauty in Motion,都是您近年用上很多時間的製作。這些您的獨家戲會一再出現在節目上嗎?像我在東京看過您演《對白》(Dialogue)……

答:過去我策劃過的每一個製作,對我都有重大而特別的價值。在某一時期,我會體驗到,對某一製作已做到了我能做的極限。而且到了那時,我已有自己

1　指現代芭蕾所需的演戲技術,不單是舞蹈技術。

俄羅斯的建築物上有 Vishneva 的畫像。

發展方向的新主意，所以我會對以前的製作給予尊敬的告別，而繼續向前走。

On the Edge 2015 年 [2] 已進入第二年。這對我來說是一個更為自我的製作，負責舞蹈創作的兩位編舞家對我的認識，不單是作為舞蹈員的我，而且認識為人的我。這戲不是由一連串芭蕾片段構成的，是兩部實質的一個女人獨演的芭蕾舞劇（儘管第一部分〈Switch〉由三個舞蹈員演出），兩劇都有重量戲劇性元素。

當然我還有新的計劃，不但有持續的計劃，甚至有已在籌備中的計劃，這些計劃有些是我主導的，也有別人策劃而邀我客串主演的。因此，我在莫斯科的丹欽科劇院（Nemirovich-Danchenko）首演了Neumeier的《泰蒂安娜》(*Tatiana*)。這是根據Alexander Pushkin原著的《奧涅金》(*Eugene Onegin*) 編的大型芭蕾舞劇，音樂

2　*On the Edge* 的評論見本書另文，這是本人執筆時 Vishneva 最新也最夫子自道的芭蕾製作。

是特別請Lera Auerbach譜曲的，創作此劇的主意在Neumeier先生的腦海和心目中已有很長的時間。我和Neumeier先生一起用了很多時間來構想主角泰蒂安娜的性格。泰蒂安娜是我的重要角色之一，在今天的芭蕾舞劇，甚至電影等等，你很少能看到如此廣大而複雜的舞台角色，所以籌備演出這角色對我是難忘的經驗。

問：在比較傳統的芭蕾舞劇中，這幾年我看過您演的現代芭蕾劇如《曼儂》（Manon）、《羅密歐與茱麗葉》（Romeo and Juliet）、《奧涅金》（Onegin）、《仙履奇緣》（Cinderella）……古典芭蕾劇如《吉賽爾》（Giselle）和《舞姬》（La Bayadere）。我相信很多觀眾，不論在中國還是在俄羅斯，都很懷念您的古典芭蕾，不但包括不久前你還常演的《睡美人》（原編舞版），也像《天鵝湖》（Swan Lake）和《唐吉訶德》（Don Quixote）等等，我在舊錄影看過您的精彩演出。我知道您說過已不再喜歡演《唐吉訶德》，但為了觀眾，您會再演這些古典角色嗎？

答：我知道觀眾可能有興趣，可是對我來說，所有的熱情、激素、感情，以及籌演這些角色的過程都已成過去，今天只是我職業歷史的一部分。自從那個時代以來，作為一個舞蹈員，我已改變了很多。也許如果時機適合又有適當的拍檔，我可以再演《天鵝湖》，但對於《唐吉訶德》和《海盜》等……我已曾演出太多次，也曾自我投入太多了！我覺得對於這些芭蕾舞劇，我已爛熟每一細節：我知道怎樣欣賞這些戲，也知道怎樣令觀眾喜歡，可是，在這些戲裏，我已再沒有創造性發現的餘地。今天，我有極大興趣的是當代舞蹈的世界，所以我寧願在這個領域裏浸淫和發展。

對我來說，成為一個古典芭蕾舞蹈員，從來不是我的最終目標。儘管我曾在一間要求極高的舞蹈學院，經過了最嚴謹的古典芭蕾舞學習的過程，我一向知道，這不能取代我與當代創作過程那活生生的接觸。即使對一部古典芭蕾劇如《唐吉訶德》來說，很重要的是我們應當引進一些與時代接軌的元素。

問：您是技巧頂尖的舞者，請問您是不是可以輕易回到多年不演而技巧要求高的角色？我注意到去年在聖彼得堡您跳了一場Roland Petit 編舞的《卡門》（Carmen），這是不是需要比演Alberto Alonso 版本需要更多的排練時間？再說，在您當下的範疇裏，《曼儂》會不會比《吉賽爾》難跳？您是當今曾演過多數芭蕾劇碼的舞者，請問哪一部戲在技術上是最難演的？

答：你很難真正這樣比較。每一部芭蕾舞劇各自需要不同的排練時間。我的身體也許只需要幾天時間便能記下一個角色的身體和技術細節，但跟着你要尋找的是感情意味下的重點和精微的細節，你排練越多你會更能完善結合你的舞蹈。我很享受重演Petit的《卡門》，我在 25 歲時首次跳這個角色，但現在我能創造一個完全不同、但更有感染力的卡門。

我們不能說某些芭蕾角色比另一些芭蕾角色難跳，儘管純以身體硬技術的角度看，純古典芭蕾的角色無疑最難。困難之處是要看你在某一時期的感覺。有時我想投入《曼儂》、《茶花女》（Lady of the Camellias）或《奧涅金》的氣氛裏，但有時我卻喜歡回到古典芭蕾的角色，但加入我從別的範疇學到的一些元素。跳現代舞角色的經驗增進了我跳古典角色的表現，不單是在演技[3]方面的增益，甚至在身體技術方面，因為跳現代舞能改變舞者的肢體，使其更有接納能力（receptive）、可塑性（plastic），及更有活力。

在所有的古典芭蕾中，《睡美人》的最高純淨（ultimate purity）的要求，可能是對舞蹈員最高程度的挑戰。此劇的戲劇成分不太強，所以你不能以演戲的本領彌補技術的不足。可是，即使如此，你仍然要以不一樣的演繹跳每一幕。

3　同樣指演戲的表情，Vishneva 是少數演無故事性的古典芭蕾也講究演技的舞蹈家，原來是因為受涉獵現代舞的影響。

隨着時間的演進，我在同樣的芭蕾舞劇有其他的挑戰。當我在 20 歲時，我不用擔心演戲的元素。今天，當我演《羅密歐與茱麗葉》裏那個 16 歲女孩的角色時，我會深思應當怎樣演繹比如 16 歲茱麗葉會怎樣奔向保姆……當年，演出這角色的挑戰只是要尋求能使我演活茱麗葉的適當細節和重點。今天，我有各種不同的精微細節要去處理 —— 問題是要追求純潔，和選擇及發展在每一時刻裏能令我感覺到正確和有趣的細節。

問：芭蕾舞雖然不是運動，但它的硬技術日進，與奧運紀錄不無相似之處。今天馬林斯基的二級獨舞員，相信都能做到Margot Fonteyn做不到的地方。雖然芭蕾舞絕不是以純硬技術的表現代表一切，但今天的技術需求，不論是足下工夫或演戲，都遠超當年。在劇院裏，硬技術往往贏得最多掌聲。您在年輕時早已呈現過一流的技巧，可否再請教您對芭蕾舞技術層面的觀點？

答：純從技巧的角度看，新的一世代往往跳得更好，這是完全正常的事。儘管我自己不斷按照隨着時代變動的技術需求作出調節，可是我認為技術不是指 "能轉動多少圈，能張腿多高"，技術更是在於過度性的動作，或者像Galina Ulanova能怎樣高速在舞台移動，和Margot Fonteyn獨一無二的舞姿（unique pose），這些都是不同的技術層面。可幸的是，在我很年輕的時候，老師已告訴我，最重要的不是你能轉動多少轉圈，而是在於你轉動的方法，和轉動時滲入的感情。

我不管今天的一個二級獨舞員能做到甚麼，因為我一向認定，芭蕾技術的精粹，應當在於表現某種動作的主意，不在 "更高，更多，更長"[4]。無疑觀眾喜歡

4　更高，更多，更長，意指最取悅觀眾的跳得更高，揮鞭轉轉數更多，浮空時間更長。

看勇猛的運動式的特技表演，但我認為極為重要的是，年輕一代的舞蹈員應當知道，重要的不是"特技"而是技術的品質。芭蕾和運動是兩碼子事，儘管我自己的彈藥庫的設備，包括技巧性和運動性的技術，但在我作為藝術家而經驗日增也更成熟時，我反而少練這些。我也能用這些技術，但只有在此舉有助於創造某種感情上或概念上的衝擊力（impact）時，我才會這樣做。我從來不會為了特技能譁眾眩人而使用某種特技。

問：在您初出道時，有哪些芭蕾舞蹈家和編舞家對您產生過影響？記得在舞蹈家之中，以前您在別的訪問提過Makarova、Sylvie Guillem和 Alessandra Ferri 的名字。新一代的年輕舞蹈員又如何？

答：在上述舞者之中，我想再加上Jorge Donn和Dominique Khalfouni[5] 兩個名字。但我也知道，要是沒有Robbins、Tudor和 MacMillan就不會有Makarova，沒有Bejart和Roland Petit就沒有Jorge Donn，沒有Roland Petit就沒有Khalfouni，沒有MacMillan和Petit也不會有Ferri。舞蹈員和編舞家互為後盾的作用至為重要。

你知道，我從來不會想去演某一角色，我想的是與某一位編舞家的合作……年輕時我心目中認為Neumeier和Maurice Bejart是超越人類的神，當時我沒法想像如何能接近他們！但這種想法，是我從跳芭蕾舞的第一天便開始堅持的目標，因為我知道這才是最重要的事：即是結識一個編舞大師，和他（她）合作。少年時我沉迷於"創造搜索"的主意。我從來不會為我已得到的成就而高興，

5　Jorge Donn，阿根廷男舞蹈員，擅演 Maurice Bejart 的作品，英年早逝；Dominique Khalfouni，1951 年生，是馬賽芭蕾舞團的首席，當年被認為是法國最佳舞蹈員，Petit 為她寫過多部舞劇，儘管二人以不歡而散告終。

但這不是個人主義或虛榮。試想，你要做到了多少，才能取得你的職業生涯與
Maurice Bejart的生涯交會的機會？但也要説，我有我的長久堅持，結果我越過
了那些牆壁……

我從來不會為了我已做到的成績感到滿足，因為我相信我還要做更多，和做得
更好。因為有這想法，前面就會有更多的大門為我打開。我不能只因跳過了《波
萊羅》(Bolero) 便説，"噢，我做到了！"，因為當我到達那裏時，我應已另有前
面的計劃。我在跳Bolero前已做到的，和我已在考慮中的將來發展，都對我在
那一刻間跳Bolero的演出方法有貢獻的作用。

關於年輕的一代，當然有極出色的芭蕾舞蹈員，你的書裏已有很多例子。但我
寧願討論大師們，討論那些能給我靈感，讓我因而得到對事物的真正了解的人
物。年輕一代的舞蹈員仍然需要在他們各自發展的過程中，待將來到達那裏。

目　錄

芭 蕾 裙 下 之 一

俄羅斯芭蕾舞

從
"遊客的天鵝湖"
到
看舞神 Lopatkina

遊客的天鵝湖，我的芭蕾旅程開始

旅遊智慧似乎認為，到了聖彼得堡就必須看一場芭蕾舞。在那裏看芭蕾舞，正如在北京登長城，到拉斯維加斯進賭場，到巴黎看凱旋門，是遊客必然的節目。不知芭蕾為何物的朋友也得去見識一下。

那年是我到聖彼得堡的初訪，那時還沒有門徑，我也參與遊客活動。我意外喜見隱士廬(Hermitage)的芭蕾舞劇院裏，竟有一大團香港"團友"。在旅遊季節，這城市每天(是的)必定有兩、三場芭蕾舞演出，而且其中一場甚至兩場演的都一定是《天鵝湖》。聖彼得堡有兩間頂尖級的芭蕾舞劇團，馬林斯基芭蕾舞團(Mariinsky Ballet)和米克洛夫斯基芭蕾舞團(Mikhailovsky Ballet)，相對於人口約二千萬，四倍於聖彼得堡的莫斯科，只有一間超級劇院莫斯科大劇院芭蕾舞劇團(Bolshoi Ballet)(Mariinsky 和 Bolshoi 都各有兩間劇院)，可見聖彼得堡和芭蕾舞的重要關係。不過，這樣的芭蕾舞殿堂，不是一般不求甚解的遊客看的(也不容易臨時買到票)。他們看的是我稱之為"遊客的天鵝湖"的演出。

這樣的戲，我也看過兩次，都是很好的娛樂。第一次是當年坐公主郵輪，船上的岸上遊節目就包括看芭蕾舞，那天海港停泊了三艘十萬噸級的巨輪，船客過萬人。在音樂學院的大劇院裏，樓下全是近千船客，導遊打着旗號，每船的客各據一方。記得那晚的演出"竟然不錯"。後來再看的這一場 Tourists' Swan Lake 是在隱士廬的宮廷小劇院看的，這裏是以前沙皇看戲的私家劇場，只有不到二百個座位，不同在馬林斯基劇院，你可能像從山頂看舞台，這也是難得的看芭蕾舞的新經驗。就正是在這裏，那天觀眾席的四分之一是粵語對白的(也許次日是普通話對白的)，但他們卻不是你想像中常看芭蕾舞的那些人。

我也曾在烏克蘭的奧德薩(Odessa)，看了另一場"遊客的天鵝湖"！那次我坐水晶郵輪來此，當晚看戲的大堂座客，主要就是我們郵輪水晶尚寧號，加上銀海和海夢各一艘船來的客。非常漂亮的歌劇院，演出者是莫斯科古典芭蕾舞團

《天鵝湖》

(Moscow Classical Ballet)，主角赫然是莫斯科大劇院的首席 Mariya Allash 和馬林斯基的首席 Igor Kolb！這兩人雖過氣不再當紅，也都算明星了，可是劇院的觀眾全靠船客，票價不貴。於是也難怪 Igor 是晚開小差，黑天鵝雙人舞的困難部分他竟索性站着省掉(有這樣的事)。當時我還以為他已不濟了，但後來在馬林斯基看他跳《胡桃夾子》(*The Nutcracker*)，演出還不錯。大概他看到劇院既不客滿又都是遊客，就隨便演一場"遊客的天鵝湖"算了。這種欺客的行為不是偶然的事，後來我在馬林斯基再看到 Igor，在那裏他不敢開小差。

我看芭蕾舞的態度很認真。那幾次之所以數度看遊客演出，第一次是郵輪碼頭非常遠，當時對聖彼得堡不熟悉，晚上絕對無法自己進城，第二次則是因為我

隱士盧劇院 (*Hermitage Theatre*)

想得到在小劇院非常近的距離看芭蕾舞的經驗：那次也有管弦樂團演奏，不用錄音。要説的是，兩次演出都是很認真的，雖然不是 Mariinsky，可是還是及格有餘的。也許在聖彼得堡，芭蕾舞總有一定的水準：從及格到世界最高的水準。那裏有太多的芭蕾舞蹈員，聽説馬林斯基的明星也會偶爾客串演"遊客的天鵝湖"。我已説過在旅遊旺季的幾個月，每天必有一場甚至兩場這樣的天鵝湖上演。

芭蕾舞今天好像是俄羅斯的國粹，俄國在這種藝術佔盡風騷。在我年輕的日子裏，稱霸西方芭蕾舞壇的，還不是蘇聯的叛將 Rudolf Nureyev、Mikhail Baryshnikov 和 Makarova？他們都來自聖彼得堡的這間馬林斯基劇院，蘇聯時期這裏稱為"列寧格勒的 Kirov（基羅夫）劇院"。今天，"基羅夫"這個蘇聯時代的知名名字，在西方可能仍是比馬林斯基更家傳戶曉。真要到聖彼得堡看芭蕾舞，要看的應是這級數的芭蕾舞。

如果説芭蕾舞是"源於俄羅斯的藝術"就錯了。它應是意大利和法國"進口"的藝術，芭蕾舞的術語都是法文，甚至《天鵝湖》"最普及版本"的編舞大師、當年的聖彼得堡居民、馬林斯基編舞師 Marius Petipa 都是法國人。但俄羅斯芭蕾舞的技術水準一向是最高的，這點也許蘇聯時期的嚴訓（Discipline）非常重要。但更重要的是，在俄羅斯，芭蕾舞星是眾人的偶像，於是很多人都願付出最高代價和苦功學芭蕾。在馬林斯基和莫斯科大劇院，芭蕾舞票價高於歌劇票價，而且更快售罄。

我曾居歐洲十餘年，曾因在英工作，是倫敦皇家芭蕾舞團的常客，但即使在蘇聯時期，我嚮往的仍然是 Kirov 和 Bolshoi。那時這兩者"誰更好"的議論止於見仁見智的臆測，但俄國開放了，你可以去比較，去判斷。現在到了聖彼得堡，你大可以今天看 Mariinsky，明天去看另一間也常有巨星演出的 Mikhailovsky 劇

團，太理想了。

我一再去聖彼得堡，目的明確，就是要看芭蕾舞。Mariinsky 雖然有 Valery Gergiev 坐鎮（他不但管音樂也管芭蕾舞），可我對那裏的歌劇不熱衷，看歌劇我寧取紐約、巴黎、倫敦、米蘭和維也納的國際明星演出。今天聽 Anna Netrebko（也許是最紅的女高音），也許在西方比在她的家鄉聖彼得堡更有機會。但芭蕾舞不同，儘管俄羅斯芭蕾舞的劇碼仍然主要圍繞着十九世紀的古典芭蕾，但那裏的技術水準高於西方。

開始幾次到俄羅斯，都沒法好好地看芭蕾舞，非常遺憾，其實只因那時我還沒有摸索到門徑。我到了 Bolshoi，甚至找到售票處，也搞不通怎樣買票。非常簡單，那裏只有俄文，連演的是甚麼都看不懂。所有工作人員説的都只是俄文。現在發現，到戲院反而沒用，可以直接到 Bolshoi 或 Mariinsky 的網址買，全用英文，信用卡付款。以前我通過 Google 搜索，在一間戲票代理（Operaandballet. com）買票，發現票價貴加倍，而且報錯了舞蹈員的名字，令我買錯了票，非常可惜的是因此錯過了看 Olesya Novikova 演的《雷蒙達》（*Raymonda*）。所以不要光顧 Agent！

Uliana Lopatkina 演的《卡門》及其他

2009 年秋天，我在 Hermitage 看了一晚"遊客的天鵝湖"（不後悔，因為也值得看），幸虧總算看到 Mariinsky 巨星 Uliana Lopatkina 的演出。Lopakina 的範疇和專長主要是古典芭蕾，舞藝無可比擬，身體的每一部分都是好戲。那晚的節目是三部獨幕劇：她演其一的《卡門》（Alonso 版），施展出渾身解數，舞伴有 Danila Korsuntsev，演 Jose，還有 Yevgeny Ivanchenko、Ruben Bobovnikov 和 Yulia Stepanova，都是 Mariinsky 的主幹。

本來獨幕劇的叫座力不如一部大劇，但因為 Lopatkina 的演出，票價較貴也一早客滿。

當晚的第二部戲 *Without*，用蕭邦的鋼琴音樂，五對舞蹈員跳雙人舞，可惜原本報稱參演的我心愛的 Alina Somova 不演（後來知道她到"生產線"去了），但下一場也看到了 Yekaterina Kondaurova。

當晚最精彩的是《少年與死神》（*Le Jeune Homme et la Mort*），J.S. Bach 的 *Passacaglia in C Minor, BWV582* 的音樂，用在這場舞上妙不可言，樂團演出精彩，不愧是 Gergiev 訓練出來的樂團。而 Petit 的編舞也精彩。故事講一個失意的年輕人獨處斗室，卻有美少女來訪，原來後者就是死神，她成功誘導年輕人上吊。

Petit 的編舞不容易跳，但 Vladimir Shklyarov 是技巧非常高超的男舞蹈員精英之一（也許已是馬林今天最出名的男舞蹈員）。此劇女舞蹈員戲份較少，但在馬林

斯基，演出者也用到著名的 Yekaterina Kondaurova，都是首席。以戲而論，我喜歡看此劇甚至多於看《卡門》。

固然，大家看的是巨星 Lopatkina：她曾因傷休養數年，復出後其技不減當年。我對芭蕾舞蹈員特別有敬意，她們也許 10 歲學舞，經激烈競爭進入名校，苦練八年畢業後，也只有精英才能進馬林斯基當羣舞員（Corps de Ballet）。這是體力

要求特別高的行業，通常 45 歲便是退休的年歲。Lopatkina 是最資深的巨星（傳記見書末辭典部分），和 Vishneva 是兩大台柱。聖彼得堡現在是我常訪之地，Lopatkina 不像 Vishneva 四海為家，一般只在那裏跳舞！這豈不是到聖彼得堡很好的理由？

第二幕

難忘的
Osipova 之夜
及其他

Osipova 演活了茱麗葉 *Romeo and Juliet*
(Prokofiev / Nacho Duato)

2013 年 12 月我在聖彼得堡親歷俄羅斯的嚴冬，低溫加上高濕度(-13℃ / 86%)還有風，對我不是大問題，只是天天下雪滿地雪濘真的不宜走動。我明知這裏著名的天氣曾經足以擊敗拿破崙和希特拉(法國德國也在寒帶)，而 Dmitri Shostakovich 的第七交響曲《列寧格勒》(*Symphony No.7 in C Major, Op.60*)也有助於喚起我的記憶，可是我此行以聖彼得堡為首站是有道理的。Natalia Osipova 於 12 月 13 日在此跳《羅密歐與茱麗葉》是我來捱冷的主因，然後也一口氣在馬林斯基看了另外兩場芭蕾舞。到聖彼得堡旅遊容易，我已去了三次，但看 Osipova 不易。不好的是三張票的成本接近五千元港幣。

但我終於能在聖彼得堡看到 Natalia Osipova 的現場演出。

這的確不易。要不是我住在歐洲大酒店(Belmond Grand Hotel Europe)，而這酒

店在 Mikhailovsky 劇院擁有一個四座位包廂，我也看不上這場演出（另一五星酒店阿斯托利亞堡羅科（Rocco Forte Astoria Hotel）也有包廂）。它們排出了幾場羅劇，凡是 Osipova 跳的幾場一早就賣個滿堂。我在酒店買到票而且劇院就在酒店後，踏雪走到戲院只是五分鐘。聽說 Osipova 當時也在該酒店住了一個月，可惜吃早餐時沒碰上聽說愛睡懶覺的她。

我絕不願濫用“偉大”一詞，尤其是用在這個那時才年方 26 歲的女孩身上，但 Osipova 的舞技確實對我資深的視覺也造成震撼，也只有“偉大”一詞適用於她。現場證實了 YouTube 上的她是真實的，想當年我也曾到琉森，證實 Cecilia Bartoli 是“真的”技藝超凡。年齡絕不能令凡人變成偉大，只有天賦可以，而天賦與年齡無關。2006 年 Bolshoi 訪英，起用才 20 歲的 Osipova 配只有 17 歲的“男童” Ivan Vasiliev，跳最賣弄技巧的《唐吉訶德》，令一般“慢三拍”的英國觀眾也震撼了。因為倫敦的演出太轟動了，Osipova 這小女孩也就一夕間成為明星。有趣的是，她和 Vasiliev 在 Bolshoi 雖成台柱，不出幾年後也因“藝術自由”之故離開，2012 年投奔了聖彼得堡這間“進步”的 Mikhailovsky 劇院。

不幸那天演的羅茱，不是我們有幸曾在香港看美國芭蕾舞劇院 ABT 演的同一部戲：我們熟悉的 MacMillan 版本。我看的是這劇院的藝術總監 Nacho Duato 編舞的版本。也就是說，同樣莎翁的故事和 Sergei Prokofiev 的音樂，台上演的舞步完全不同。比較 MacMillan 版（有 Fonteyn 和 Nureyev 的經典電影為證），這個新版（今次首演），茱麗葉一角的編舞還不錯，可羅密歐一角卻全無 MacMillan 版的炫技，可說“誰都能跳”，看得沒勁，尤其珠玉在前。我的意外是那晚的男主角赫然是 Leonid Sarafanov，另一位新從馬林斯基投奔過來的巨星。還以為出場的必然是 Vasiliev。

不過現在所謂“加盟”的意義也不大：馬林斯基的台柱 Diana Vishneva 不是跳遍

謝幕時的 Osipova 及 Sarafanov

全球的舞台嗎，包括在"應敵對"的 Bolshoi 和 Mikhailovsky！Diana 不斷擴大的範疇已超越兩大劇院的保守範疇。可是新戲也不一定就值得叫好，這個 Duato 版的編舞肯定不如 MacMillan 版。唉，這版本的佈景也很簡約（節省的較好聽說法），露台雙人舞（Balcony Scene）都沒有露台。

既然男舞無可表現，那麼是 Vasiliev 或 Sarafanov 也就無所謂了。不明白為何 Osipova 不夥拍自己當時的老公而拍 Novikova 的老公，有點"點錯鴛鴦譜"之感（後來他們分開了）。不過，反正我也是 Novikova 和 Sarafanov 的擁躉！那時年方 23 的 Vasiliev 有飛人之稱，是當代硬技巧最驚人的男舞蹈員，但也許第二個飛人便是 Sarafanov 了（如果芭蕾舞是奧運的話）！

希望 Nacho Duato 不會繼續在 Mikhailsky 多玩他的新編舞，這版本的 *Romeo and Juliet* 我不大恭維。新創造不一定好！但 Mikhailsky 劇院比馬林斯基還要好，劇院較小但裝潢更漂亮，又在正正市中心，我希望我可以是常客！

儘管期待最高，Osipova 的演出仍然令我震驚。她的舉手投足都在技巧上無懈可擊，她的速度之快，和跳躍之高簡直像飛人，使我想起 20 年前的 Sylvie Guillem。無獨有偶，這兩人都是起初受奧運級藝術體操訓練，後來轉投芭蕾的。也許這才是訓練芭蕾最高技術之一途？但芭蕾是藝術不是體操，同樣令我震驚的是，Osipova 在表情上的全面投入和無比的音樂感，因而化成完美的茱麗葉（她也演過 MacMillan 和 Ashton 的版本）。一晚吸收進我腦海的影像，會永遠留在我的記憶中。是晚喝彩聲不絕，落幕後主角還要出來接受觀眾的起立喝彩（Standing Ovation）！上次在馬林斯基看 Lopatkina 也看不到今天觀眾給 Osipova 的熱烈謝幕。

後記

12 月 16 日我離開聖彼得堡飛柏林，訂了的士二時到酒店接我到機場。歐洲大酒店的公關經理 Irina 已是朋友，她竟於週日回酒店，目的是想給我約見同住店內的 Osipova。早上怕她正在睡覺不敢打電話騷擾她，但從中午到一點她都不聽電話，演《睡美人》，訪問就只有等下次了。反正聖彼得堡會成為我的"芭蕾故鄉"，有機會的。而她現在已遷往我去得更多的倫敦去了。

馬林斯基的《睡美人》*The Sleeping Beauty*
（Tchaikovsky / Petipa）

看過了《羅密歐與茱麗葉》，我繼續在 2013 年 12 月 14 日，在馬林斯基劇院看了一場《睡美人》，主角是 Anastasia Kolegova 和 Yvegeny Ivanchenko。他們不是大明星，但都是一流的舞蹈員。

我覺得連看兩場的演出，觀眾的態度顯然不同，儘管 Anastasia 人靚而〈玫瑰慢板〉（Rose Adagio）一段的"金雞獨立"穩如泰山，踢腿輕易近 180 度，可是不同 Fonteyn 的時代了，這樣的技術表現在今天只是常事。Anastasia 仍然只是多年未能升上首席的一級獨舞員（First Soloist）。只有不出五個"偉大"級的明星如 Osipova 才能贏得俄國觀眾忘情的彩聲。所以我要怪責觀眾的喝彩不夠熱烈。

純以硬技術而論，Anastasia 的玫瑰慢板勝過 Alina Cojocaru，不過硬技術不是一切。這場演出還是精彩的，不好的只是因為那時我尚未找到竅門，被迫花了雙倍票價從 Agent 購票，給抽水一百多美元的痛苦。在俄國買票像網購飛機票，要有竅門，對我們外人極不公平！不過現在知道這竅門非常簡單，就是一早直接從劇院網址買票，英文網址，信用卡付款。只是那時我尚未找到這竅門（而你現在知道了）。

Kolegova and Ivanchenko

馬林斯基劇院

《胡桃夾子》 *The Nutcracker*

（Tchaikovsky / Petipa, Ivanov）

2013 年 12 月 15 日我繼續看馬林斯基劇團的《胡桃夾子》，主角是 Yekaterina Osmolkina 和 Igor Kolb。既然為芭蕾舞而來，自然天天看戲。

傳統的大場面和佈景，也許在馬林斯基來說這也只是恆常演出，可是有的是馬林斯基的高水準。幾個月前曾看到 Kolb 在國立奧德薩戲劇和芭蕾舞學院劇場（Odessa National Academic Theatre of Opera and Ballet）跳《天鵝湖》欺場，在馬林斯基他則不敢，到底他仍是首席（Principal）。儘管 Baryshnikov / Kirkland / ABT 的經典錄像仍在我腦海中，但這樣比較不公平。要說的是這仍是高水準的演出。聽說大除夕那天馬林斯基的 *The Nutcracker*（Novikova 演），戲票炒至過千歐元。俄羅斯貧富懸殊，有付得起這票價的人。

Yekaterina Osmolkina 是馬林斯基其中一個怕升不上首席的一級獨舞員，聲譽及出場的機會都不及 Kolegova 和 Novikova，但她熟練的舞步和柔軟的身形仍然吸引着我，還有馬林斯基舞蹈員永遠非常正宗的 style。Igor Kolb 曾享大名其實年齡也不太老，那天看他的演出還是夠水準的，可是現在他徒然掛着首席的招牌，卻很少演出了。

Osmolkina 及 Kolb

第三幕

Vishneva 的
《吉賽爾》
之夜及其他

2013 年 10 月 12 日起我到達莫斯科，開始一個多月的歐洲之旅，抵達前已持有五張預購的芭蕾票。這幾年裏其實我大多數時間都在歐洲，身為"無業遊民"，我行動極度自由。可是今次選擇在初冬先到俄羅斯，主要是要到 Mariinsky Theatre 看 Diana Vishneva 演的 Giselle。那場演出的日子是 11 月 16 日，我在兩個月前已在網上買了票，其他的行程就跟着好辦了。結果，這是我的另一次難忘的芭蕾之旅：在九天裏到了四個不同的城市看了五場精彩的芭蕾舞演出。

從莫斯科飛往聖彼得堡。我住在一間可說與芭蕾掛鈎的歷史性著名酒店 —— Belmond Grand Hotel Europe。這裏的走廊上掛着芭蕾明星的大照片，逢週五晚上 L'Europe 餐廳的 Tchaikovsky Night 晚餐，小舞台上有芭蕾舞演出。它有一間名為馬林斯基套房的套間，全以芭蕾舞物事為裝飾。Vishneva 的照片也掛在這房間裏。在 Mikhailovsky 劇院，他們擁有一間包廂。沒有別的酒店與芭蕾舞的關係如此密切。到聖彼得堡看芭蕾舞，住這裏或 Astoria（也是一間以芭蕾為主題的酒店）最理想了。今次到歐洲大酒店和馬林斯基劇院，我有回家般的親切感，都已三訪了。

Mariinsky Theatre

餐廳內的 Tchaikovsky Night

《珠寶》 *Jewels*

（Fauré + Stravinsky + Tchaikovsky / Balanchine）

2013 年 10 月 14 日，我在馬林斯基第二劇院看了一場 George Balanchine 的《珠寶》
（*Jewels*），這是很好看的三幕無故事長劇。Balanchine 的編舞總是很好看的（他
的羣舞其實可說是羣體獨舞，也絕無冷場）。那次首次進入幾個月前、五月才
新開的馬林斯基第二劇場，也是我的樂事。早聽說並因而證實這間宏偉劇院的

觀眾，行為和衣着都較隨和，與舊院氣氛不同。演出前宣佈請勿拍照，但觀眾不但拍照而且有用閃光燈的（不敢批判別人，因為我也拍照但不會用閃光燈）。劇院設施包括比舊劇院大得多的商店，音響效果一流，座位舒適而視野好，也要說樂團的演出之佳，簡直像聽 Gergiev 的音樂會（是晚的指揮是他們最勤力的 Boris Gruzin）。

第一幕〈綠寶石〉(*Emeralds*)

Viktoria Krasnokutskaya / Xander Parish – Anastasia Kolegova / Yuri Smekalov

馬林斯基的惡例是不預佈非首席的演出名單，而且即使是首席，也似乎除了 Vishneva 和 Lopatkina 這樣的巨星外，也要到演出的月份才公佈誰擔演，所以臨場看到這樣的陣容我也還算高興。2012 年才看過 Anastasia Kolegova 主演的《睡美人》，印象好（也幸虧她是美女）。這場演出有馬林斯基的一貫高水準，可惜觀眾似乎是"看人喝彩"的，所以我嫌謝幕不夠熱烈。*Jewels* 全劇三幕佈景一樣，只是每幕按劇名的珠寶顏色佈置。所以第一幕的佈景是綠色的，很配合 Gabiel Fauré 旋律優雅的音樂。Kolegova 演出不錯，於是我又怪掌聲不夠熱烈。我認為她應是升首席的下一個人選之一。她常常演重要劇碼的主角。我注意到謝幕時只她一個竟沒有花收：這裏的花是觀眾（或自己）買的，不是戲院例送的。早知我願大破慳囊買花送她，哈哈！

第二幕〈紅寶石〉(*Rubies*)

Alina Somova / Filipp Stepin + Alisa Sodoleva

換上 Igor Stravinsky 的音樂和紅色的舞衣與背景，Balanchine 這幕戲的編舞很現代化（相對於第一及第三幕的古典），看後甚至覺得音樂像原創芭蕾舞音樂，多於是鋼琴協奏曲。

Alina Somova 和 Filipp Stepin 都是新星。大美女 Alina 產後身材完全復原了，那兩個月她和 Tereshkina 都不斷出場，似乎是要補回 2012 年的產假？Alina 是個技巧高超的舞蹈員，儘管演戲不是她的強項，但此劇不着"演戲"。只是我覺得她還是太不入戲，甚至有點掉以輕心似的。新進的 Alisa Sodoleva 演的獨舞角色跳得非常好，她只是初級獨舞員。這次是她首演此角，看後覺得今後值得注

意她。結果 2014 年她改投 Mikhailovsky 立升首席，等於連跳四級！

第三幕〈鑽石〉（*Diamonds*）

Viktoria Tereshkina / Vladimir Shklyarov

以上兩位舞蹈員都應算是馬林斯基的大明星了。儘管 Viktoria Tereshkina 一貫地板着不漂亮的長臉（相對於 Somova 常常傻笑着的漂亮臉），但她仍是比小妹妹 Alina 更大的明星，成熟得多，觀眾給她的彩聲也更多更熱烈，儘管我看不到只有巨星如 Vishneva 能享有的那樣的謝幕（可以精彩到像另一場戲）。

Viktoria 都是產後復出，但演出無懈可擊。她是個非常古典的舞者。舞伴 Shklyarov 也是公認的馬林斯基男性台柱之一。他賣相一流（我認為他的賣相甚至勝過 Roberto Bolle），舞姿優雅，也許 Vasiliev 跳得更高，但後者太粗線條而

不夠溫文。可惜今天的人太重賣弄技巧，於是 Vasiliev 憑跳得最高稱王。芭蕾舞到底不是體操，技術重要卻不是全部。

我願為這一對舞者大力喝彩，尤其是 Viktoria 那十分準確而細緻的舞步（證明出色的芭蕾舞蹈員雖無外貌美甚至偏醜也能令你愛上她，像當年的 Natalia Makarova）。這是一場很精彩的演出（可惜仍然沒有應有的 Curtain Call，即謝幕完畢完全落幕後，觀眾熱烈的掌聲要舞者不斷出來謝幕）。這樣的場面在俄國特別熱烈好看（如果有的話也只是屬於 Vishneva、Lopatkina、Zakharova 和 Osipova 的）。

Vishneva 的《吉賽爾》 *Giselle*
（Adam / Coralli-Petipa）

看 2013 年 10 月 16 日這場演出，感覺上似是看 Vishneva 的專場，多於像在看"另一場吉賽爾"。主要是明星效應。

而我也看到俄式傳統的喝彩了，散場彩聲持續了近 20 分鐘。就因為主角是 Vishneva（也許不論她跳得好不好，儘管她永遠跳得好）。我注意到舊劇院的觀眾

似乎很不同,斯文得多衣着講究得多,沒有人用閃光燈拍攝。我拍照是不擾人的,因為我知道觀眾會何時喝彩,音樂何時大聲,永遠掩蓋我的快門聲。

嘗試撇開 Vishneva 的名氣因素(和我作為她擁躉的因素)來中立評論,她當晚的 *Giselle* 演出無懈可擊,一早就盛名不虛的她(20 歲便是馬林斯基的首席),仍在巔峰。男主角 Konstantin Zverev 也很好。他應是 Vishneva 的 protégé(提拔的後輩)吧?那年 Ratmansky 的《安娜・卡列尼娜》的俄國首演,V 娃也選他為搭檔並在發佈會對他大加讚揚。他那時只是位居二級獨舞之列(後已迅即升為一級),但前途無量。Sofia Gumerova 也是馬林斯基的前輩要員了,她的 Myrtha 我也叫好。而且到底是馬林斯基,羣舞和管弦樂都一流。

該次一連看了馬林斯基的三名旦,Vishneva 確不愧是台柱巨星(另一是 Lopatkina)。聽說她是當今世上場費最高的舞蹈員之一(另一位是 Sylvie Guillem),那天她的步法(footwork)全無差錯,無可比擬的音樂感使她的舞步,與每個音符都配合得天衣無縫,演技出色。那個月在馬林斯基的舞台上跳 *Giselle* 的還有 Lopatkina 和 Osipova,更不用説 Tereshkina 和 Somova 也要跳了。這樣的無形競爭確保演出者必定全力以赴,因為那裏的觀眾都是識貨的,他們會比較。

Diana Vishneva 近年不斷擴展她的劇目範疇,當今不少編舞大師都為她創作新舞。那時她的新製作 *On The Edge* 剛在美國首演。這次能看到她跳 *Giselle* 特別難得,因為似乎近年來她的活動,最重視的還是這些大師們為她新編的芭蕾舞(見代序)。在芭蕾劇中,她近年比較喜歡演的應是 *Romeo and Juliet*、*Manon* 和 *Onegin* 等要有內心表現的近代戲,跳這些需要"演戲"的劇,她絕對首屈一指。古典芭蕾她最常演的則是《吉賽爾》了。Adolphe Adam 的音樂越聽越覺旋律優美,所以《吉賽爾》似乎是所有芭蕾舞蹈員的首愛。

Vishneva 演出後老師到後台探班

Vishneva 是當今最偉大的"芭蕾演員",配合一流的技巧和最高的音樂感,令她被公認為近代芭蕾的權威演繹者。可惜她的時間有限,在近代芭蕾與現代芭蕾舞(注意不是現代舞)之後,能看到她演 *Giselle* 和 *La Bayadere* 這類純古典傳統芭蕾舞的機會就較少了。所以她的《吉賽爾》我是必看的。好戲當前,且聖彼得堡不遠。

那次已是我第五次看 Vishneva 的現場演出,再看了近年紐約一貫對她的好評,Vishneva 從不欺場。她的名聲響亮,除了門票一早售完外,也讓我終於看到了精彩的 Curtain Call(美國一本叫 *After Grow* 的書,內容就只是講她的謝幕,那簡直是"另一場好戲")。可憐其他演員(尤其男主角必須陪同謝幕,還有前輩如 Gumerova),也包括指揮 Boris Gruzin,都成了謝幕好戲的佈景板。

那天散場後我有機會到後台和 V 娃見面,那次的會面竟是在馬林斯基的大舞台,難得!她平易近人,但不大說英語。在後台她仍然穿着《吉賽爾》的戲裝和芭蕾鞋見客,賀客包括她的老師。看芭蕾數十年,這是我最難忘的一天。我竟登上馬林斯基的舞台,還和當今首席芭蕾巨星說話及拍照留念!

第四幕

2014 年
的
聖彼得堡
芭蕾舞節

2014 年的聖彼得堡第 14 屆馬林斯基國際芭蕾舞節(The XIV International Ballet Festival Mariinsky)為期十天(2014 年 4 月 3 日至 13 日我看了其中的五天),五場演出的門票早就訂好了。4 月 6 日的早上從香港經莫斯科轉機到聖彼得堡,發現四月仍然是冬天,氣溫仍在零度上下。幸虧芭蕾給我供暖,而時差也只是 4 小時,睡一覺就有精神看戲了!

《天鵝湖》*Swan Lake*

(Tchaikovsky / Petipa)

2014 年 4 月 8 日,我"從現代舞走出來",次日看"老套"的《天鵝湖》實在竟是某種解脫,雖然我這輩子也許看過 20 次《天鵝湖》的現場,30 次錄影,儘管主角不是"巨星",也覺得特別好看,而且劇院換了馬林斯基 2 新劇院,4 月 7 日才在馬林斯基 1 院看戲,戲院的輝煌歷史無助於我被遮擋得辛苦(雖然我坐在大堂 12 排偏中位置),第二天則視野一流。

主角是 Anastasia Kolegova，已說過她是馬林另一當了主角多年，仍不升首席的第一獨舞員（另一被忽略的是 Olesya Novikova）。去年我曾看過她跳《睡美人》，技術水準很高，這次看她的黑天鵝，其揮鞭轉（Fouettes）能做超過 "交貨標準" 的 32 轉有餘（而堂堂 Lopatkina 在 2008 年的錄影都不夠交貨，Fonteyn 的 28 轉就更不用說了）。我對她的演出滿意，儘管她不像 Lopatkina 演《天鵝湖》一樣全身是戲，男主角 Timur Askerov 不過不失，但全場板着臉一副辛苦的樣子（也許跳《天鵝湖》真是很辛苦的事）。馬林聘有太多舞蹈員，這兩位尤其是 Anastasia 能擔演《天鵝湖》和《睡美人》已不簡單，應是第一獨舞中的表表者了。

雖然沒有永誌不忘的記憶，在馬林斯基的這一場只是無數場《天鵝湖》的其中之一，但這種平均高水準的演出，我永遠看不厭，尤其這裏演的一定是 Petipa 最好看的經典版本。

但要説的是，馬林斯基芭蕾舞團的偉大，不但因為有最好的獨舞員，其實更有最最好的羣舞員，而年輕一代的 Soloists（獨舞員）都是舞技超羣的，像參加這場演出的 Tatiana Tkachenko 和 Nadezhda Batoeva……場刊還有我開始熟悉的其他名字，如 Maria Shevyakova、Oxana Marchuk、Alisa Sodoleva（已轉投 Mikhailovsky 為首席）、Yulia Stepanova……這些名字的主人都是出自 Vaganova 的猛將，年紀輕輕已各有擁躉，謝幕時她們拿的花都應該是擁躉送的（當然她們也可以買花自送）。我已説過不像香港主辦者會人人送一束花，在俄羅斯沒人送花或沒有自購，就沒有花拿。今次中場在大台，我注意到帶位員在大堂處理送來的花。有些角色也許跳完第二幕就"收工"了，她的花會在第二幕謝幕時送上。這是芭蕾舞的規矩，對舞蹈員來説，謝幕是高潮（我也特別喜歡看）。不過，最熱烈的謝幕都只是巨星獨享的，不管當日她的演出如何。

《舞姬》*La Bayadere*

（Minkus/Petipa）

4月9日看《舞姬》，非常好看。*La Bayadere* 是我心目中最好看的其中一部芭蕾舞劇，它有一個算是有血有肉的故事，有非常難跳的舞步（Petipa 的編舞始終最"好看"），而且可說有兩個技術需求極高的女角色和一個男角色，它第三幕的羣舞，是芭蕾舞羣舞中最好看的，在此正好展露了馬林斯基著名的 Corps de Ballet 的高水準。第二幕的 *Grand Pas Classique* 有最炫目的技巧，包括第二女角的揮鞭轉。

看了第三幕的 *Kingdom of Shades* 的羣舞，覺得那時剛好一連看了三個團的羣舞，ABT 高於 La Scala，而 Mariinsky 又高於 ABT。而我心愛的新秀們，能跳又美麗的 Batoeva 和 Tkachenko 又再出場。雖然回到老劇院，但這次選到很好的大堂前座，視野甚佳（中場時我視察了劇院，特別記下甚麼座位視野好，我肯定是常客）！

這次請來美國芭蕾劇院當時的 First Soloist，Isabella Boylston，演第二女主角（現剛升為首席），是值得的，因為我看到很好的揮鞭轉。但令我為之震驚的卻是男主角，馬林斯基駐團的一位一級獨舞員，韓國人金基珉（Kimin Kim）。他的跳躍不是跳，簡直是飛！當時看來除了 Novikova 外，又多了一個我認為應急升 Principal 的舞蹈員了。但幾個月後他已升了首席。像 40 年前看 Fernando Bujones，我有眼識泰山。

後話是，看這場《舞姬》時，我其實手上已持有另外三張同樣都是看《舞姬》的票，一個多月後在紐約大都會歌劇院的美國芭蕾劇院的春演，演 Nikia 的先後是 Vishneva、Cojocaru 和 Polina Semionova……再加上這場的 Alina Somova，都是我的至愛舞蹈員！比較四個巨星跳同一角色會很過癮。

Alina Somova 年輕貌美，足下功夫一流，正是馬林斯基下一代的舞后之選。不過，儘管在技術上幾無差錯，我不只一次覺得她的演出不像絕對投入，也有點太年輕及幼嫩之感。但我自認這也許是吹毛求疵。和跟着要看的三場的舞者比較，起碼不用看也應知她的演技略遜。不過，總的來説，這是最好看的一場戲，太精彩了。再説一次，令我驚奇的是韓國人金先生，他在馬林斯基的舞台上搶了俄國美國精英的鏡頭。

Filipp Stepin、Tatiana Tkachenko、Nadezhda Batoeva、Yulia Stepanova……這些熟悉的名字的主人又出現，人人精彩。指揮也是幾乎天天見面的 Boris Gruzin。

《吉賽爾》*Giselle*

（Adam / Coralli, Petipa）

之所以不惜"過分勤力"4月11日又去看確實近年已看得太多太多的《吉賽爾》(儘管這是另一最好看的劇碼)，是因為原定演《吉賽爾》的是 Olga Esina，一個出自馬林斯基、但現在是維也納國家歌劇院芭蕾舞團首席台柱的俄國舞蹈紅員。但她臨時不演，請來身為 ABT 首席的韓裔著名舞蹈員徐熙(Hee Seo)主演。我也想過，由於連看四場沒法吃一頓正式的晚餐(而歐洲大酒店的堪察加螃蟹是天下美味)，一度想退票，但 Hee Seo 雖看過多次，她演的全場主角戲還沒看過，所以還是去看了(請閱美國芭蕾劇院另文)。

指揮又是 Gruzin，男主角是 Vishneva 的 *Giselle* 裏的 Konstantin Zverev，但我很高興看到 Tatiana Tkachenko 今次演一個很有分量的角色。

Hee Seo 作為頂級舞團 ABT 的首席，也許堪稱最著名的亞裔舞蹈員。她的外形演 *Giselle* 應當理想。她的技巧有一定的水準，但也許我看的《吉賽爾》太多，尤其僅在看此劇前的過去半年，我看到了兩大巨星 Vishneva 和 Zakharova 的吉賽爾，於是就不免要作比較了。說實話，她的吉賽爾不論技巧和表情，都遠不及 V 娃和 Z 娃。從我使用"特別器材"拍的照片看，她發瘋的一場相對於 V 娃可說木無表情。我最不喜歡的是第二幕那跨越全台的"意式揮鞭轉"後，應在台前以阿拉貝斯(Arabesque)結束，她卻直衝後台，避過最難的由急速轉動停下來的足尖踮立(En pointe)平衡動作。用高水準衡量，我很失望(而昨天令我震驚的是她的同胞 Kimin Kim)。男主角 Zverev 非常年輕但技術不錯，幾個月前在同一舞台看 Vishneva 的 *Giselle*，男主角也正是他。

那晚又一口氣三晚看到我喜歡的 Tatiana Tkachenko，今次她有機會演很有分量

的鬼之后 Myrtha 一角，甚好。我聯想到，要看明星也許還是在 ABT：當年一場 *Giselle*，Vishneva 主演，演此角的赫然是 Polina Semionova！我也注意到，Tatiana 在五天連跳三場，像指揮者 Gruzin 也剛指揮了《舞姬》。他們都很忙碌，不知何時 Tatiana 會升首席，而 Gruzin 能多少分享 Gergiev 的一點風頭？

這次聖彼得堡芭蕾節的"特別項目"其實是 Diana Vishneva 的 *On the Edge*，另外我也看了前來客串的丹麥芭蕾舞團的《拿波里》(*Napoli*)，評論分別另見後文（編進芭蕾巨星的專場，及歐洲其他芭蕾舞團的章節裏）。

韓裔著名舞蹈員徐熙

<div style="border: 1px solid">
馬林斯基
在
倫敦
</div>

2014 年 7 月，馬林斯基芭蕾舞團訪問倫敦，演出了兩星期，動員了全部精英，只是 Valery Gergiev 沒有御駕親征，其實他同時也是倫敦交響樂團的指揮。不用說，演出結果不受好評。倫敦也是芭蕾重地，馬林斯基自然認真演出。我雖然是馬林斯基的常客，也願意付更高的票價，一共看了四場，其中兩場是 Vishneva 主演的，另兩場則是看 Lopatkina。很簡單，即使在聖彼得堡，也不容易在短短的時間裏看到兩大巨星的四場演出，所以我去了。

《羅密歐與茱麗葉》*Romeo and Juliet*
（Prokofiev/Lavrovsky）

2014 年 7 月 28 日看《羅密歐與茱麗葉》，Diana Vishneva 和 Vladimir Shklyarov 主演，打開了這次巡演的序幕。通常配 Diana 演 Romeo 的 Konstantin Zverev 演配角，另一我喜歡的配角又是 Nadezhda Batoeva。

Vishneva 是當今公認的茱麗葉權威演繹者之一，不過她在美國芭蕾舞團跳的是

MacMillan 的編舞版（1965 年），那也是倫敦英皇演的版本。但馬林斯基作為此劇的首演劇院，用的仍然是 1940 年的 Leonid Lavrovsky 原版，同樣的佈景與製作。不幸這版本已相對落後了。

羅茱一劇太多羣戲，而且多半是行行走走沒勁的羣戲（不像 *La Bayadere* 及《天鵝湖》那種有陣形和具技術性的羣戲），鬥劍的場面既假又長，真的看厭了。這點即使以 MacMillan 之能也不能解決，放在此老套版本裏，不停的碰碰撞撞真是悶戲連場。幸虧我予以"容忍"後，看到 Vishneva 那晚無懈可擊的 En pointe（足尖）快速"碎步"，輕柔如水的身形，加上她幾乎絕對配合每個音符的音樂感，

和演戲的投入，一個絕對天真少女的形象就以完美的技巧呈現在眼前。要說的是她真的像少女，而前兩天看 Tamara Rojo 在《夢偶情緣》(*Coppelia*)就不像。我想到很多舞評都常會偏於這類"演得像不像劇中人"，或關於舞者的戲劇演繹的討論，我覺得這樣評舞是捨本逐末之舉。芭蕾舞是舞蹈，最重要的是腳下功夫，乃至於整個身體的舞蹈語言。羅茱這樣的近代芭蕾，的確需要"演"的成分，但關於演，不論 Juliet、Giselle、Nikiya、Martha……幾乎甚麼角色都是 19 歲少女，而芭蕾舞的明星很少是小於 30 歲的。我那天看到的 V 娃，主要還是看她的"舞"，演的一環雖重要但只是次要(儘管 Vishneva 是最能演的舞蹈員)。要不是我們認識她，否則她在台上真的活像個少女。

Shklyarov 是 Vishneva 在馬林的老搭檔之一(他配 Tereshkina 更多,因為 Vishneva 在馬林登台不多),V 娃的另一御用搭檔是這場戲也出現的 Zverev。 Shklyarov 已是馬林男舞蹈員中的巨星。他的舞也很好,露台一場有很好的技巧表現,只是沒有 MacMillan 或 Nureyev 編舞版的好看。這場演出,舞蹈的一環是一流的,可惜馬林在"MacMillan 的地頭"呈演了比較老化的製作。

中場碰到來自聖彼得堡的俄國芭蕾朋友,其中一位竟問我,剛才演茱麗葉的朋友那女孩跳得不錯,她是誰?哈哈,她正是我最喜歡的新一代馬林新秀,Nadezhda Batoeva,這位與馬林斯基很有關係的俄國朋友竟然問道於我。Batoeva 是 Second Soloist,相信不久就能升為 First Soloist。她是明日之星。今次馬林之行由此劇開場,但由她主演壓軸戲,雖然她只是二級獨舞員,不簡單。

《天鵝湖》*Swan Lake*
(Tchaikovsky / Petipa)

2014 年 8 月 4 日看《天鵝湖》,雖然幾個月前才在馬林 2 院看過同一製作,而且那天的配角包括同樣的大多數人。又見 Batoeva 太好了,而且上次看 *La Bayadere* 演主角而技巧令我震驚的韓國人 Kimin Kim 也參演(他已升為首席,論技巧他肯定勝過主角 Evgeny Ivanchenko)。在無數的"天鵝"中有很多我略識的名字。其實馬林斯基的偉大,主要在於"舞"的一環,其 Vaganova 訓練出的羣舞員,很多放在遠東已可以當台柱了。

馬林的《天鵝湖》有 Jester 一角,上次和今次看,都由 Vasily Tkachenko 演,這是一個賣弄技巧的角色,可以招來特多的掌聲。Kim 和 Batoeva 今次有點大材小用了(但 Kim 在幾天後跟 Alina Somova 演的《天鵝湖》當主角,而 Batoeva 則在一場《灰姑娘》(*Cinderella*)中當主角)。今次 Lopatkina 配 Ivanchenko,大概因為是老搭檔之故。

之所以又看《天鵝湖》而且是同一製作，我看的是 Lopatkina。她和 Vishneva 在馬林地位超然，但兩人風格不同，範疇也不同，所以據說"沒有競爭的關係"。難得的是我今次能在短短時間內連續看她們的演出。Diana 跳遍全球還容易看到，Lopa 難遇，去年她隨馬林去過天津，2800 元人民幣的票嚇走了我，在國內看氣氛也不一樣(或應說不對)！我看芭蕾不買便宜票。這次 120 鎊的票也貴但不離譜。座位選得好，看得過癮。

Lopatkina 的白天鵝 Odette 是無懈可擊的所謂權威演繹了，也許因為名氣太大，她一出來就有鎮壓全場的氣場。可惜男主角 Ivanchenko 演出平平。在馬林，他和 Danila Korsuntsev 都是 Lopatkina 的御用舞伴，Danila 較好，可惜這次不是他演。Ivanchenko 演出時沒有明顯差錯，只是他像"公事公辦"，舞后級的 Lopatkina 卻完全投入，施展出渾身解數來。

說實話，巨星當時已 41 歲了，也曾受傷息影幾年，我對她演黑天鵝 Odile 要做的"劇烈運動"有些擔心。看錄影，她那 2008 年的演出，技術上也非無懈可擊。

可喜的是我的擔心是過慮了。這一晚，Lopatkina 的演出在最高狀態。32 轉的揮鞭轉以前後絕對一致的動作完成，而且立足點看不出移位，我太高興了。也許要說的是，2008 年的 Fouettes，她混合了一些炫技的 Double Fouettes，這次全是較易的單轉，但沒關係。是日指揮的節奏稍慢，也許會不那麼吃力。其實她在 2008 年的揮鞭轉也不是完美，今次反而比八年前更令我滿意。Lopatkina 不是一個 Virtuoso ballerina（技術派舞蹈員），不以技巧著稱。這是一場最高水準的《天鵝湖》。這樣高水準的演出我願連看三場。

聖彼得堡的馬林斯基駕臨倫敦的高文花園（Covent Garden），不論劇團和劇院，

都勉強可説算是門當戶對。為了征服英國觀眾,演出者的賣力應是當然的。這也是我在倫敦也要看馬林斯基的另外一大理由。芭蕾舞蹈員也是人,到不重要的場地(如奧德薩和香港,哈哈),是偶會欺場的!

Balanchine 專場

《阿波羅》 *Apollo*

(Stravinsky – Balanchine)

2014 年 8 月 10 日的 Balanchine 專場演兩部戲,這場戲也可以説是現代舞,可是

它是現代芭蕾，舞步都源於芭蕾章法，不像早前看的 Solo for Two，滾地葫蘆也是舞。儘管堪稱 20 世紀最偉大的編舞大師 Balanchine，一生主要在紐約工作（創辦及管理紐約城市芭蕾舞團 New York City Ballet），也儘管他的作品在"祖家"聖彼得堡的演出還是較近期的事（"後基羅夫時期"），但大師在馬林斯基通常"非常古典"的範疇中也極重要。難得馬林斯基該次倫敦巡演排出這個節目（而不是比方說，演另一場《吉賽爾》）。

當初我不是很喜歡 Balanchine，因為我追星而他的編舞摒棄明星，他自己才是唯一的明星。過去在他生前我也曾一再有機會到紐約，看隔壁大都會的 ABT 的《天鵝湖》之類，連法雷爾（Suzanne Farrell）這樣的 Balanchine 女神也沒看過現場，後悔莫及啊。現在太喜歡 Balanchine 了，因為他寫的羣舞，每個人都像獨舞員，技巧要求特高，只是他不喜歡像 Petipa 般的"為炫技而炫技"罷了。

Apollo 我第一次看，Ratmansky 的音樂竟然古典而溫馨，而 Balanchine 配上典雅的舞步，在平易近人中達致感人的效果，這也許才是最高的編舞藝術？馬林斯基的演出永遠是一流的，而我竟然碰上特別喜歡的 Kristina Shapran，她從德國回歸，剛加盟馬林為一級獨舞員。Alexander Sergeyev 演出也不錯，當然，我有權貪心地想，要是由昨天看的 Shklyarov 演 *Apollo* 或者……此戲的佈景和燈光都很漂亮，可不是一般現代舞的節約版本。

《仲夏夜之夢》*A Mid-summer Night's Dream*

（Mendessohn / Balanchine）

Uliana Lopatkina, Anastasia Matvienko, Andrei Vermakov, Filipp Stepin, Viktoria Krasnokutskaya & Yuri Smekalov; Viktoria Brilyova & Kamil Yanguerzov; Oxana Skorik & Konstantin Zverev

我非常辛苦地破格抄下上面這許多我讀不出的俄國名字,是因為每人在《仲夏夜之夢》中都有重要戲份,演出都真正一流。《仲夏夜之夢》有點像 Balanchine 的另一名作《水晶宮》(*Crystal Palace*),有幾對雙人舞的舞伴,技巧需求極高。全劇節奏極快,目不暇給。而馬林斯基又再證實了他們擁有最多最好的各級舞蹈員!

Lopatkina 飾 Titania，沒有更好的了。她在此劇的舞蹈不難，但難的是每一步都如此優雅，舉手投足都是好戲。這裏 Anastasia Matvienko（Denis 之妻）的演出也極精彩，一再呈現了一流的揮鞭轉。Oxana Skorik 和 Konstantin Zverev 的第二幕雙人舞也非常好。

這戲分兩幕，音樂上除了用 Felix Mendelssohn 的《仲夏夜之夢》的全曲外，還加上 Mendelssohn 的多首其他作品的音樂，結合成分為兩幕的一部芭蕾劇。剛在另一戲院聽了兩場現代舞的所謂音樂(*Push / Solo for Two*，見下文)，聽 Mendelssohn 的音樂是遲來的解脫。

今次馬林斯基樂團的演出極佳，在 Gergiev 的訓練下，這是世界最好的兩個歌劇院的管弦樂團之一(另一是維也納國家歌劇院，其成員很多就是維也納愛樂團)。音樂需要的兩個女高音和合唱(本地合唱團)，也不省。記得第一天 7 月 28 日所看的《羅密歐與茱麗葉》，樂團意外的竟然"落筆打三更"法國號走音，使我還以為這是 Covent Garden 的駐院樂團(哈哈)。

Apollo 的休息時間和坐在我旁邊的女士交談，她是加拿大人，曾在華埠士嘉堡(Scarborough)當過護士，認識很多中國人。難得她退休了，竟然來倫敦看馬林斯基，她告訴我 Back Stage Tour 最值得看。但你以為她是芭蕾迷就錯了。在 Lopatkina 的演出時我偶見她睡着了，被喝彩聲吵醒，她加入鼓掌如儀。真是罪過，儘管我同情她大概鬧時差。我是早到兩天調好時差的。也要說，一個不懂芭蕾舞的退休護士竟然一個月前花一百多鎊買票觀光，可見洋人比我們會享受生活啊，而我有理由相信她不知 Lopatkina 是誰！倫敦作為世界頂尖遊客都市，很多觀眾就是這樣，場內普通話和粵語對白一定有。純以舞論舞，與倫敦的皇家芭蕾舞的藝術水準比較，不但聖彼得堡和馬林斯基高出一籌，觀眾水準也不一樣。倫敦太多遊客了，英國的芭蕾文化也不像俄羅斯，俄國人(近年我交了不少朋友)流着芭蕾舞的血液，幾乎誰都對芭蕾舞有點認識，Ballerina 是最令人欽敬的職業。始終覺得英國雖然算是有音樂和芭蕾舞文化的國家，總是比上不足。單看賣 12 鎊的場刊，封面照片大概貪顏色對，用了 Yulia Stepanova 飾火鳥的大照片，而她只是一個低級的領舞者(Coryphee)而且這次訪英沒有來，而舞評的焦點都重視 Xander Parish，馬林的二級獨舞員，為甚麼？只因他是全團唯

一的英國人。英國後來還出了他的傳記，這就是英國的文化了。

《灰姑娘》*Cinderella*

（Prokofiev / Alexai Ratmansky）

這次馬林斯基倫敦之旅的壓軸戲是三幕劇的《灰姑娘》，演三場，2014 年 8 月 15 日首場我三個月前買票時公佈的演出者是 Diana Vishneva、Vladimir Shklyarov 和 Yekaterina Kondaurova，三個 Principal 首席的鋼鐵陣容，結果進場拿到演員表，才知道演出者是 Vishneva、Konstantin Zverev（一級獨舞員）和 Anastasia Petushkova（初級獨舞員），不知是否要把號召力分配到 Batoeva 主演的一場？但你無權抗議。這是芭蕾舞常見的情況。撇開跳舞易受傷的因素不說，最後陣容經常有很多變數，只要仍是 Vishneva 演就一般沒得說了，其實即使她也不演，也沒得抗議。記得 30 年前我曾一早買票看英皇的《吉賽爾》，公佈演出者應是 Lynn Seymour 和 Nureyev，結果我在台上看到的 “不幸” 是 Leslie Collier 和 Wayne Eagling。也記得這場演出結果令我出乎意料的滿意，至今難忘，但同樣難忘的是我失去唯一看 Lynn Seymour 的現場機會，要知道我是幾個月前買票的。而儘管 Nureyev 的身價比替身高得多，可是戲院不會給你退一分錢。

幾天前的一場 Ashton 的《瑪格麗特和阿曼德》（*Marguerite and Armand*），也是原本 Vishneva / Shklyarov 的匹配，但換了 Zverev。那場戲我沒有看，因為不好看，是 Ashton 寫給當時已年老力衰的 Fonteyn 的，以後也幾乎沒人演，直至後來也是退休了的 Sylvie Guillem 偶演它（我在北京看過，見下文），可是今次在倫敦卻先後由 Vishneva 和 Lopatkina 演（那兩天的主戲是《火鳥》（*The Firebird*））。在此一提是因為我看到英國舞評說，Zverev 的技術雖好，但演戲的功力不足，未能充分表現劇力，儘管 Vishneva 施展出渾身解數，總的結果也不能說完全令人滿意。不過，《灰姑娘》這部戲的男角不同 Armand，是比較沒有性格要求

的，Zverev 的技術尤其跳躍是不錯的。後母一角雖然演得也不差，和重量級的 Kondaurova 當然不能比。配角中的 Ekaterina Ivannikova 和 Sodoleva 的表現倒不錯，尤其是前者的 Kubishka 一角，雖然是丑角但她演得可愛。由此也似乎再次窺得馬林斯基的強大，這些出色的舞蹈員都不過是低級獨舞員 Coryphee！

Ratmansky 版本的此劇於 2002 年 3 月 5 日首演，主演者正是 Vishneva，她堪稱此戲的權威演繹者。那天的演出是她一貫的高水準，高度的投入，只是她的灰姑娘並不楚楚可憐，在 V 娃的演繹下好像她一早就自知"必定飛上枝頭作鳳凰"似的，也許觀眾有這感覺，也一部分來自知道她是大明星？不過，她是自始至終極有自信、看不起一對傻姐妹的灰姑娘。第三幕最後一場的雙人舞非常精彩，儘管舞伴不是 Shklyarov。Zverev 是 Vishneva 在馬林的御用舞伴之一，應是 V 娃提拔的新人。一年多前我看他配 V 娃演《吉賽爾》時他只是二級獨舞員，現在已升為一級獨舞員了。

Ratmansky 的版本，舞蹈和佈景效果都不錯。羣舞這重要的部分，舞蹈編得很有詼諧的效果。當然，也有論者認為全劇的編舞只是把芭蕾文法的招式炒雜碎放在一堂，Ratmansky 作品也太多了。我想到現代芭蕾的羣舞，一般都遠不及古典芭蕾羣舞那麼好看，因為後者有固定章法與技巧表現，但 Ratmansky 的羣舞是有看頭的。當然，Balanchine 的羣舞是最好看的。這裏的羣舞起碼遠比《羅密歐與茱麗葉》那亂作一團的好看。女舞蹈員全體 En Pointe（用足尖）在舞台走動就有非常諧趣的效果。此戲是大製作。

這也結束了我在倫敦看的四場馬林斯基演出，我想我不久又會在聖彼得堡的舞台看他們。現在因為西方的制裁，聖彼得堡和莫斯科的酒店較易訂房，票也應當容易買得多，不用受氣買 Agent 炒高兩三倍的票。尤其盧布貶值，等於有折扣看戲。哈哈，制裁對我有利。今次馬林在敵國倫敦的演出大受歡迎，即是觀

眾絕不參與政客的制裁。我也相信今次馬林斯基在倫敦的表現，應對英國芭蕾很有啟示作用。我難得看了很大規模的演出，賺了不少制裁不了的英鎊(同期Bolshoi 在紐約不能分身，不過他們要來香港啊)。

第六幕

四訪
馬林斯基

Olesya Novikova 的兩場演出

2014 年的秋之旅，原本不是一次文化之旅，卻意外地讓我看到想看已久的演出。話說我先後到伊斯坦布爾和紐約辦事，發現在"適合的時間"竟然碰上我一直想看的連場好戲！是的，從伊斯坦布爾飛往聖彼得堡其實也得飛三小時，可是適逢那幾天 Olesya Novikova 演出兩場，於是特別去了四天。更妙的是，下一站到紐約，大都會歌劇院(Metropolitan Opera House)演 Verdi 的《馬克白》(*Macbeth*)，女主角竟然是 Anna Netrebko。世上只有有數的幾位舞壇和樂壇的巨星，是我一直想最低限度看一次現場的，Netrebko 和 Novikova 都在其中(儘管 Novikova 不是大明星，但我很喜歡她)。

聖彼得堡的初秋已有寒意，可是回到 Grand Hotel Europe 和 Mariinsky Theatre，我有回家的感覺。雖然竟然一年內便老遠來幾次，可是每次都有收穫。這次在歐洲大酒店，還碰上了他們每週五的 "Tchaikovsky 之夜"：我一面再嚐堪察加巨蟹的美味，餐桌前不到五米竟然有芭蕾舞和古典音樂的演出。聽音樂吃餐不奇

怪，看芭蕾表演的晚餐我也是第一次有的經驗。是的，雖然不是巨星演出，可是聖彼得堡的芭蕾舞都是專業的。誇張點說，Ballerina 的足尖差點就能踢到我的鼻子上，難得就在這樣，哈哈。音樂演出則包括《茶花女》(*La Traviata*)的飲酒歌，不一定全是 P. I. Tchaikovsky 的音樂。這個別開生面的演出逢週五，吃魚子醬和蟹腿的套餐不用 100 歐元，超值得，出乎我的意料之外。即使你不住歐洲大酒店，也應來體驗一下。一位朋友坐郵輪來到聖彼得堡都去體驗了。

《淚泉》 *The Fountain of Bakhchisarai*
（Boris Asafiev / Rostislav Zakharov）

2014 年 10 月 8 日，我在馬林斯基 1 劇院，看了"蘇聯芭蕾舞劇"《淚泉》。我不是要選看這部芭蕾舞劇，但我要看的是 Olesya Novikova。這兩年數訪馬林斯基，她都放產假去了。

她和 Leonid Sarafanov 已生了第二個孩子，產後復出忙得很，現在每星期出場補假。Novikova 演《唐吉訶德》最好，但她在馬林還不算大明星，雖然演主角，仍是三幾個屈居 First Soloist 之列的一流舞者之一。在 Vaganova，畢業比她晚一年的 Alina Somova 都升正了(我曾認為不公，現在也同意 Alina 比較有明星氣質)。Novikova 的舞技是很高的，可她不是個好演員，演不需要真演技的 Kitri 她也顯得不自然，永遠一臉認真的。這次看的兩部戲，都是要演戲的角色，不應是她的好戲。儘管有進步，今天的她仍然不是很能入戲的演員，比她年輕的 Osipova 反而是，Semionova 也是最入戲的演員，這點 Vishneva 的高度投入是最好的。可見芭蕾舞星都有自己的局限。

重要的是產後復出的 Novikova，足下功夫完全復原。女配角 Petrushkova 的技術也不錯。這部戲的編舞也算好看，花樣很多，但總覺得沒有甚麼感人的場面，

所以也沒有劇中的甚麼雙人舞(Pas de deux)場景，給一再搬出來在 Gala 演。

此劇於 1934 在列寧格勒由烏蘭諾娃(Galina Ulanova)首演，是長達四幕的芭蕾劇，Zakharov 編舞，Asafiev 作曲。Asafiev 也是《巴黎的火焰》(Flames of Paris)的作曲者，這兩部戲都是蘇聯芭蕾舞劇(而《天鵝湖》是俄羅斯芭蕾劇)，具有"適應新的社會主義政治意識形態的正確性"。不過，這部戲在外面很少演出，說實話是戲本身不夠吸引力，《巴黎的火焰》也主要是俄國舞團的劇碼(這更可說是蘇聯的《紅色娘子軍》)。

Asafiev 的音樂也偶有動人的旋律，可是不感人，沒有"音樂獨存"的質素，尚不如 Leon Minkus。戲劇方面也因很難表達複雜的劇情，角色多而亂，編舞也給人雜亂的感覺，有點像雜技……它有點像《舞姬》，但後者不論音樂和編舞都好得多。不過，能在馬林斯基首看一場"另一芭蕾劇"的現場演出，還是不錯的。也算能看到 Novikova 產後復出水準仍在。我看到 Novikova 了，可惜不是看 Don Quixote。

《安娜·卡列尼娜》 *Anna Karenina*

（Tchaikovsky arr Rodion Shchedrin / Alexei Ratmansky）

看《淚泉》那天我的班機下午4時才降落聖彼得堡，馬上趕7時的場。2014年10月12日看的是星期天的早場，11時開演，我訂了下午4時的班機走。我知道時間勉強可以趕得及。這戲雖不是經典作，倒也是比《淚泉》好看的芭蕾舞劇，也要說在馬林斯基2劇院看戲。儘管該劇院沒有歷史也沒有老劇院的氣氛，觀眾也似乎不一樣，但還是舒適得多。

那天沒有客滿，我看到幾位衣冠楚楚的老太太站在劇院堂座等待着，在開幕前的一瞬才找最好的空座位，大家也視為慣常。她們大概買的是便宜票，而反正空着的座位別浪費。同情啊，票價不便宜，可說超過當地人的收入水平，我的一位本地老友說，她的"可動用收入"全花在她母女的戲票上。她們買貴票都看Osipova、Lopakina和Vishneva，那是一定客滿不能"飛位"的。

在製作上這倒是一部精彩的現代芭蕾舞劇。利用投射和旋轉舞台，把故事所需的換景都算一再做到了。台上主要的佈景是一台火車卡，火車也給搬上台了（Leo Tolstoy 殘酷地選擇了女主角投車自盡，故事早已拍成多部電影了）。謝謝有了現代化的舞台，才能做到換景的效果。投影的效果很不錯，配合了從歌劇院到馬場的場景。也要說，在新的第2劇院看戲，不論視野和音響都是最好的！

此劇2010年在馬林首演時，破天荒由Vishneva和Lopatkina對台，各自分擔幾場演出，當時還有新聞發佈會（通常這兩大巨星永不演同一戲，"沒有競爭"），也許因此，由Novikova演也不免給人"不夠"的感覺，所以既不客滿，安娜出場時也沒有掌聲。這很有趣，全世界都追逐明星，在俄羅斯看芭蕾尤其如此。但這裏的觀眾是最識貨也最熱情的。從冷的開始，到謝幕時最高度的熱烈喝

彩，證明產後初出、"名氣不夠大"的 Novikova 征服了觀眾，可惜我要趕飛機，只能在方興未艾的彩聲中慚愧地側身離場！

這部戲的戲分，可説女主角的戲特別重，而且這角色要能演戲。我不是説 Novikova 的演技追得上 V 娃，但在要求很高的舞蹈環節上，她跳得非常完美，產後反而 in top form（最佳狀態）。所以我也不能吹毛求疵了。只要有一個出色的 Anna，演出已成功了，何況配角陣容鼎盛，非常閒的角色都用到 Xander Parish 和比主角輩分更高的永不升級的 Gumerova。現在我已有點喜歡 Ratmansky 的羣舞，好看，有幽默感的羣動，都是根據芭蕾文法的羣動。

看這部戲，我終於看到我真要看的 Novikova 了（看《淚泉》不夠癮），她演甚麼還是很重要的，雖然仍未看到她的 *Don Quixote*。當年她的伴侶 Sarafanov 離開馬林時，一度傳説她也會離開，可是她始終忠於馬林，馬林給她很多主角戲，待她還是不薄，只是仍然稍欠一個首席的名份。ABT 有三個首席退休只升了一人，看哪個俄國人補上吧，哈哈（我説 ABT 是 RBT），我倒希望是 Novikova（但不可能，她還未受過 ABT 之邀去客串，Tereshkina 等都去過了）。

第七幕

馬林斯基
2015 年
的
"白夜之星"

聖彼得堡的冬天不見天日，但夏天幾乎有子夜陽光，故曰"白夜"，這樣的時光最宜"人人出來活動"了，於是馬林斯基每年的 Stars of White Night Festival 已開到 23 屆。

2015 年的"白夜之星藝術節"從 5 月 27 日演到 8 月 2 日，天天有精彩演出。因為是旅遊季節，聖彼得堡也許每天尚有別的芭蕾演出，真是只有在"芭蕾之都"才有的盛況！該屆馬林斯基的節目，以慶賀 Tchaikovsky 的 175 週年誕辰為主題。

《睡美人》*Sleeping Beauty*

（Tchaikovsky / Petipa）

這是演出陣容強大到少見的演出，同一陣容連演兩晚，我看的 2015 年 5 月 31 日晚，場內有 10 部巨型電視攝影機在操作，而且架在中場的走道，惡毒地阻擋了不少買票觀眾的視線而你無權抗議。照例宣佈不准拍攝（州官放火），但在俄羅斯只要不擾人是可以低調拍攝的，所以馬林 2 是我的樂園，我的座位在 4 排，

攝影機在我後面。他們攝，我也用秘密器材攝，樂極。

雖然不是 Vishneva 或 Lopatkina 演，但看上述的人名，真是動員了太多的精英。
Shapran 演紫丁香仙子 Lilac Fairy 和 Kolb 竟然演 Carabosse 是我的意外驚喜。配
角裏還有很多常演主角的。我這兩年看馬林的芭蕾也許有近 20 次了，可從沒見
過 Valery 影，這次他竟然御駕親征，所以我想必然是要出現場 DVD 了。

Lopatkina 一向不演此劇，早年是 Vishneva 的戲，但她也好久不演 Petipa 的 "正
版" 了，反而就在此時在紐約演 Alexei Ratmansky 編舞，幾個月前由她世界首
演的新版。那麼剩下來的 Aurora 的選角，理論上也許是 Tereshkina 最好，可是
我瞎猜不選她是基於 "以貌取人"。那當然是由 Alina 演了，而可喜的是 Kristan
也是另一美女！Shklyarov 算是今天馬林最紅的 "男星"。最有趣的是 Carabosse
一角竟然屈就由大老倌 Igor Kolb 反串，他化女裝竟遠比男裝漂亮。Carabosse
是個 "行走的角色"，適宜退休的舞蹈員，當年退休後的 Gelsey Kirkland 也演

過，但 Kolb 仍然掛着首席牌，這樣的首演此角色我個人認為有點丟臉，可他不以為然。其他小角色也用上了一級獨舞員 Oxana Skorik 和 Konstantin Zverev（只演四個獻花的王子之一，真浪費），但馬林這次真的可說是人盡其用，無所不用其極。

去年看過馬林版的此劇，記得好像第二幕的中場換景，是在管弦樂演奏稱為 Panorama 的一段過場中落幕進行的，今次這樂段變了王子與紫丁香仙子泛舟去尋找睡美人（我還以為這是 Lohengrin 乘坐天鵝），想是為了 DVD 的視覺效果罷？事實上，Tchaikovsky 給《睡美人》寫了他最大規模的芭蕾音樂，也是最長的芭蕾舞劇音樂，通常七時半開場已提早半小時開場，也演到近十一時半，管弦樂的大規模配器第三幕甚至用上了鋼琴。也許在他心目中，此劇才是他的芭蕾舞劇的代表作？

那晚 Alina Somova 呈現了一流的技巧，其玫瑰慢板的平衡穩如泰山，也似乎比

以前更成熟了。Vladimir Shklyarov 的技巧也是很出色的，那晚他出了點輕微的疵漏，但相信拍 DVD，應是連拍兩場演出以供剪輯選用的。他也許已佔馬林男舞首席中的第一席，不過儘管他技術出色，但說到能以技炫人，最驚人的應是剛升首席的韓裔 Kimin Kim。是的，那晚兩名主角的演出都很好，但都算不上突出。

突出的兩人，反而是 Kristina 的 Lilac Fairy，和 Kolb 的反串。這是我事前的觀點，看了果然。這樣"大材小用"當然好看。以舞論舞，俄羅斯的兩大劇團中，我還是較擁馬林斯基，尤其它的羣舞是無可比擬的。此劇還有很多小孩舞蹈員，我想這些出場的小朋友應是 Vaganova 訓練中的明日之星。樂團演出一流，我覺得一開幕的三個和弦都特別有精神(哈哈，其實是心理作用，樂團本來就好，Boris Gruzin 指揮也會奏得不錯)。不過錄 DVD 要明星，於是最勤力的 Gruzin 被鳥盡弓藏今次出不了場。

這次因為座位好，演出水準高，馬林第 2 劇院的音響效果超卓，我看了一場應屬最高享受的芭蕾舞演出。不幸的是，享受的程度和甚麼座位的關係最重要，所以我可以不吃飯，買票錢不能節省！

《珠寶》Jewels

（Fauré+Stravinsky+Tchaikovsky / Balanchine）

2015 年 6 月 3 日是我在這兩年裏第四次看 Jewels，在馬林看也是第二次了，但我雖一早搶票也買不到我想要的好座位，就是因為 Diamonds 的主角是 Ulyana Lopatkina。

第一幕〈綠寶石〉（Emeralds）

當初公佈是 Novikova 演第一對 PDD 的，結果發現換上了另一位一級獨舞員 Yekaterina Osmolkina，配 Andreì Solovyov（另一對維持是 Sofia Gumerova 配 Ivan Oskorbin）。對此我當然失望。但發現 Osmolkina 的演出很不錯，非常輕盈，她曾兩次躍起浮空兩秒，這是男舞蹈員的技術。Gumerova 是穩重的舞蹈員，她算是前輩了，相信永遠升不上首席，但永遠可靠。當然，我還是寧願看 Novikova，但 Osmolkina 那晚的表現也真的不錯。

第二幕〈紅寶石〉(*Rubies*)

我有失望的理由。三位主要舞蹈員是 Sofia Ivanova-Skoblikova 配 Ernest Latypov
和 Zlata Yalinich。其中竟然前兩位都是 debut，第一次演這角色，明顯有點生
硬。Sofia 應做的 180 度的踢腿，但都做不到那角度，或者看來勉強。剛在香港
看的莫大的 Anastasia Stashkevich，和去年在馬林看的 Alina Somova，技術水準
高得多。這就算是"馬林斯基的放假"吧？

說到這裏必須說幾句題外話，我一再對香港藝術節的上流社會社交觀眾的遲到早
退和拍錯手的口誅筆伐不遺餘力，卻想不到這間聖彼得堡的世界芭蕾殿堂也第
一次出現這樣的觀眾。也許既是甚麼藝術節就有應酬和大量免費票，我看到大
約有幾十人，都拿着請帖進場，霸佔了我買不到的好座位，而且赫然 Gergiev 又
出現，不過不是指揮而是開幕前在戲院招待他們。這些人中有好幾位似乎是日本

人。他們都掛着名牌，衣冠楚楚地入座，但第一幕演出後已有不少人退席，第二幕後走的人更多，很多"精明的真觀眾"等這些貴賓退席便坐上他們的位子。

這批"貴賓"我相信是甚麼國際會議之類的出席者吧？有人可以沒規矩到演出中途退席。我認為他們是來自甚麼會議的，因為他們衣冠楚楚像從會議出來，也許是市政府請客。我前面的座位就換了兩次人，結果第三幕坐在我前面的最終觀眾是個小孩，天佑我也，謝謝貴賓們不看 Lopatkina，才讓我看得清楚！這樣的事在劇院文化水準高的聖彼得堡真是意外。

第三幕〈鑽石〉(Diamonds)

謝天謝地，走了衣冠禽獸，我才能在小朋友(而不是第一幕的大漢)後面看"女神"的演出，其實我和大多數觀眾之所以來，就是衝着看衣冠禽獸們不看的這一幕：Lopa 一出場便掌聲如雷。雖然我也或有主觀的成見，她的演出實在是"另成一級"(in a class of her own)的，儘管御用老拍檔 Yevgeny Ivanchenko 的演出，仍然止於"穩重的按章工作"。Diamonds 這樣的抒情角色由 Lopatkina 演最適合了，她的柔若無骨的上身，和手動作的結合構成了許多最經典的芭蕾形象。我以前看過的現場，儘管舞者是 Tereshkina 和 Krysanova，還不是這樣的層次。我有機會兩年內四次看到 Lopatkina 的演出，是我的殊榮(尤其想到她生於 1973 年，我必須爭取機會)。先後看了 Tereshkina、Krysanova 和她的演出，大都全場板着臉一本正經的，不同的是另外兩位全場不笑，Lopatkina 最後卻綻出嫣然一笑，似乎連這一笑都驗證了"大師即是大師"！

聖彼得堡的白夜非常涼爽舒適，那天看完《睡美人》已近半夜，天空可說還未全黑。我希望明年再來看 Stars of White Night。如果我懂俄文，會考慮移民去享受白夜與芭蕾。

第八幕

莫斯科
大劇院
芭蕾舞團

《奧涅金》*Onegin*

（Tchaikovsky / Cranko）

2013 年 10 月 12 日我有幸臨時在 Bolshoi 票房買到退票且退票餘票有折扣，Bolshoi 裝修後金碧輝煌，演出場面偉大。一天內竟演兩場 *Onegin*，主角不同，但樂團的樂師和羣舞員可能要一天演兩場，明天又是 *Onegin*。是日晚場是由最近轟動的新秀 Olga Smirnova 演的，惜無票不然我必然看她的一場，而我看到的是正午 12 時的一場，演員不由我選。在這部芭蕾劇男主角算有較大的表演機會，Ruslan Skvortsov 的演出很稱職，未必不及 Marcelo Gomes。

演 Tatiana 的 Kristina Kretova 是 Bolshoi 的 Lead Soloist，其實比剛升此位的 Smirnova 更資深。她技術不錯，但卻不是個很好的演員，而此劇特別需要一個像 Vishneva 或 Semionova 的 acting ballerina（會演戲的女芭蕾員）。

年輕的 Dariya Khokhlova 所演的 Olga 我很喜歡，舞步和演出都好。Olga 一角

Bolshoi 劇院內外

到底也只求天真爛漫，不需要演 Tatiana 一角的內心戲。我知道前年 ABT 的
Onegin 曾有 Vishneva 加上 Osipova 的天皇陣容，這才是可遇不可求。

在 Bolshoi 我能臨時進場應已心滿意足了。Bolshoi 的水準肯定是很高的，不論
佈景、羣舞，特別是管弦樂團，都水準一流（是晚由 Pavel Klinichev 指揮）。散
場時是下午 2:30，出了劇院炎陽高照有點不習慣，但這反而比晚上逛莫斯科天
氣已冷的夜街，跨過紅牆回我住的 Baltschug 酒店方便。

莫斯科之春的芭蕾經典盛事

2015 年 5 月 9 日星期六，我可説糊裏糊塗地到了莫斯科。為甚麼這樣説呢？此行的目的，是看芭蕾舞(這是我每次去俄羅斯的目的)，特別是看 Diana Vishneva 的 20 週年盛大 Gala，5 月 11 日演出，看完了我次日即飛香港。前天我也不是閒着，我有幸買到票看那天演的 *Don Quixote*，一部最最最好看、每演我都不放過入席的芭蕾劇。之所以説糊塗，是因為我竟不知道 5 月 10 日是紅場歐戰勝利 70 週年大閱兵的日子！我住 Metropol 酒店，就在紅場和莫斯科大劇院 Bolshoi 間的擲石距離！表面上看來很理想，有額外節目啊，其實不然，此區大規模封路，紅場不能走近，我到的早一天莫斯科大劇院前的廣場，也成了戶外節目演出的場所，擠得水泄不通。我找不到的士竟要坐地鐵(幸虧我識路，而地鐵站極近)，難以置信的是我看到酒店，卻過不了馬路，拉着行李擾攘了近一小時，幸虧終於有好心警員幫忙才讓我過馬路進酒店！不過，閱兵大典是不能越雷池半步的，第二天也進不了紅場。

但我不要去看厭了的 Red Square，我要去的是 Bolshoi！朋友説我到俄國多於到香港，也對。俄羅斯有芭蕾舞，香港呢，儘管剛剛在香港藝術節看了 Bolshoi 芭蕾的演出，但觀眾都不一樣，香港觀眾很多是社交觀眾，總有人遲到，有人早退……俄國觀眾卻都是真觀眾。Vishneva Gala 的門票最貴約 350 美元(這價錢還要謝謝盧布貶值)，俄國人雖然不賺瑞士薪酬，也一早客滿，我天天上網也買不到票。結果要問 V 娃的經理人，蒙他送我一張大堂前中 7 排 16 席，成為 V 娃的賓客。她似乎留了三排座位，那她的父母和師父都在場！場內電視台訪問觀眾，但我的俄文不通(只學會俄文的 B 即是英文的 W 或 V)，不能答話。這場演出是舞壇盛事，不可不看的一場。最有幸的是我到達的第一天竟在酒店大堂和 V 娃碰個正着(她也住 Metropol，不過她住大套房，這酒店就在大劇院對面)，我和她握手説了兩句，但她似要趕快逃離現場，怕被人認出。巧合啊。

"舞王之舞"：《唐吉訶德》 *Don Quixote*

（Minkus / Petipa, A. Gorskiy, A. Fadeechev）

在演出前的一個多月買票時，戲院照例沒有公佈演員名字，這是 Bolshoi 比 Mariinsky 更不好的惡習，售票方式也不透明，這好像是說，只要是 Bolshoi，你就值得看。我那唯一買得到的、少看三分之一舞台的座位也要 5000 盧布，謝謝盧布貶值近半，那也得 100 美元。從網址看 Cast 更荒謬，Kitri 一角的表演者姓名從 A 寫至 Z，Alexandrova 到 Zakharova，中間還有已離開的 Lunkina 和 Osipova，也不限於首席，意思是那近 20 人究竟誰演，要到當月才公佈。我雖斤斤計較都沒計較買票了。臨近演出時間再上網一查，我看的 5 月 9 日那場的演出者是剛在香港看過兩場的 K 娃，Ekaterina Krysanova，好，而男主角赫然是 Ivan Vasiliev！他是 "舞王之舞"！我還沒 "真正" 看過 Vasiliev：看 *Solo for Two* 不算，另有一次 ABT Gala 他傷退。此君一向永遠拼盡，因此經常受傷。這次我終於看到 Vasiliev，而且演的是 "最難" 的 Basilio 一角，真是喜出望外！

說他是舞王一定有人抗議，我不否認太年輕的他不太成熟，演技不佳，其貌不揚，欠缺深度，舞姿也不太優雅，對。可是論硬技術，他是絕對世界第一！當年開始，現在有時續演的名為 *Kings of the Dance* 的 Gala，主要是 Mikhailovsky 劇院衝着他開始的。他和前伴侶 Osipova 的拍檔稱為 Vasipova，兩人分開了仍然傳誦一時。波娃年紀小，他更小三年（1989 年生）。他沒有馬林莫大的正統訓練，生於海參崴（Vladivostok）而在白俄羅斯芭蕾學院受訓，"非出自名校"，可是正如奧運金牌一樣，他的本領是比較可以衡量的。因為他的跳躍、旋轉、浮空，都是驚人的，而且他仍然拼力突破，常常受傷而不懼。不錯，芭蕾是藝術不是體操，於是也有人不喜歡他，但他是最能引起如雷掌聲的舞王，毋庸諱言！

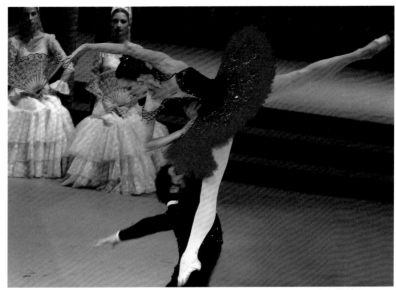

Vasiliev 單手舉起 Krysanova

第一幕的第二個雙人舞 PDD，他從我的座位看不見的角落飛躍空降而出，簡直把我嚇得傻眼了！這完全不像是人類所能做到的！後來在最後一幕的 PDD 中他單手舉起 Ekaterina（英文是 Catherine），先後兩舉，第二次他輕易的舉起 K 娃後，突然用單腳站立，來個 Arabesque，真是驚人！屢看 *Don Quixote*，很多演出者都可能是不太及高規格的，有些男舞蹈員可說完全不及格，因為這角色是對古典芭蕾技術的最高考驗。當然，技術派（Virtuoso）男舞者如 Sarafanov 也不錯，可是像 Vasiliev，好像甚麼都更勝一籌，像把我嚇壞的驚人出場一跳，令我永遠忘不了。也可以說，他每次都似乎跳得比別人高，旋轉得比別人勁，落地時更幾乎永遠配合樂團的重和弦（On the Chord），使我想到當年偉大的 Fernando Bujones！就憑其能人之所不能，像音樂上的 Jascha Heifetz 和 Vladimir Horowitz，他應是舞王。話說次日遇一行家，他知道我看了 Vasiliev，問我怎樣，我說極好，驚人的跳躍，他說 He can only jump, he is not very clean（只能跳，不太俐落），這樣說也有他的道理，可是這是 *Don Quixote* 啊，不是《羅密歐與

茱麗葉》。最近他在倫敦 ENB 配 Cojocaru 演《天鵝湖》也不是評價特高，但無疑他的硬技術始終公認是最高的。那位說他不太乾淨的朋友，用馬林斯基的標準評估他也對，評者(俄國人)還是他的朋友。可見固然有人擁他，也有人擁 Polunin。芭蕾舞之引人入勝，就是有不同的舞者，適應不同的觀眾！

說了過多的閒話，也許是我的腦袋被他的出場一跳嚇壞至今，但絕不能忘了同樣要讚 Krysanova，因為她也是一個技巧極高的 Virtuoso Ballerina。在香港，Jewels (Diamonds) 不是她的菜，可是《巴黎火焰》仍然是不錯的。她應是今天比較出色的 Kitri 之一，而最不可不大讚的是她竟然兼飾夢境一場的 Dulcinea 一角，這是和 Kitri 不同的抒情角色，通常是由另一要角來演的。很了不起啊。最後 PDD 的揮鞭轉，我數了她超過 36 轉，最後是三轉收，都加料了，而且收腳隱如泰山！好極，和月前我在英皇看的 Nunez 是同樣高的技術水準。

Don Quixote 首演於 1869 年，原由 Petipa 編舞，以後可說經歷過無數版本，但大都根據 Petipa 的原本為藍本。但聽說有些版本甚至不用 Minkus 的音樂。Minkus 寫的也許不是偉大樂章，可是旋律動人。場刊指出這場竟是莫大的第 1666 場演出，由 Fadeyechev 再編舞。不能不跟不久前在倫敦看的英國皇家版比較，那是 Acosta 的編舞及製作，要說的是我喜歡莫大這個版本多得多，它的編舞更合古典芭蕾的章法，連佈景的顏色都更豔。Acosta 英皇版有不斷移動的佈景，外星人式的科學馬（Bolshoi 用真的白馬，出場後趕快拉走，大概怕畜牲萬一馬有三急），舞蹈員發聲……劇名的主人翁唐吉訶德是個不用跳舞的行路角色，我也能跳（哈哈，但我不會騎馬）。不用說，既然舞團是 Bolshoi（或 Mariinsky），凡是跳舞的角色都應是出色的，你甚至可以事前就寫下包單！看芭蕾舞我始終擁俄！今次買"盲票"竟看到有此明星陣容，我太高興了。

莫斯科大劇院與馬林斯基的"劇院地理"

關於 Bolshoi 這間世界最著名的劇院，值得先說幾句介紹，兼及馬林斯基。

幾年前莫大老劇院 Historic Stage（老舞台）曾精工裝潢，豪華無比。不好的是樓下堂座非常不舒適，因為老劇院地面沒有坡度，前遮後擋。只是在此能買到票就是你的運氣，沒有選擇。

馬林斯基都有一樣的佈局，堂座視野不佳，不如維也納，甚至不及倫敦皇家歌劇院（都是老劇院的格局）。池座是最好的選擇。

莫大和馬林都建了新劇院，實際上都是兩間劇院再加一間音樂廳。謝謝美國人杯葛少來，盧布也便宜了，對我有益，可是仍然一票難求。馬林的新劇院比正院大，名為 Mariinsky 2，是按新劇院的視野設計的，我認為不論它的視線和音響都是一流的，可能是我的最愛劇院，儘管很多人頑固地還是喜歡舊院那"不改進的歷史"。這說法同樣適合巴黎的 Garnier 和 Bastille 劇院，我認為在劇院設計上永遠是新的好。

看歌劇為了聽，看不見都沒關係，看芭蕾舞"看"的一環卻最重要。莫大的 New Stage 新舞台，劇院比較小（和馬林新院的更大相反），但莫大新院卻摒棄現代佈局，仍然是老歌劇院那種大堂小，馬蹄式往上高層發展的設計。

那次我買不到好位，一進戲院就一肚子氣。我買到聽來不錯的一樓 1 排 1 號座，但視線與舞台成 90 度角。最慘的是它的樓邊的"裙"，竟不必要地厚逾一英呎，還不知何故裝了鐵絲網，結果坐表面有利的第一排，卻實際上連舞台的 30% 都看不見。我看到旁邊的美女決定走出路邊，索性跪在走廊地上倚着欄裙看戲，

偉大啊！看到這，我為香港藝術節見到的那些遲到早退的名流而慚愧。不過，我觀察到 New Stage 新院堂座（Orchestra）的斜度倒是不錯的。這些"歌劇院地理"資料是到 Bolshoi 選座必須知道的。我巡視後默記了，馬林斯基的地理我更熟悉，我最怕座位不好。座位不是越貴越好，莫大和馬林舊院的大堂中座必然遮擋，因為它沒甚坡度，而俄羅斯人偏高。

第九幕

莫斯科
大劇院
在
香港

2015 年第 43 屆香港藝術節的閉幕戲，由莫斯科大劇院芭蕾舞團（Bolshoi Ballet）
擔綱。為慶其盛，散場後觀眾獲邀參加香檳酒會，Ratmansky 和明星們都在場。
這是合理的榮耀，因為儘管世上芭蕾舞團多的是，Bolshoi 和 Mariinsky 始終 "技"

高一籌。這兩團其實也像他們所在的城市，各有擁躉，有良性競爭的關係。要比較，也許莫大場面更偉大（Bolshoi Historic Stage 是最宏偉的劇院），而馬林斯基也許在技術上更細緻。所以，兩者儘管不創新劇碼，守舊多年吃老本，它們仍是世界芭蕾的兩大。雖然香港的小舞台擺不出 Bolshoi 在莫斯科的大場面，但莫大劇團全體舞蹈員的技術優勢仍是顯然易見的。

莫大芭蕾宣佈該次的節目時，我有點意外。他們不演最受觀迎的俄羅斯 19 世紀國粹如《天鵝湖》，而排出《巴黎火焰》和《珠寶》，反觀美國人的演出（不管是 ABT 或 Renee Fleming 的音樂會），總會有"義務"演些美國的國粹選段（儘管美國國粹相對貧乏）。更有趣的是，我想到兩劇的編舞人：Ratmansky 和 Balanchine 雖是俄裔，卻都實際上成了美國人，有點諷刺。可是談芭蕾應不涉政治，Bolshoi 的選擇很有道理。這是不是代表俄羅斯不像美國般思想狹隘？到底美國人最喜歡的是把他們的價值觀，加在全世界人的頭上。和 Bolshoi 比較，ABT 只是一個季節性走江湖的芭蕾舞團，ABT 的明星中俄羅斯人多於美國人。我這樣說不是題外話。

《巴黎火焰》 The Flames of Paris
（Asafyev / Ratmansky）

2015 年 5 月 26 日上演的《巴黎火焰》，曾是 Joseph Stalin 同志最喜歡的芭蕾劇，像江青喜歡《紅色娘子軍》。這個 Ratmansky 版本據編舞者說很大部分還是根據 Vainonen 編舞的原版。這可說是一部以炫技為賣點的舞劇，特別能賺取掌聲。以前在莫斯科大劇院，Osipova 加 Vasiliev 的陣容是無可比擬的，這次來了 K 娃 Ekaterina Krysanova，她也是比較以技術強大著稱的舞者。今次莫大六天演兩戲，她擔當了最重要的四場主角，"最重要"是說首尾兩場晚場，比她資深的 Nina Kaptsova 只演次角或演下午場（而 Nina 可說已是 Vishneva 和 Zakharova 的

世代，年齡還大於後者）。這次 Bolshoi 訪港，給我們的陣容不錯啊，來了七個首席，多個 Leading Soloist，雖然看不到"已國際化"的那幾位，我也滿意了，尤其是我熟悉馬林斯基遠超於莫大，這次能一口氣看到 Bolshoi 今日的許多精英，真是理想。我最喜歡的是，是次演員輪替更換跳不同的角色，除了今次永遠"坐正"的 Krysanova，一場戲裏可以看到很多著名的舞蹈員跳閒角。

遠道而來舟車勞累又鬧時差，他們肯定不是能早到先休息幾天，所以如果有甚麼不是在"最高狀態"的問題，也只是因為"人是脆弱的動物"。所以基於此，我對演出總的來說是非常滿意的，沒有欺場的問題。Krysanova 始終可說是一個技術型的舞蹈員，她在第二幕的技術表現我很滿意。她的 Fouettes 揮鞭轉非常厲害，不但交足貨，而且全是雙圈轉甚至三圈轉，雖然有很大的移位，我也佩服。儘管芭蕾非運動，但技術的部分永遠最得觀眾的受落。這方面我也同意，因為演繹的評價，多數是觀者的主觀，揮鞭轉之類的準確性則是有客觀標準的。所以我雖是 Cojocaru 的擁躉，也要說她的現場 Fouettes 我看了幾次都交不出貨。在場內碰到看盡 Bolshoi 全部演出的資深觀眾駱先生，我們兩天都共晉晚餐，他告訴我多年前興盛期的 Paloma Herrera 竟然在揮鞭轉中拍的一聲撻在地上（她可說是我評價最低的著名舞蹈員，謝謝天，她剛從 ABT 提早退休了，哈哈）。又比方說，堂堂 Fonteyn 的黑天鵝揮鞭也只能做 28 轉。一如奧運，今天要求的技術水準的確大大提升了。跳炫技的 Flames 很多人會馬上問，她（他）能嗎？那麼我認為 Ekaterina 和 Vyacheslav Lopatin（雖然那天他出了點小毛病）都不錯，儘管他們不是"Vasipova"。

但我更喜愛的也許是嬌小柔軟的 Anastasia Stashkevich。她演 Adeline，第二幕的雙人舞雖然配的不是她的理想伴侶，但其輕盈流暢及音樂感，是那晚我最難忘的演出。她只是 Leading Soloist 尚不是 Principal，但這次香港演出她的戲份特別重。

Kristina Kretova 演的 Mireille 也非常活潑，一反上次我在 Bolshoi 看她跳 *Onegin* (Titania) 的印象(但兩者是完全兩樣的角色)。這場 26 日的演出配役真不錯，但當然不如 24 日的開幕，那天也是 K 娃主演，也配 Anastasia，但 Mireille 此小角色竟用到首席 Nina Kaptsova。要承認，演出的配役已"人盡其用"了！唉，亞洲可欺，這不是常見的事，也不用舉例了。

不過，Boris Asafyev 的音樂便不敢恭維，Minkus 雖然只是拿薪水交功課的芭蕾作曲者，可是他有令人難忘的旋律。可喜的是，今次 Bolshoi 的管弦樂團也來了，不用聽 2014 年看 La Scala 小交響樂團例行的走音。該指揮是 Pavel Sorokin，一個有名氣的指揮。這次全無"偷工減料"，儘管感覺上香港舞台也許只有莫斯科大劇院舞台的一半，不是演火焰的適當舞台，可我仍然可以説，這次觀眾應已得到了一次真的 Bolshoi 經驗。

《珠寶》*Jewels*
（Fauré+Stravinsky+Tchaikovsky / Balanchine）

Balanchine 的《珠寶》，肯定是當今最受歡迎的非故事性芭蕾舞劇，5 月 28 日是我第三次看此劇(也許可説是非志願選擇)。同類 Balanchine 劇我個人較喜歡《水晶宮》，覺得《水晶宮》全劇一樣的音樂一氣呵成，覺得更有連貫性。《珠寶》的 *Rubies* 裏不但 Igor Stravinsky 的音樂完全不一樣，舞蹈也太不相同。此劇讓我覺得有點像三部獨幕戲，甚至像一場 Ballet Gala 之感。這是大師的選擇，當然對的是他不是我。Bolshoi 選演了這部第二幕"有點美式"的戲(紐約城市芭蕾舞團的鎮團戲：因為劇團到底是 Balanchine 創辦及御用的，所以有意識形態的權威性)，對此選擇我起初有點意外兼失望。失望是雖然多看了幾個首席，但沒有"看真"她們的感覺！但看到以上的名單，能買一張票在同台看到這些名字，也真的不是易事。結果也許演《珠寶》應是更理想的好事。

第一幕〈綠寶石〉（*Emeralds*）主要是兩對雙人舞，Fauré 的音樂旋律優美典雅。Kaptsova 和 Lantratov 的一對跳得很出色。一位資深觀眾朋友是 Nina Kaptsova 的擁躉，看了大受感動，但這樣短短的一段（而不是比方説一場《吉賽爾》）並不足以帶給我同樣的感動。Kaptsova 生於 1978 年，已算是早一輩了，但她似乎還沒有掙到更大的國際名氣，像比她小的"奶油娃"Evgenia Obraztsova 就有高得多的國際聲譽，而小妹妹 Olga Smirnova 雖然還只是 Bolshoi 的 Leading Soloist，卻已活躍國際舞壇，炙手可熱了。Nina 已是首席，但在莫大還不是台柱明星，這年齡也怕難有更大的進展了（要知道 Vishneva 和 Zakharova 在二十出頭時已成明星和台柱級的首席）。

次日下午場她跳更重要的〈鑽石〉（我不在），可説是遲來的首演（debut），似乎劇團對她的重視不如年輕得多的 Krysanova（一般説下午場的演出陣容會次一

些，而 Jewels 的三個角色 Krysanova 都跳過）。Nina 和 Ekaterina Shipulina 都算有名氣，到底都是首席，但今次的編排，顯示莫大的重點放在 K 娃上，讓她獨領風騷。

第二幕〈紅寶石〉（Rubies），主要舞者是一對雙人舞，和一個女獨舞，前者才是主角。但後一角色由首席 Ekaterina Shipulina 來擔當，主角是尚未坐上首席地位的 Anastasia Stashkevich 和 Vyacheslav Lopatin 這對老搭檔（聽説他們也是生活的搭檔）。如果説這次在香港看了 Bolshoi 令我有回憶，那不是因為 Ekaterina 或 Nina，而是兩晚都看到了 Anastasia。她成了我心目中 Bolshoi 的 Novikova（哈哈），兩個真應升首席的舞者。她的 Rubies 音樂感好，技術無瑕，踢腿輕易超過 180 度，柔若無骨，比我不久前在馬林斯基看的 Alina Somova 還討好。所以其實這次的香港之行，她佔的戲份也特重。在《珠寶》的三部曲中，這一幕非常不同，很多舞蹈像現代舞，Ratmansky 的鋼琴與管弦樂隨想曲也是新派音樂，其強烈的節奏與前一幕的典雅是太大的對比了，但 Balanchine 要的正是這樣的對比。

Krysanova 演〈鑽石〉（Diamonds），音樂是 Tchaikovsky 的第三交響曲。男主角 Semyon Chudin 是 Bolshoi 比較著名的男舞蹈員之一。Krysanova 板着臉跳這一幕，會給人她不大投入的印象，但去年在馬林斯基看 Tereshkina 演這幕，也一樣板着臉，沒故事的戲，面部表情只是她們演繹的取捨，跳《巴黎火焰》她倒一直在笑着。Krysanova 始終是技巧較強的舞者，連《巴黎火焰》她都能，跳〈鑽石〉當然沒有技巧的問題。也要説，看俄羅斯兩大團，看明星固然重要，其實羣舞更能顯示俄羅斯芭蕾舞那嚴格技術的準確性。

第十幕

莫斯科
大劇院
在
倫敦

《天鵝湖》最佳版本的完滿呈現

2016 年 7 月，莫斯科大劇院(Bolshoi)的芭蕾舞團浩蕩訪英，在倫敦皇家歌劇院
演出三週共 21 場，配役陣容之大，比訪港的陣容自然又高一籌！說起來，莫大
(世界最著名的芭蕾劇團？)當年首訪英國，時維蘇聯時期的 1956 年，所以這次
訪問，竟是該團和英國觀眾再見的 60 週年了(也許有當年團員的孫女在今天的
團裏？)。歷史的軌跡之於文化活動，永遠有一定的重要性。

我僅能選看了 8 月 9 日及 10 日演出的兩場《天鵝湖》。不，也許應這樣說，我選
看的是 Olga Smirnova 和 Svetlana Zakharova 跳的 Odette / Odille(兼飾黑白天鵝兩
角)！這兩人也許不屬同一芭蕾世代，她們正是 Bolshoi 今天芸芸首席中的兩個
超級巨星！

我的班機在 9 日凌晨從香港抵達倫敦，當晚就看第一場好戲！起初我很擔心時
差效應，後來發現在酒店午睡後醒來去看戲，精神爽利得很。這次經驗使我今

後敢再這樣趕時間。也許我所以如此清醒，一大原因是台上的 Smirnova 是 90 後新一世代的絕對最大的超級芭蕾巨星（她生於 1991 年）：她是後 Osipova 世代中最著名的巨星（對芭蕾來說，舞蹈生涯短，似乎三數年就是一個 generation 了）。Smirnova 在 2011 年畢業於芭蕾舞的少林寺——聖彼得堡的瓦崗 Vaganova 學院，老師是 Vishneva 的老師 Lyudmila Kovaleva。但她一早就選擇在 Bolshoi 跳舞，這應是明智之舉，因為馬林斯基最難升首席。

近年國際舞壇對她如潮好評，使我對看她有最高的期盼！自從當年 Osipova 首先轟動西方，可說藉倫敦演出發跡後，她同樣首先得到外國人的激賞。我的超高期盼沒有落空，也完成看過另一必看巨星的心願（其實她到過北京演出）。看後簡單的一句總結，年輕的她完全具備了巨星的風範！

首先我看到了非常驚人的技巧，Smirnova 的黑天鵝揮鞭轉太好了，雖然只是不多不少的 32 轉而且全是單轉。次日 Zakharova 的演出，和去年在同一舞台上看了 Lopatkina 的演出都如此（其實除了炫技外，我喜歡單轉的藝術一貫性，不太

欣賞也許更難的雙轉三轉甚至一揮四圈。後者是超技派女舞神們如 Osipova、
Murphy、Nunez 等，甚至 Vishneva 當年的拿手好戲），可是她的 Execution 絕對
準確無比，尤勝次日的 Zakharova。而且，哈哈，雖然她是 Bolshoi 的巨星，我
覺得她具有 Vaganova/Mariinsky 的那種每一動作都尋求十全十美的準確性！無疑
她是當今舞台上技術最高的舞蹈員之一。而且，儘管《天鵝湖》不是太過有演戲
需求的芭蕾劇，可是她非常入戲。她的白天鵝純情冷豔，演黑天鵝時也演活了
應有的野性。也許上蒼公平，天賦 Smirnova 最高的舞蹈天才卻不給她 Somova
的顏值。那晚我看了最精彩的 Odette / Odile！最可喜的是，她不會為炫技而炫
技。技巧是為了劇情需要才用得着的輔助工具，是達致目標的方法，Means to
an End，不是目標，這點與 Kovaleva 的訓誨有一定的關係。曾訪 Vishneva，她

Bolshoi 的《天鵝湖》

也強調這點。2015 年，同門大師姐 V 娃主催的一場盛大的謝師演出，Smirnova 也參加了。我雖有年齡的偏見，但得承認我已經成了這個小妹妹的擁躉了。

次日登台的是舞神級大師 Svetlana Zakharova，她也許是俄羅斯（也是世界）的三大舞神之一（與 Lopatkina 及 Vishneva 並稱）。前年曾在同一舞台看了 Lopatkina 演的馬林斯基版《天鵝湖》（也曾在聖彼得堡看過兩次），要說的是這次的版本好看得多。首先要特別一提的是 Bolshoi 演的是 Yuri Grigorovich 的版本。《天鵝湖》一劇，1877 年在 Bolshoi 首演，在這 140 年裏，莫大上演的版本太多了。Grigorovich 於 1964 至 1995 年是舞團的團長，在這個版本裏，他有意把《天鵝湖》荒謬老套的愛情故事，昇華為男主角的現實世界和內心世界的交織：黑白

Smirnova(左) Zakharova(右)

天鵝和巫師都只存在於男主角的內心世界，只是烏有的幻想而已。全劇佈局都是宮廷和湖畔這兩個世界的交織。最好的是他把全劇只分兩幕，但絕不偷工減料，Tchaikovsky 的樂章沒有刪略，最可喜的是，Petipa 大師最好看及具有最高度炫技刺激性的舞步完全保存，再加入他編的精彩舞步。劇中的小丑(Jester)和巫師，都有很刺激的炫技舞步，引來如雷掌聲。最終悲劇收場，也可視為男主角的南柯夢醒。反觀馬林斯基的傳統版本，那簡直是笑話。最後男主角拔去巫師的翼，荒謬而滑稽。Grigorovich 版本最好的是，劇分兩幕而不是四幕，但音樂一樣，舞蹈成分不減反增，讓觀眾可有僅一次 25 分鐘的中場休息也是無量功德！去年馬林老套版的最後一幕顯得多餘(一如《舞姬》一劇，很多演出都裁掉最後一幕)，這樣一改，劇情也緊湊起來。兩年前我有幸訪問舞遍全球、演出過《天鵝湖》無數版本的 Zakharova，她說她最喜歡的一版就是今天 Bolshoi 的一版。當時我還懷疑她說公關話，也許其實這是老實話。要知道所謂 "看了一場天鵝湖" 是完全沒有意義的，可能是完全不同的版本(有的是不堪入目的版本)。我看過很多劣版，也認為限看一版《天鵝湖》，應看的是莫大的這個 Grigorovich 版本！

Zakharova 不愧是這角色的權威演繹者之一，她的每一步都是經典的，準確無比。一如 Vishneva 和 Lopatkina，她全場的每一秒都全神貫注，不像比如 Alina Somova 就令我覺得她常常掉以輕心。我喜歡她的 Odette / Odille，也許尤過於另一權威演繹者 Lopatkina（這點當然只是見人見智），因為在技術上她是更強大的舞者，儘管黑天鵝的揮鞭轉那天她早收了兩拍！和 Smirnova 一樣，一連兩天我看過了最精彩的 Odette / Odille。

其他角色，第一場明顯更強。第一幕王子朋友的角色，赫然用到首席 Nina Kaptsova，和也算有名的 Kristina Kretova，而 Jester 一角 Denis Medvedev 呈現了驚人的硬技巧，次日的 Vyacheslav Lopatin 也不錯。羣舞工整無倫，很多羣舞員在較小的劇團裏都有當主角的能耐啊。但兩場戲的男主角，都只是稱職而已。

Zakharova 的《天鵝湖》

在 Smirnova 和 Zakharova 的陰影下，Semyon Chudin 和 Denis Rodkin 只能當個好拍檔。今天的芭蕾舞壇是女人世界。宣傳曾說 David Hallberg 要來，結果沒有來。《巴黎火焰》也說過由 Osipova 演，但她也沒有參加（其實她是皇家芭蕾舞團的台柱）。兩晚的指揮都是 Pavel Klinichev，Bolshoi 的音樂總監。芭蕾劇的指揮發展有限，即使是 Gergiev 也一樣，哈哈。

倫敦人很幸福，在這裏馬林斯基和莫斯科大劇院芭蕾舞團都是常客，也許因為票價奇昂而永遠一早客滿。倫敦自己也有兩個出色的一流芭蕾劇團，可是說到頭來，最高水準的芭蕾舞團，恐怕仍然是俄羅斯的這兩個劇團。對我來說，這次演出，是難忘的芭蕾經驗。

芭蕾裙下之二

英國的芭蕾舞壇

Cojocaru、Nunez 和 Rojo，與英國芭蕾舞壇

第一幕　　英國皇家芭蕾舞團

第二幕　　英國國家芭蕾舞團

2014 年底到倫敦辦事，第一件事就是要看看那幾天有甚麼精彩的芭蕾舞演出。
聖誕前後音樂演出例休，但與此同時幾乎任何西方文化大都市，都必演芭蕾舞
劇《胡桃夾子》。上網一看果然，當即在網上搶購了英國國家芭蕾舞團一場《胡
桃夾子》的票。也許我應當這樣説，演甚麼戲由甚麼團演對我不重要，重要的
是我要看 Alina Cojocaru 跳的 *The Nutcracker*，更高興的是次日皇家芭蕾舞演
Don Quixote，主角赫然是 Natalia Osipova，哪能不看？我買了大堂座僅有最差
的一張票(最後一排最旁邊的座位)。後話是那天發生了芭蕾舞經常發生的事，
主角因傷換人，因為芭蕾舞的排練容易受傷，想不到看似"萬能"的、號稱小飛
俠的 Osipova "竟可以受傷"。那天到了劇院看到大堂以電視機無聲公佈，才知
Osipova 不演，就此帶過，場內也沒有宣佈，甚至派發的演員表也寫着 Osipova /
Golding，其實登台的是 Marianela Nunez 和 Thiago Soares！大概換角"不用道
歉"也是很臨時的事，來不及重印演員表。Osipova 肯定不欺場，幾天前還親自
電郵 FB 眾友説她演這場戲。這個女孩大概很快就會發大達，因為我在歐洲各地
的劇院，包括不太主流的那不勒斯(Naples)，都看到她演出的公佈，非常勤力。
Osipova 不演我當然失望，可是換了 Nunez 我卻又不失望，因為還沒看過她的現
場。當年她配編舞者 Carlos Acosta，正是 *Don Quixote* 這版本的首演者，幸虧她
住在倫敦，今次也擔當一些其他場次的演出，所以才能臨時登台！結果我看到
非常精彩的一個 Kitri！

由上至下的女角分別為：Marianela Nunez、Alina Cojocaru 及 Tamara Rojo

倫敦皇家歌劇院

Cojocaru、Nunez，再加上她們的前輩 Tamara Rojo，可説是當今英國芭蕾舞壇三個最著名的名字，當然還要加上一個重金挖角過來的 Osipova。有趣的是，這四個人既不是英國人甚至不是盎格魯 — 薩克遜 Anglo-Saxon 的族裔。不過，儘管 Osipova 是以重金羅致的，其餘三個外國人卻是在英國學習或成長的。另外一個我有興趣看的英皇首席，是全面英國化的美國人 Sarah Lamb，而多年來最著名的 "英國男舞蹈員"，自然是來自古巴的 Carlos Acosta。自 Tamara Rojo 棄英國皇家芭蕾舞團（Royal Ballet）轉投英國國家芭蕾舞團（English National Ballet, ENB），成為台柱首席兼團長後，國家芭蕾在她的嚴峻訓練下，水準不下於皇家芭蕾。而且 Cojocaru 也投奔英國國家芭蕾了。有競爭兼有輿論壓力才有進步啊，否則皇家芭蕾只會做英國人的本份：按章工作，不思進取。我居英 20 年，做了皇家芭蕾的客 35 年，那時 English National Ballet 叫做 London Festival Ballet，主要活動是每年聖誕在皇家節日音樂廳演《胡桃夾子》，這我都看了。喜見在競爭下，今天的 Royal Ballet 和 ENB 都是很好的芭蕾舞團。

第一幕

英國
皇家
芭蕾舞團

《唐吉訶德》 *Don Quixote*

(Minkus / Carlos Acosta after Petipa)

這場《唐吉訶德》演的是 Carlos Acosta 給皇家芭蕾舞團編舞的獨家版本，但因為有 Petipa 權威版本的參考，我對編舞就容易評論而且有話要説了。

簡言之，這是很不同的版本。有不少可以爭議之處。

Acosta 不但仍是現役舞蹈員，而且以硬技術的高超著名，所以也難怪他的編舞加重了男主角的戲份，使之難上加難，但這還不是要點。要點也許是他編舞的概念。

在這個版本裏，舞蹈員雖沒有對白但會呼叫，舞台佈景會不斷在觀眾眼下移動而且移動得太多，唐吉訶德的馬像外星人電影的道具，這些都是 Acosta 刻意表現的不同之處……這些玩意，自然很多都是 Petipa 時代沒有的舞台技術及概念。

可我絕對喜歡原版。舞步方面，雖說根據 Petipa，可是在引子(Prologue)裏，
Kitri 出場的舞步便很不同，幸而第一幕最後女主角精彩的獨舞舞步大致一樣，
但看到這裏我已經非常害怕，怕最後高潮婚禮一場的雙人舞會被大改，幸虧沒
有。要知道，看 *Don Quixote* 的目的就是看古典芭蕾的技術大展，看慣了 Petipa
的編舞，改動了就覺得不過癮。

此版本第二幕的 *Grand Pas* 雖然有點荒謬，卻非常好看，當我看到 *La Bayadere*
和 *Paquetta* 的場面竟出現於一堂，我覺得有點搞笑。不過，這部戲看的既然主
要是舞蹈員的技術大展，也許"加了料更好看"，反正另外兩劇的作曲者也是同
一個 Minkus，不過管弦樂的編曲是 Martin Yates，把 *Paquetta* 旋律的管弦樂編成
很不一樣。這就是 Acosta 版的特色，我喜歡的絕對是原版。

既然這戲的看點是技術大展，主角的功力就特別重要了。Marianela Nunez、
Rojo 及 Cojocaru 曾鼎足而三是皇家的台柱，不過後兩者已走了。原籍阿根廷的
Nunez 生於 1982 年，比 Alina 年輕一歲，是芭蕾明星中年輕一代的表表者(注
意，我所謂"年輕"是指真正星級的舞蹈員，不包括初露頭角的小妹妹)。我一

直未看過她的現場，慚愧。這次看了，不得了，超出了我本已不低的預期！在最後的 PDD 裏，她的技術是 Osipova 的級數。她的快舞收慢穩如泰山，平衡一流，最後的揮鞭轉，她做了 35 轉，最驚人的是在其中一轉，是我從未見過的一揮四圈，當場引來識貨觀眾的低嘆。想不到啊，只此一場，我已敢說她應是當今技術最強的舞蹈員之一。這次因為換人，讓我發現了她。想不到英國皇家芭蕾舞團也能訓練出這樣強的舞蹈員來。論技術，她在 Cojocaru 之上。相形之下，她的老舞伴也是她的郎君 Thiago Soares 只能算稱職。結果竟因 Osipova 不演出，我才得到這樣的新發現。我在想，如果能夠在倫敦多留幾天，我一定會再看她的 *Don Quixote* 一次，以驗證她的技術是真的，這樣我也一定會看到 Cojocaru 和 Vasiliev 的《天鵝湖》。不過我常到倫敦，這樣的機會將來多着！

這次的"驚艷"後我搜看了好些 Nunez 的錄影，發現她那晚演出的技術水準高於幾年前配 Acosta 的錄影，也許因為她還年輕，再進步了？也許因為她替代的是 Osipova，不能比下去？事後也看了她跳《海盜》(*Le Corsaire*) PDD 的一個錄影（在 YouTube），她竟然能做一揮 5 圈的揮鞭轉，太驚人了。我想她絕對是頂尖的 Virtuoso Ballerina ！我想到另一驚人的揮鞭轉，是年輕的 Vishneva 同樣跳 *Don Quixote* PDD，她能一手在頭頂搖着扇子做揮鞭轉，而且轉數超過 32 轉。芭蕾舞不是奧運，但這些驚人的技巧，永遠能給觀眾帶來最高的喝彩聲！2015 年 ABT 的 75 週年紐約匯演，Nunez 首次去客串。

再說到失場的 Osipova，2015 年 Ratmansky 新編了一套《睡美人》，Vishneva 和 Osipova 各演此劇也各演《吉賽爾》兩場，其中一場《吉賽爾》她們竟然互換舞伴，V 娃配 David Hallberg（聽說是 Osipova 的舞伴兼男友，她配 Marcelo Gomes）！這是今天叫座力最強的兩個芭蕾舞天后。美國的評論常說她們兩人在競爭，芭蕾舞評權威 Tobias 也這樣說，主要是因為這兩人的地位，有點超越熠熠羣星，於是在觀眾眼中就有必然的競爭。其實芭蕾舞蹈員遠比歌劇大老倌大

方，她們是真正的老友，大概 V 姐還教 Osipova 怎樣多賺錢，跳現代舞是預早為不能跳芭蕾的日子鋪路！對 Osipova 幾乎超人的硬技術我叫好，但怕她太重炫技，走火入魔。也難怪，觀眾最喜歡看的就是特技。她也太勤力了，常常受傷，最近在紐約演《吉賽爾》，她竟在二幕雙人舞過了"劇烈運動"的部分倒地，一時站不起來，並因傷工取消跟着的演出。希望她不要再那麼過分勤力了。

三部芭蕾舞劇 Triple Bill: *The Four Temperaments / Untouchable / Song of the Earth*

第一部《四種氣質》*The Four Temperaments*
（Hindemith / Balanchine）

1946 年，尚未被封為大師的編舞家 George Balanchine 首演了他這部芭蕾劇，引起舞壇不少的震盪。評論對舞蹈動作的"出乎意外"，大膽創新，戲劇性……視為耳目一新之作，舞步仍是以古典芭蕾為基礎的，卻有明顯的爵士舞和現代舞的影子。固然今天看此劇，和 70 年前已很不同，在今天看來，這許多當年的創新正是 Balanchine 的風格，可是在當年，連舞蹈員穿着日常便裝登台也是創見。這部芭蕾劇的創作，也許滿足了大師追求突破的慾望。1940 年他用辛苦賺得的餘錢，委託作曲大師 Paul Hindemith 譜寫以弦樂器和鋼琴為主的變奏曲式的新樂章用來編舞，說明"希望自己在家也能奏"，但結果 Hindemith 不以音樂的板子為題，而把每個變奏表達一種情緒，於是就成了表達"四種氣質"的音樂。這四種情緒分別是 Melancholic、Sanguine、Phlegmatic、Choleric，用中文說也許就是憂鬱、自信、冷漠、暴躁。四個變奏的舞者要分別表達這四種性情。今天看此劇，音樂首先呈現的是三個主題，Balanchine 都把它們編成雙人舞，然後是表達四種情緒的四個變奏。每個變奏的技術要求都很高，所以都出動了首席舞蹈員。這場的指揮是英皇芭蕾的首席指揮 Barry Wordsworth，Robert Clark 鋼琴獨奏。

2015 年 4 月 8 日能有機會看這場演出正合我意，Steven McRae、Fumi Kaneko、Matthew Golding、Edward Watson、Zenaida Yanowsky 等都是我曾聽說但未看過的舞者，因為我對英皇舞團的認識遠不如馬林斯基，而當天的第一幕，就讓我看到了英皇最著名的三名男首席。McRae、Watson 和 Golding 的演出都非常好。這部戲出動了二十多位英皇獨舞級的舞蹈員。加上我一向喜歡 Balanchine 編舞那全無冷場、一氣呵成的精彩舞步，我看得非常滿意。英國皇家芭蕾舞團不愧是國際一流的舞團之一，看這短短的一幕，可見每個人的技術水準還是很高的。

第二部《不可觸摸的》*Untouchable*

（Hofesh Shechter / Shechter / Catchpole）

場刊列出 20 個舞蹈員的名字，但我懶得抄下來。基本上，這些舞蹈員都穿着類
似軍裝的衣服，在台上隨着強烈的打擊樂器的簡約節奏作"羣體的搖擺"，他們
都是羣舞員嗎？也許不是，因為全劇並無芭蕾的動作。

Hofesh Shechter 是英皇近年常用的新派編舞員，在接受一次訪問時，編舞者也不諱言他是"票房毒藥"。不過，有人認為一個所謂進步的劇團總得排一些新的劇碼，若那麼說俄羅斯的兩大劇團就太保守了，基本上就是在吃老本。但像這樣的世界首演，真是不敢恭維，不看也罷。我明知如此，但我是衝着看 Balanchine 和 MacMillan 的兩幕戲而買票的。後來，作為老顧客，我收到舞團的問卷調查，表達了對此首演全無保留的不滿意。幸虧這幕的演出時間不長。這段時間裏，基本上幾十人就擠在舞台上搖擺。這是你我心目中的芭蕾舞嗎？

戲是看過了，但我感到莫名其妙，所以是 Untouchable。

第三部《大地之歌》*Song of the Earth*
（Mahler / MacMillan）

馬勒(Gustav Mahler)的《大地之歌》是偉大的樂章，作為音樂會的主要曲目，都已具有足夠的吸引力了，何況還有芭蕾舞，而且舞者是大名鼎鼎的 Carlos

Acosta、Marianela Nunez 和她的郎君 Thiago Soares ？但也不是這樣説。馬勒的樂章動員了大量的樂師和樂器，女低音和男高音(Catherine Wyn-Rogers 和 Samuel Sakker)在台上一旁唱，也許因為樂團坐在低下的樂池上，可是即使我試圖聽音樂，聽起來就沒有音樂會的震撼效果，音響效果也不太好。儘管此曲是我耳熟能詳的至愛，我很快就把注意力貫注在舞蹈上。

Carlos Acosta 這樣大名鼎鼎，可是慚愧的是這只是我第一次看他的現場(因為"反英"，哈哈)。年輕時的他是個技術特別強大的舞者，現在不年輕了，可是真的其技不減當年。MacMillan 的編舞肯定很好看，但也真的不易跳，而這位英皇的超級巨星仍然跳得無懈可擊，像是仍在全盛時期。他和已故的 Fernando Bujones 都堪稱古巴之光，雖然他們都在西方舞壇演出。Carlos Acosta 是當今最偉大的男舞蹈員之一，這是絕無疑問的。

《大地之歌》有六首歌。Acosta 演死神使者一角全場壓陣，前面五首歌配合 Acosta 的主演者，先後是 Thiago Soares、Marianela Nunez、Yuhui Choe、Melissa Hamilton、Soares，而最後的一首告別，動員了 18 位舞者，由 Acosta、Nunez 和 Soares 領舞。我看了除了非常佩服 MacMillan 爵士的編舞外，我想我真的成了 Nunez 的擁躉！她的技巧特別高，全場很多難跳的舞步，例如高速後收步，她亦穩如泰山。目前 Osipova 稱霸於英皇，但 Nunez 的技術絕不遜於任何人，而且永遠可靠，音樂感也特強。可以説她有波娃級的技術，少了後者近年有點個人主義的誇張炫技。

她的最佳拍檔 Thiago 在 *Don Quixote* 的表現也許稍遜，在此卻跳得非常稱職，還有 Acosta 的穿插。我看到一場特別精彩的演出。謝幕時 Nunez 特別向師父 Acosta 大禮致意。這部芭蕾舞劇的編舞着實一流，好看極了。MacMillan 先後編過的《羅密歐與茱麗葉》和《曼儂》(*Manon*)，還有《梅耶林》(*Mayerling*)，

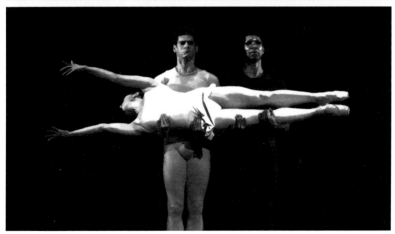

堪稱 20 世紀的經典芭蕾，這部他當年身在英皇任職卻給老友 John Cranko 的
Stuttgart Ballet 編的《大地之歌》，現在是英皇常演的鎮院戲，這才是英國皇家芭
蕾舞團的光榮啊，不是憑甚麼世界首演！

一晚看了三種不同的編舞，你會發現在 Balanchine 或 MacMillan 的作品裏，

台上即使有千軍萬馬，幾乎每個人都看得清楚，各有他的舞步。但在 Hofesh Shechter 裏大家就像擠在一起，連舞步都沒有。不過，一晚看了巨星跳的《大地之歌》，早已值回票價了，然後看 Balanchine 已有賺了，看 Shechter 就忍耐一下吧，反正只是短短的一幕。

《沒家教的女孩》*La Fille Mal Gardee*

（Ferdinand Herold arr Lanchbery / Ashton）

作為英皇的老顧客及曾居英 20 年，等到 2015 年 4 月 22 日才看他們的鎮院戲，我應感到慚愧。這部 Ashton 版本的芭蕾舞劇，儘管有一個法文名字，一直

以來都好像是英國皇家芭蕾舞團的首本鎮店好戲。但看歷史，第一部 *La Fille Mal Gardee*（原文是成語，是管教不嚴之意，中國國內字面譯為《關不住的女兒》也無不可，反正真有"關不住"的一場），早在 1789 年首演於法國波爾多（Bordeaux），由 Jean Dauberval 編劇及編舞。1885 年聖彼得堡的帝國芭蕾舞團也曾演出此劇，編舞者赫然是 Petipa / Ivanov，1903 年莫斯科大劇院也有它的版本。直到 1989 年，馬林斯基還在演此劇，各有不同的版本，可是許多版本都失傳了，現在唯一上演的，是英皇 1959 年 Frederick Ashton 編舞的這個權威版本。

Ashton 是英國"鼻祖級"的編舞大師，更是英皇的 Founder / Choreographer，創始編舞師，他的大名仍然出現在今天英皇的每一本場刊裏，他也是因編舞被英女皇封爵的人物（另一是我們更熟悉的 MacMillan）。至於本劇的音樂，雖然用法國人 Herold 的原作，其實主要只是用它的旋律而已，我們聽的是當年英皇駐團

指揮 John Lanchbery 的編譜，他不但重編了管弦樂，而且加了不少料。這樣說也就難怪很多人包括當年不求甚解的在下，都以為這是英皇始創的鎮團戲了。也許因為 Ashton 的編舞無可置疑的優越性，其他的版本都逐漸被淘汰了。比如，我胡猜胡說，俄羅斯既保守又自大，是不大演外國戲的：除了 Balanchine（也許因為他其實是俄羅斯人）。也許因版權的問題，Ashton 身故後版權落入英皇一位舞者手中……不再討論歷史了，總之，此戲由英皇劇團演肯定是權威性的，一如當年 Balanchine 的戲應看紐約城市芭蕾版。不過，最近我一連看過 New York City、Mariinsky 和 Bolshoi 的 *Jewels*，紐約版肯定不及，佈景也特簡，這種過去的權威性也許因 Balanchine 和 Ashton 的仙去而不再了。

討論過歷史，我們來看戲，Ashton 的 *La Fille* 確是非常好看！編舞可說是純古典的，有的是我們最喜歡看的"技巧困難的芭蕾舞步"，的確是大師經典。因為難度

高，英皇排此劇必用最好的明星舞蹈員，今年一系列的演出，除了原有 Nunez /
Acosta 的拍檔外（這對拍檔的本劇已出了兩個官方 DVD），還有次日 Osipova 的
首演（debut），配 McRae。不幸我只有時間看一場，我選擇了"經典拍檔版"，反
正 Osipova 非常勤力演出特多，以後大把機會！也想到看 Acosta 的機會也許已
不多了。

看後感到完全滿意，而且是少有無保留地總體滿意！因為是英皇年年演的戲，
整體來說每個角色都駕輕就熟，演得出色，羣舞也幾乎無懈可擊。配角中的
James Hay 所演的丑角 Alain 也是不易跳的，寡母一角是反串的，演員只演不
舞，像《睡美人》的 Carabosse 一角（最近馬林斯基的一場《睡美人》，演此角的
赫然是 Igor Kolb，見前文）。Grand Adage 一場除了男女主角外再加上八名女舞
蹈員的絲帶舞，也真不易配合得全美。這是最高水準的演出，想不到啊！我對
Royal Ballet 也許應另眼相看了。

剛看過 Acosta 和 Nunez 跳《大地之歌》印象已難忘，又看了他們同樣出色的
演出。這兩個人都是技術特強的舞蹈員，能全面征服 Ashton 的編舞要求。第
一幕有揮鞭轉，Nunez 竟然能做到鮮見的換腳轉動而技術上無懈可擊。這部戲
的故事雖屬胡鬧，但總有要演戲的故事，而她的演出天真可愛表情十足。我想
到 Nunez 和 Cojocaru 同是出自英皇（雖然都不是英國人）的一級舞后，風格有點
相似。如果説 Cojocaru 更細緻，那麼 Nunez 肯定技術水準更高，她稍年輕一兩
年，但芭蕾舞后全盛期的一年，可能已是別的行業的很多年啊，她還有更進一
步的可能。Lopatkina 和 Vishneva 的渾身是戲則是經驗的累積。至於"偉大"的
Acosta，他仍在最高狀態，高難度的跳躍和旋轉看來容易。這樣的陣容真是夫復
何求？我這次坐在大堂前的第三排偏中，發現樂團的演出也竟然不錯。在俄羅
斯，這樣的演出也是最高水準了，在倫敦是超水準，哈哈。我會再度成為高文
花園的常客（雖然我已光顧了 35 年）。

皇家芭蕾舞團的《吉賽爾》：兩度換角的失望

2016年3月17日，我在倫敦高文花園皇家歌劇院看了一場《吉賽爾》。《吉賽爾》也許是最受歡迎的芭蕾舞劇（另一是《天鵝湖》），當年柴可夫斯基也是看過了此作，大受感動才譜寫他的《天鵝湖》。《吉賽爾》溫馨的音樂，作曲者是 Adolphe Adam，旋律優美特別感人，Petipa 版的舞肯定是最好看的。我看《吉賽爾》的次數已太多（卻不厭），正確來說，這次之所以非常辛苦一早買票（客滿，要天天上戲院的網址等有人退票），我不是"看吉賽爾這部戲"，而是看 Natalia Osipova 跳 Giselle。但不幸她又取消演出。

我知道，芭蕾舞演員退演，機率遠高於音樂家退演，因為芭蕾舞是一種要經過劇烈運動的訓練的舞蹈藝術。Osipova 最近在練習時受傷，本來希望能痊癒跳我買票的一場，但最後還是演不了，換了 Sarah Lamb，仍然配原來的男主角 Matthew Golding。芭蕾舞的配搭必須熟練而有絕對的默契，女舞蹈員都有她"御用"的那幾個配搭。幸虧 Lamb 和 Golding 也合配。這次換角，我一週前收到的電郵通知竟然由皇家芭蕾的班主 Kevin O'Hare 親自署名發出。在這裏要一提的是，Osipova 近年實在拼得太過分，去年在紐約也是跳此劇，第二幕時竟在大都會的舞台上摔了一跤，一時站不起來，演出腰斬而她也休息了一些日子。由此可見，一個成功的芭蕾舞蹈員是多麼的不容易！我估計鋼琴家郎朗和王羽佳也許70歲都能登台及賣座，可是芭蕾舞蹈員的演藝生涯大概都只在19至45歲間，到了對音樂家來說還算年輕的45歲，芭蕾舞蹈員即使不退休也得演閒角。巴黎歌劇院和馬林斯基的退休年齡都嚴限在45歲，不是劇團沒有人情味，是芭蕾舞確實需要接近運動員的體能。不過，不用擔心，舞台上真正的大明星，不是賺夠了不用工作賺錢，也有的是最好的工作：成為芭蕾舞團的團長、編舞員，最低限度也能回團當個 Ballet Master（排練教練）。在當今的芭蕾舞巨星中，波娃的體能可說是首屈一指的，而且她的芳齡還不到30。堂堂"小飛俠"也一再受傷，

可見當芭蕾舞蹈明星必須拼盡的困難，因而可敬。也要說，去年曾購票去看她跳 *Don Quixote*，結果她也取消了（連累了較為不易受傷的男配搭失場）。這是我第二次買了票（好不容易"撲"的票），而看不到近年太拼搏而受傷率高的 Osipova。

進場後，看到場刊卻喜出望外，因為上面印的配役，除了 Lamb 和 Golding 主演外，演 Myrtha 的赫然是 Marianela Nunez！她是應當主演 Giselle 一角的大明星啊，能看到她跳也很難跳的 Myrtha 一角，特別難得！不幸我的狂喜只持續了十分鐘吧？因為開幕前的一刻，赫然看到班主 Kevin O'Hare 親自登台，宣佈 Sarah 也傷了，幸虧有 Marianela 在場跳 Giselle！結果，男主角也換了 Vadim Muntagirov，Myrtha 換了 Itziar Mendizabal。

當時，得承認我因為從最高的期待（Lamb 對 Nunez 的場面），變成極大的失望，我怒極（哈哈，我本來就反英），也要指出英國的演出常常輕易換人，漠視觀眾。上個月看 ENB 的 *The Nutcracker* 不也有過我想看的 Cojocaru 不出場的事？也許英國觀眾把看芭蕾舞視作上流社會的社交活動（像在香港），不計較誰演，觀眾也不求甚解？事實上觀眾聽了宣佈後竟鼓掌如儀。如果換了在意大利或俄羅斯，恐怕大有反應。這是像我這種真觀眾的反應。不過，我在聖彼得堡看芭蕾舞更多，她們很少不出場。也許 Royal Ballet 讓明星有更大的退演自由？

不知道身為大明星有權有脾氣的 Sarah Lamb 是否臨場不久才發病，幸而萬能的 Nunez（我的 Favourite 之一）頂上是輕易的事。第一幕她的自由變奏（Variation）並不十足配合音樂，但第二幕她的演出已經 warm up，全面投入了。可以肯定的是，因臨場換角的排練不足，還是看得出來的。Muntagirov 的演出不過不失，雖然跟在香港看配 Zakharova 的 David Hallberg 不能比。他本是英國國家芭蕾舞蹈團的首席，因為受不了 Tamara Rojo 要他天天去排練，跳槽到"較懶的團"皇家仍任首席。這是不是說皇家芭蕾舞團除了有更多的達官

貴人捧場，票價貴了一倍，但不見得勝過，甚至不如 ENB ？當然，對於來倫敦的眾多遊客來說，Royal Ballet 的字號響亮得多。換角之舉，其實只是女主角(多半是)不出，男舞伴也得換人，其餘配角及羣舞不換。是日跳 Hilarion 一角的是 Thomas Whitehead。

雖然有了兩度換角的失望(非常意外的荒謬事)，一百鎊的票價(只能坐在三樓 Balcony 的頭排)也不便宜，可是能又有機會再看到我心愛的 Marianela Nunez，我還是滿意的。只是，看她演 *Giselle* 的機會多着，但那晚應能看她跳 Myrtha 的機會卻是微乎其微了。也要說，看明星最好還是在紐約大都會歌劇院看 ABT，那裏 Vishneva 跳 *Giselle*，亦先後有 Semionova 和 Murphy 跳 Myrtha。那晚的 Myrtha 是 Itziar Mendizabal 我有點失望，望遠鏡下看她似乎是前輩(老的代名詞)。

芭蕾舞演出就是這樣，你辛苦"撲票"也實在不能保證到時能看到你想看的明星。

第二幕

英國
國家
芭蕾舞團

在談英國皇家芭蕾舞團的前文中，我自然提到對手英國國家芭蕾舞團。有了 Tamara Rojo 和 Alina Cojocaru，英國國家芭蕾舞團也有真的明星了，而 Rojo 近乎苛刻的嚴訓也使他們的總體表現大有進展。他們的前首席 Vadim Muntagirov 轉投皇家也當首席，坦言受不了 Rojo 的嚴峻。ENB 是受公帑津貼的，有下鄉巡演的責任，於是普羅大眾也可以付出較合理的代價，看星級的芭蕾舞。到倫敦不妨注意他們的節目，因為少了社交觀眾，他們的票易買得多，也比看英皇便宜。何況 Rojo 和 Cojocaru 本來就是英皇的台柱，但今天看 Royal Ballet 已看不到她們了。

《夢偶情緣》 *Coppelia*

（Delius / Ronald Hynd after Petipa）

期盼看這場 *Coppelia*，是因為我還沒有機會看 Tamara Rojo 的現場演出！她本來是英國皇家芭蕾舞的明星首席，卻轉投英國國家芭蕾舞團，但這樣一轉，她是第一個兼任 Artistic Director（實際是團長）和 Lead Principal（首席）的舞蹈員

（別的舞者如 Mikhail Baryshnikov、Anthony Dowell、Wayne Eagling 及 Monica Mason 當團長時，都已退出舞台了）。Rojo 仍在舞蹈員生涯的盛期。她說得好："我也許不是最好的舞蹈員（客氣話，其實她是），但我是對舞蹈要求最嚴格的人。"離開 Royal Ballet 才一年，她已嚴厲地把 ENB 搞得有聲有色，現在很多英國人都在懷疑，ENB 會不會已優於 RB ！當年皇家和她並稱的另一紅星 Alina Cojocaru 也轉跳 ENB 了。而且 ENB 在她領導下排除了皇家的諸多規矩，敢於創新，也敢馬上租用座位七千的 Royal Albert Hall，演《天鵝湖》和《羅密歐與茱麗葉》，而且不客氣地聘她的老搭檔，英皇的台柱 Carlos Acosta 來客串。換言之，這簡直是英皇的"加強版"。

Rojo 說要替 ENB 引進新戲，可是至今還是在玩"賣座的舊戲"，而有了她和 Cojocaru，賣座鼎盛也是意中事。我看的這場"老佛爺親征"的戲，真的看到非常整齊的羣舞 Corps de Ballet。而 Rojo 作為芭蕾舞的技巧大師之一，2013 年她在 Royal Albert Hall 的四面舞台跳黑天鵝的揮鞭轉，不滿足於做到 32 轉，竟然做了 40 轉，每個方向做 10 轉，轟動一時。唉，芭蕾舞不是體操，但往往最惹彩聲的正是像揮鞭轉的高難動作。那時她已 40 歲了。

Coppelia 雖然有很多賣弄技巧的舞步（古典芭蕾之所以仍然最賣座，還是靠這些招式），但對仍能征服黑天鵝而綽有餘裕的 Tamara Rojo 來說，*Coppelia* 是簡單的。不論聽音樂或看芭蕾，我的毛病是不太能容忍技巧的不足及出錯。這次我見證了另一位"大師級舞蹈員的超技是真的"。我看慣了 Mariinsky / Vaganova 傳統俄式的精微細節（nuance），她確有不同之處。說實話她的外形有點吃虧，但肯定是少數偉大的"非俄舞蹈員"之一，ABT 的美國人都不及她。

不過，這場演出對她來說也許只是例行公事，她跳得好（第一次看一個傳奇舞者，我不免火眼金睛看她的技巧表現），不過也許此劇整體普通，我沒有特別

的記憶，只算是見證了另一個舞后級的人物罷了。是日男主角請來丹麥皇家芭蕾舞團的 Alban Lendorf 來客串，也很出色。整個演出，即使不勝過也不遜於自以為是的 Royal Ballet。可喜的是 ENB 的票價較合理而容易買票，但漂亮的 Coliseum 劇院夏天竟無空調（他們說我們沒有 Air Conditioned 但有 Air Cooled，我發現不太 Cool，幸虧那天不太熱）。

《胡桃夾子》*The Nutcracker*

（Tchaikovsky / Wayne Eagling）

2014 年 12 月 28 日一個星期天的下午，我在 London Coliseum 看了一場應節戲《胡桃夾子》。選下午場是因為舞者是 Alina Cojocaru，我 27 日剛下飛機便為她而來，不為應節。但場內很多小朋友，謝謝他們有文化的家長。唉，也要說時差效應真不好受，我的欣賞心情也不免大打折扣。

自從 Tamara Rojo 離開並且拉了 Cojocaru，一起背離皇家芭蕾舞團，加盟 ENB，ENB 已不再是皇家的二班了。可喜的是，看 ENB 同一樣的明星，票價只是一半也較容易買票，因為社交觀眾還是要去高文花園亮相。英國工黨影子內閣的文化大臣說得有趣，他說高文花園的觀眾，永恆不變的是由中產階級、城市人和白人構成，非常小眾（但我不論在甚麼大劇院，一定看到不少黃種人）。這樣說，普及芭蕾的大任就落在 ENB 的肩膀上了，不過這可也正是他們的責任，因為他們的經費來自公帑。可以每次買票，ENB 一定建議我捐助 3 英鎊，因為票價只夠支付演出成本的三分之一。會不會主要是支付 Alina 的高酬（哈哈）？我走了之後，ENB 續演《天鵝湖》，首場的陣容竟然請到 Vasiliev 來配 Cojocaru，這點，又壓倒皇家芭蕾舞團了。

The Nutcracker 是聖誕應節芭蕾，正因為每逢聖誕連續上演，竟使此劇成了僅次於《天鵝湖》演出第二多的芭蕾舞劇（第三是 Giselle）。但要說的是，雖然同樣是柴可夫斯基的音樂，但幾乎所有大劇團都有自己的《胡桃夾子》獨家版。此劇 1890 年在馬林斯基的首演的原本，本應由偉大的 Petipa 編舞，但那時大師已健康不濟，由他的徒弟 Ivanov 完成。也許因此這部劇沒有一個權威的參考版本？ENB 這版的編舞者，是曾任他們班主的 Wayne Eagling。他是 "我的時代" 的皇家芭蕾的首席之一，退休後任 ENB 班主及編舞，包括曾給香港芭蕾舞團編過《末代皇帝》（The Last Emperor）。我最喜歡的 The Nutcracker 是 Baryshnikov 替 ABT 編的版本，有錄像傳世，其中 Gelsey Kirkland 的演出令人難忘。而 Cojocaru 正是 Kirkland 一類的舞蹈員，於是我大膽斷定，她正是今天演 Clara 一角的最佳人選。結果我沒有失望。

Alina 的嬌小身形，和柔若無骨的體態，是最理想的 Clara 了。果然，她一出場的快速 "碎步" 就令我心中喝彩（她的絕技）。她是最有音樂感的舞蹈員，而我認為 The Nutcracker 的音樂尤勝 Swan Lake，這樣好的音樂更需要音樂感特高的舞

蹈員。説到演的一環，她也是一流的演員，所以也擅現代芭蕾如《曼儂》，能演活小女孩 Clara。Wayne Eagling 的編舞中規中矩，沒有權威參考版本比較，我只能説"很好看"。有趣的是女主角竟有揮鞭轉的舞步，有點不合適吧？不過，揮鞭轉非 Alina 技術上的強項，隨便交貨就是了。但總的來説，我對她的演出非常滿意，這場演出是屬於她的。男主角 Max Westwell 則止於稱職。後來我看了《天鵝湖》的舞評，好評主要也是在她，舞王 Vasiliev 也搶不到她的光芒。順便説句閒話，Vasiliev 的硬技術足以稱王，可是他不英俊也不會演戲，樣子不像一個王子。

ENB 的兩場《胡桃夾子》：Tamara Rojo 老佛爺親征

2014 年前我已在倫敦看過英國國家芭蕾舞團的《胡桃夾子》，2016 年剛好又在倫敦過新年，那裏當然的應節演出又是《胡桃夾子》。我買了 1 月 4 日和 6 日的兩場票，因為宣佈的主角是 Alina Cojocaru 和 Tamara Rojo，兩個我認為名列當今十大的舞蹈員。2014 年我已看過 Alina 的演出，可是那天初到不敵 jet lag，看的戲打了折扣，非得好好重溫才能釋懷！這是我做了一輩子人對聽音樂和看芭蕾舞"老而不變的執着"！有老友兼讀者問我，怎樣才能真正看懂芭蕾舞，這問題非常簡單，你需要真正地投入、研究與比較。而敝友每年買了很多張藝術節的高價票，與同好儕去文化中心，也許他們的共同愛好是應酬，和享有看了誰的演出的滿足感。這樣的觀眾也許對藝術有金錢上的貢獻，但他們永遠不會真的愛上及"看懂"一場演出。

2014 年抵英的次日下午，捱着一再突襲我的時差看戲，真的打了個不只五折，今次不敢造次，早到了兩天（並有幸住 Savoy），養精蓄銳到了戲院，卻發現我最大的憂慮成真：Alina Cojocaru 不演出，由 Tamara Rojo 頂替！唉，這算是對等待遇，明星換明星，沒法埋怨。這是倫敦，如果在香港，大家不求甚解，只要

台上演了戲，誰演都一樣。香港可欺啊。Mikhailovsky 在香港演出前的一週，演員名單還沒宣佈！而這是 2015 年藝術節最賣座的一個節目。沒有陣容我是不看的。這次換了由 ENB 班主之尊的 Rojo 而不是 "新星" 上陣，老佛爺親征，對得起觀眾了，只是我很失望。

論聲望與技術的完整性，也許 Rojo 比 Cojocaru 還要高一線，可是 *The Nutcracker* 和 *Giselle* 是 Cojocaru 的好戲，而如果是同一劇團的《天鵝湖》或《海盜》，我會選看 Rojo。不是 Rojo 不好，這場演出她具有大將之風，跳來輕易。她也許是比 Cojocaru 更大的明星，可是我懷念的是上趟半睡半醒地看 Cojocaru，她永遠令我感到非常震撼 (是的，要用到這樣的字眼) 的是她那快速足尖碎步，況且她的身形和表情都像劇中人的小女孩，而 Rojo 樣貌像老佛爺 (她也大了約十載)。是的，英國國家芭蕾的 *The Nutcracker* 用 Wayne Eagling 獨家版，Pas de Deux 中竟有揮鞭轉，而如果以揮鞭轉的功力論英雌，那當然看 Rojo 了。為甚麼 Petipa 的原編不用他幾乎一定用的揮鞭轉？因為在此劇顯然有點不適合，為了炫技而編入這樣的舞步，有嘩眾之嫌。不過，這個《胡桃夾子》的版本還是好看的。Rojo 與 Cojocaru 以前同為皇家芭蕾舞的台柱，現在轉跳 ENB，票價一半，演出一樣精彩 (Rojo 掌政後把 ENB 的技術水準提升到 Royal Ballet 同級，已是公論)，London Coliseum 的視野還優於 Covent Garden，而且少了必須在 Covent Garden 出現的那些上流社會社交觀眾，和負責拍錯手的有錢遊客，所以看 ENB 真是我們的福氣。

值得一提的是，1 月 4 日是星期天的重要日場，不是普通的普及日場，因為兒童適宜。這與在東京往往假日的日場更重要一樣，在東京很多人住得遠看不完全場。我最感動的是場內小孩成羣而個個聚精會神，欣賞力遠勝香港藝術節場內的很多富商！而最貴的票價也得 80 鎊啊！鄰座的女士感覺像 Marks & Spencer 的一般職員 (我喜歡瞎猜)，她帶着兩個小孩看戲，買樓上第一排，女士把大衣

摺起來讓小孩坐高些。這在我看來是值得感動的(雖然我對英國缺乏好感)。

兩天後又看了原班的同一部戲。Cojocaru 不演出,男主角也換了 Rojo 的御配 Max Westwell。他是個很好的舞者,是黑人。連看兩場的好處,是可以比較,我認為第一場更好。Tamara 這樣強大的舞蹈員,隨隨便便就能交貨有餘。我也許沒有大受感動,但僅花 80 英鎊能重看 Tamara Rojo,絕無怨言,雖然我想看的還是 Cojocaru。還要說 Alina 是表情更投入的好演員。兩場演出都有中日面孔跳要角,我期待他們成為巨星(或最低限度升首席)。馬林斯基的韓籍首席金基珉就是最令我震驚的東方人。

《海盜》 *Le Corsaire*
(Adams+Delibes+Drigo+Minkus+Pugni etc / Anna-Marie Holmes after Petipa and Sergeyev)

2013 年之秋是我重要的芭蕾之旅,從莫斯科聖彼得堡基輔,腦子裏滿滿新添的芭蕾記憶,在俄語區做了九天的文盲後,終於到了我住了 20 年的倫敦。可我帶着將來還要在旅途使用三週的大量行李,從機場直奔海濱的南安普敦 (Southampton)住上一晚,到那裏的五月花劇院看我期盼着的另一場演出。10 月 22 日我看了英國國家芭蕾舞團的新製作《海盜》。哈哈,說是英國,看主演的名單,五個要角中的四個人擁有斯拉夫式(Slavonic)的名字,另一人則擁有日本名字。我集慣戲稱 ABT 為 R(ussian)BT,那麼難道 BNB 也是 RNB?票早托英國朋友買定了,剩下來的只是我的期待,因為我要看到另一位國際一線芭蕾明星,原籍羅馬尼亞的 Alina Cojocaru。這是我和全場大多數觀眾下鄉看這場戲的主因,另一原因是《海盜》這部難得看到的芭蕾劇,即使在芭蕾王國級有無數芭蕾劇團的英國,這也是第一次在英國上演此劇的全劇!

《海盜》有很多版本，多得可説亂七八槽，這裏演的算是復古版，音樂也是六個
作曲家作品的雜錦（不是合作，而是過了版權期，後人把作品編在一起）。它有
複雜但絕對可以忽略的故事，看《海盜》時大可視為看一部"視覺效果"為主的
芭蕾雜錦劇，故事荒謬絕倫，也不需要深刻演戲的芭蕾劇。但《海盜》的可觀之
處，是它像芭蕾舞的技術大展，尤其對男舞蹈員的技術要求更如此！女舞蹈員
方面，除了兩個主要角色外，其餘的演出者都有很高的技術需求。全場少羣舞
卻有很多獨舞和 PDD，像看一場 Gala，看得我目不暇給！

《海盜》此劇雖難見全劇的演出，可它第二幕大家熟悉的 PDD，卻可以説是芭蕾
舞中最受歡迎的炫技項目之一，因為它是最高硬技術的大展示，值得一提的是
這個著名的段落在原劇裏並不是雙人舞，有兩個男舞蹈員，常看的 PDD 把兩個
人的舞蹈編為一人，想是 Vasiliev 的傑作吧？當年 Vasiliev 跳這段令我震驚，現
在誰都能跳！

票價最貴只是47.50鎊，付出這代價我已能坐在第二排！可是和烏克蘭(Ukraine)生活水平低不同，在英美法，歌劇和芭蕾的票價都刻意偏低，因為有政府或善長的支持。當我們仍然抱怨票價千元太貴時，其實戲院全滿的票房收入也許只是成本的三分之一，國內票價也可以很貴。可不是因為我們全民超富，而是很多票都得留給"有關要人"，能賣的票不多推高票價，而這些權貴可能白拿了票不來！Lopatkina 隨馬林在天津跳《天鵝湖》好的座位 2800 人民幣實在嚇壞我，可是環顧周圍極目一看我都看不到能拿出 2800 元買一張票的人。在歐洲看同樣的戲還不到一半價錢。

不用擔心 Cojocaru 棄皇家首席花旦之位，轉到 ENB 得下鄉演出收入會減少，英國有像 Arts Council 之類的國家機構補助，確保明星拿星級的場費。不好的只是五月花劇院雖然座位一級一級的，視野好，看得舒適(而 Bolshoi 和 Mariinsky 的堂座是平地，要不斷做頭部運動才能看到舞台)，可是這劇院的舞台不夠大，演《海盜》的大動作，我想甚至有危險性。

坐在我旁邊的英國人興奮地說他遠道從吉爾福德(Guildford)駕車前來，為的是看 Cojocaru，誰不是？這場戲是她棄皇家芭蕾跳槽 ENB 的僅僅第二場亮相，所以特別受矚目，英國大報都一致寫評論。其中《泰晤士報》評論她在 Milton Keynes 的第一場說得好，大家的注意力都集中於她，其他人的演出就得不到同樣的注意了。散場的謝幕似乎都是衝着她的，她甚至曾回頭向同台的全部其他演出者行大禮致意，像這是她的 Gala！明星即是明星！男主角 Vadim Muntagirov(飾 Conrad)稱職，不過後來他雖身為首席，也受不了 Tamara Rojo 要他天天上班排練一樣的東西，已轉投皇家，同樣當首席去了。另一男角 Junor Souza(飾 Ali)也不差，可惜注意力都集中在明星身上了，儘管此劇男角很重要。

Cojocaru 在我心目中名列當今十大，她彈跳力強，在技術上我最欣賞的是她的

飛快碎步，使我想起 Ulanova。她嬌小的身型不像今天其他高頭大馬的明星，但她演技出色，是當今最好的茱麗葉和吉賽爾。不過作為她的擁躉，我也要說這場演出她不在最高狀態，她的揮鞭轉沒有完全交足貨（提早收腳，揮鞭轉也不是她的拿手好戲）。也許是舞台實在不夠大而有心理壓力？更正確的說法是她不是演 Corsaire 的芭蕾舞蹈員，Tamara Rojo 就適宜得多。

看評論，第一場 Cojocaru 的演出受盡好評。這次的揮鞭轉不完美是小事，無損她在我心目中必看的十大地位。

芭 蕾 裙 下 之 三

美 國 的 芭 蕾 舞 壇

第一幕

美國
芭蕾舞
劇院

美國芭蕾劇院在大都會歌劇院的春演盛況

美國芭蕾舞劇院(American Ballet Theatre, ABT)享有全球性的盛名,是美國最著名的芭蕾舞團體,它最重要的檔期是在紐約大都會歌劇院的一個月春演。它也是明星甚至巨星最多的舞團,但它最有號召力的首席,同時是外國芭蕾舞團的首席,春演期間人人來客串,它獨家的首席都不是我要看的。我看了他們2014年的紐約春演,只有他們才能集中請來這樣的陣容匯聚一堂。ABT春演對我來說是最過癮的,因為只有在此,才有機會在四天裏連續看三個舞蹈天后同演一劇!同時它也是一個走江湖的劇團,我在香港和東京都看過他們的巡迴演出。2014年5月23日至26日,曾在紐約大都會看了三場《舞姬》,主角分別是Vishneva、Cojocaru和Semionova!實在只有在ABT了!

《舞姬》*La Bayadere*

（Minkus arr Lanchbery / Makarova after Petipa）

2014.5.23 Diana Vishneva, Marcelo Gomes, Gillian Murphy

2014.5.24 Alina Cojocaru, Herman Cornejo, Misty Copeland

2015.5.26 Polina Semionova, Vladimir Shklyarov, Hee Seo

2014 年 5 月底我到了紐約，主要目的是要看 ABT 在大都會歌劇院每年的春季演出，附帶訪友探親，於是也到了蒙特利爾（Montreal）和多倫多（Toronto）。我一年遠行達九個月，還是歐洲最好玩，今次北美行主要為看 ABT 芭蕾舞，我寧可到歐洲十次都不想到美國一次。很久以前我也曾專程去看 Baryshnikov、Bujones 和 Makarova 時代的 ABT。

ABT 的演出陣容，往往配角都用巨星，如首席 Gillian Murphy（也許是最好的美籍女舞蹈員）在 23 日 Vishneva 場，而 24 日演大配角的 Misty Copeland 在 23 日

和 26 日也演了個小角色(因為三天都看到她,我在劇院書店買了她自傳的簽名本,花了 26 元發現沒有內容)。我看了三場,共看了九個大明星。

我已在幾個月前預定了 5 月 23 日、24 日和 26 日的三場票。三對主角中沒有半個美國舞蹈員,所以我一再謔稱 ABT 為 R(ussian) BT。

如果限我只選一部我最喜歡看的 19 世紀古典芭蕾舞劇,首選可能就是這部 La Bayadere,中譯稱為《舞姬》的戲了!它甚至比《天鵝湖》和《唐吉訶德》還好看,因為它可能有更多的古典芭蕾技巧表演。它的故事以所謂的印度為背景,雖然荒唐也比人變天鵝之類更令人入信。即使它沒有像《曼儂》那樣的人性戲劇性,它也算有點愛恨交集的劇情,需要舞者有能力投入劇情的演技。作曲者是《唐吉訶德》的 Minkus,旋律動聽。這次我看到的演出陣容,也許正是技巧既一流,也是演 Nikiya 演得最好的三位 Dancing Actresses:她們是 Diana Vishneva、Alina Cojocaru 和 Polina Semionova,太理想的陣容了!

Vishneva Semionova

Vishneva

上個月剛在馬林斯基看了 *La Bayadere*，演出者是 Alina Somova、Kimin Kim 和 Isabella Boylston，不過今次 ABT 的演出大大不同。Marius Petipa（又是他）編舞的原劇，本是比今天的馬林斯基版本多了一場景的，但第三幕第二場景的 "惡人遭天譴" 實在太幼稚，沒有太大的看頭，演出時間也短，於是一般都省掉了。ABT 演的是 Makarova 的版本，恢復了這場景，但前面的舞步有刪改，Nikiya 之死就有不同的舞步（這裏我喜歡剛在馬林斯基看的原版）。ABT 版雖然多了一場但不一定更好看，有點狗尾續貂之感，不過同樣的票價能多坐一會，終究是好事。

但這些都不重要，看演甚麼戲也次要，主要是看舞者，the singer，not the song。能一口氣看三對頂級舞者演同一部戲是極難得的機會，我已指出也許只有在大都會——ABT 甚至沒有全年的舞季——能請所有巨星都來客串，陣容特強（去季的一場 *Giselle*，Vishneva 加 Gomes 是看慣了，但他們竟能有 Semionova 演鬼后 Myrtha 一角）。Vishneva 的 *Onegin* 也曾有 Osipova 演配角。Vishneva 應是 ABT 的 "首席中的首席"，2014 年是她參加 ABT 的十週年，六月初有一場為此慶祝特演的《曼儂》，可惜我事前不知沒購票，因為 Vishneva 的謝幕是最好看

Semionova Cojocaru

的，尤其是這種場合。今季她演三部戲，每部由不同的舞星續演多場，第一場
永遠由她演。這似是 ABT 的某種不言而喻的 protocol（協議）。

這樣的鑽石陣容再加上舞蹈員連續登台引發比較，短兵相接般的競爭，加上紐
約舞評人和觀眾的水準，舞蹈員盡力演出是可以想見的。所以不用說，每名舞
者都會使出渾身解數來！

在幾乎無懈可擊的演出中，我覺得還是"大姐大"Vishneva 最好。37 歲的她在
技巧上仍處於巔峰，第三幕有一段快轉移動的舞步，每一轉踢腿她都能輕易做
到近 180 度，而 31 歲的 Polina 也僅能做到 125 度。正如我同意《紐約時報》
（The New York Times）的舞評人所說，（在技術上）Vishneva 那幾乎不可能出現
的柔若無骨的腰身（Impossibly supple spine），能人所不能（我看她演 Manon 時能
背面翻身彎腰，跳上男舞伴懷抱的絕招，更令我歎為觀止）。而且 V 娃的入戲之
深，一舉一動與音樂的配合，甚至雙手的動作，都完全是戲。其實 Semionova
和 Cojocaru 都是最好的舞蹈演員，我覺得 Semionova 很多地方都似是私淑於
Vishneva 的。她們的跳舞風格和範疇都類似，又同樣有 Malakhov（甚至兩人都

Vishneva

Cojocaru

有過配 Gomes 和 Zelensky）的關係，她有今天的地位，在於當 Vishneva 主演的 Giselle，而她肯演 Myrtha 一角便可以說明。但 Semionova 的演出我也十分滿意，特別喜歡她美妙的身型。我也極愛 Cojocaru，她的足底功夫一流，尤其是她的快碎步，可是總的來說，要是吹毛求疵，她那場稍遜半線。也許其他兩場的其他舞者配役更強，也許個子有點偏嬌小的她欠缺能鎮住大都會這超大劇院的場氣。

男主角方面最出色的是 Marcelo Gomes。他是 V 娃的御用舞伴，兩人合作天衣無縫，我看到在這部技巧要求極高的戲裏，他竟也能 "飛"！其餘的男角 Herman Cornejo 配 Alina，Vladimir Shklyarov 配 Polina 都很不錯，但還是 Marcelo 引來最多掌聲。一向只認為他是 "最佳舞伴" 而已，這次證實他不負盛譽。不過，我看過的 "最能飛" 的 Soloist，是馬林斯基的 Kimin Kim。第二女主角當然是 Gillian Murphy 最好（儘管她傷癒復出），當然，年輕的韓妹 Hee Seo 和黑妹（樣子可以化妝成像白人，並剛升為首席）Misty Copeland 也不錯。三場都看到 Copeland，另兩場她演小角色。她一向以身為第一個能在大都會演主角的黑人而自豪，現在高升大概不用再連演三場了。Kimin Kim、Hee Seo 和譚元元只是 "黃人"，美式種族歧視有此分別的，儘管他們的總統是黑人，也改變不了這樣的共識。黑人升 ABT 首席，對族羣有鼓舞的作用啊！

一部戲在此可能連演十場而且可能年年演，所以買票不困難，在網上買了票還有權臨時問問可否換座，服務一流。有時客滿也有臨時退票，可向票房查詢。三晚中除了 Vishneva 那晚外，其實另外兩天都有餘票。

看了三場如此精彩的好戲，機票都賺回來了。第一天演完，我透過 V 娃的經理人得以首訪大都會歌劇院的後台，也是新的見識。

報上預約名單上的名稱，我通過長長的走廊，兩邊都是羣舞員使用的 Locker（貯

Semionova

已換便服的 Vishneva

大都會歌劇院後台

物櫃），走到一個接待間。接待間應在主角更衣室附近，有香檳接待，我在房間內不但見到三位主角，也看到製作的編舞人，偉大的 Makarova！Vishneva 出來時已更衣了，但 Murphy 則赤着足。Grimes 操流利英語與眾人交際。這些衣冠楚楚的賓客似乎都是互相認識的，也許是美國"最重要"的贊助者吧？我得以到此"觀光"但自問格格不入。從後台出去，有幾十個觀眾仍在街上出口處等候着。想當年，年輕的我曾在倫敦皇家歌劇院的後台出口，等候 Carlos Kleiber 和 Birgit Nilsson 索取簽名，也曾在 Royal Festival Hall 出口處和 Arturo Benedetti Michelangeli 握手和遠觀 Horowitz（不能越雷池半步走近，哈哈）。現在總算"畢業"能進大都會和馬林斯基的後台，算是活了一輩子的一個交代了！

第二幕

美國
芭蕾舞劇院
在
東京

2014 年的上半年，對"行動自由"的我來說，也可以說做出了看芭蕾舞跑很多場次的創舉！2 月 20 日在香港藝術節看過 Zakharova 和 Hallberg 跳 *Giselle* 後我直奔東京，為的只是看美國芭蕾劇團的 2014 年匯演。ABT 的日本演出規模極大，從 2 月 20 日至 3 月 2 日共演 12 場，動員了最大的明星陣容：Vishneva、Osipova 和 Semionova，其實是 RBT ！

ABT 二月首先演的《胡桃夾子》我也想看，可惜與在香港藝術節看 Zakharova 撞期。我只能選看另外兩個節目：*All-Star Ballet Gala Program B* 和 *Manon*。

明星匯演節目 B：節目改變的失望

2 月 26 日的這場演出席設澀谷(Shibuya)的 Bunkamura(文化村)，下午 6：30 開演。日本的演出時間好像很奇怪，原因聽說是東京人很多住得很遠，太晚散場沒法趕火車回家。我雖反日也要承認他們是"真的觀眾"，不是香港的很多"社交觀眾"。為甚麼日本的芭蕾舞節目特別豐富？因為他們有真的觀眾，儘管日本

經濟不景，但他們的票價是香港的雙倍以上，而多場演出基本上都客滿。

要急速趕往東京沒別的事，是想看 26 日晚上原定演出的 *Le Corsaire* 雙人舞，一場 14 分鐘的最高技術大展，更重要的是演出者本應是 Natalia Osipova 和 Ivan Vasiliev，不幸 Vasiliev 臨時因傷退出，結果換了單由 Osipova 跳 4 分鐘的 *Manon Act 2 Solo*！這真是最大的失望，浪費了 Osipova 飛到東京只演無甚表現機會的一小節，而其實我更要看的是 Vasiliev！那時他們仍是夫婦但分頭忙着，難得一起演出。Vasiliev 是當今唯一能掛排牌獨當一面，演自己的 Gala 的男舞蹈員。他的成功非常有理：除了他跳得更高這無可否認的客觀事實外，他每次演出都像拼了命似的，為了突破自己而拼盡，容易受傷。我花那麼多的筆墨來寫"沒有演出的一場"的內容或失當，但我的失望程度幾乎及至要求退票。波娃跳了 4 分鐘，還沒看清楚，她就謝幕了。不明白那天在場的還有 Daniil Simkin，一個非常擅演此段的 Virtuoso 男舞蹈員，那天波娃演出獨舞，Cory Stearns 當了佈景板，其實他也能演 Corsaire 啊！結果理論上我雖然看到 Osipova，但完全看不到甚麼！

這次還有另一節目變更，原本應演 *Onegin* 的〈告別〉，不知何故換了《茶花女》（*Lady of the Camellias*, John Neumeier），雖然同樣由 Julie Kent 和 Roberto Bolle 演出而且他們表現不錯，可是這只是抒情之餘無甚看頭的雙人舞。剛退休的 Julie Kent 那時已 45 歲了，也許她是美國人中最出名的芭蕾老字號明星的大姐大，演這段容易的抒情戲她非常好，Bolle 也是，但我寧可看更感性的 *Onegin*。不過，看 Gala 的目的是一張票一個晚上看到許多明星，這點也還算勉強做到了。

Le Corsaire 不演，另一場我期待的技巧大展，理應是 *Don Quixote* 的雙人舞，但事前我已預期會失望而回。因為演出者是 Paloma Herrera（配 James Whiteside）。去年香港藝術節 Paloma 跳黑天鵝 PDD 我很失望，但今次更令人失望。不明白 ABT 是不是蜀中無大將，要一再用 Paloma 演炫技的角色。在馬林斯基，任何一個 Second Soloist 都能做到她做不到的，比如 Paloma 的雙腿只能伸展 120 度，但今天幾乎任何敢在馬林登台跳 Kitri 的舞蹈員都能做接近 180 度。她的揮鞭轉我刻意數一下，只做了約 28 單轉也做得不好，這連區區 Fonteyn 也能做到，今天的不成文標準應是接近 32 轉或更多。我就不用再惡批她的身型了。反而 James Whiteside 還有令人滿意的表現。這段戲就是炫技的，無技可炫不如不演了。

其實當晚技巧出色的舞蹈員，除了 Simkin 外，還有一個 Gillian Murphy，不過她演的是《羅密歐與茱麗葉》的露台雙人舞，配 Marcelo Gomes。第一次看 Gillian 的現場（在 Video 看過她跳黑天鵝驚人的"加料"揮鞭轉），發現她演這樣的感情戲一樣絲絲入扣，可惜 Marcelo 雖好卻做不到我喜歡看的一些技巧。

全場分三幕，開場戲是 Tchaikovsky / Balanchine 的 23 分鐘主題與變奏（Theme & Variations），這是很精彩的戲碼，尤其演出者是我非常喜歡的 Polina Semionova 配 Cory Stearns。近來非常喜歡看 Balanchine，因為他的羣舞員其實都是獨

舞員，要求極高的技巧及齊整，一氣呵成！可惜那晚 Polina 的演出不在她的最高狀態，技巧上起碼有一個地方明顯地收腳不穩。但這次可説"沒有看到 Osipova，但總算看到 Semionova"。

最後一幕以 Shostakovich / Ratmansky 的 *Piano Concerto No. 1* 收場。由 Christine Shevchenko（另一斯拉夫名字）配 Calvin Royal III，和 Xiomara Reyes 配 Daniil Simkin 演出。之所以用這戲碼來作最重要的壓軸演出，是因為此劇是 Ratmansky 特別為 ABT 編的，去夏才在紐約首演，當然，首演演出者是 Vishneva / Stearns 加 Osipova / Vasiliev）。這場演出也不錯，但我幻想着看的是首演的陣容，哈哈。去年因事錯過那場演出，沒機會了（很想看一次 Vishneva 和 Osipova 的同台演出）。

由於節目變更，我對這場演出不很滿意是當然的事，尤其票價是 22000 日元。那晚的樂團是東京愛樂交響樂團，我注意到這六段戲用上了三個指揮，和兩個鋼琴獨奏，有需要嗎？

《曼儂》*Manon*
（Massenet / MacMillan）

最後演 *Manon*，移師上野偌大的東京文化會館，我連看 Vishneva 演的那兩場。3 月 1 日的壓軸戲是下午一時開場的，也官式結束了今次 ABT 的訪日之旅。聽説其實加了場，Julie Kent 和 Roberto Bolle 除了演 28 日的東京夜場外還南下關西演了一場。28 日 Semionova 的日場其實我也想看，但太累了。

Jules Massenet 和 Giacomo Puccini 都以《曼儂》的故事改成歌劇，但我覺得最好看的《曼儂》，還是 MacMillan 爵士的這部芭蕾劇。MacMillan 是 20 世紀最重要

的芭蕾舞編舞大師，作品無數，但其中最受歡迎的還是這部戲和《羅密歐與茱麗葉》（後者有許多版本，但最好看的還是 MacMillan 版）。其中我的首選還是 *Manon*，Massenet 的音樂旋律優美而且特別纏綿。也要說 MacMillan 是一再敢用性感題材的編舞大師。

MacMillan 的 20 世紀芭蕾劇，有着有血有肉的故事，和 19 世紀今天稱為古典芭蕾舞着重賣弄固定招式技巧，既不用有戲劇性，也不需要舞者有真正演戲的演技的演出，兩者對舞者的要求很不同。

如果限我在息勞前只再多看一場芭蕾舞，我的選擇會是 *Manon*，而且要看由 Diana Vishneva 演的（次選是 Cojocaru，三選是 Semionova⋯⋯演 Manon 者樣貌太醜沒有說服力，所以 Kent 我就不敢領教了）。

所以此行的目的主要是看 ABT 的 Vishneva *Manon*，而且要連看兩場才滿足！

Diana Vishneva 是公認的 *Manon* 權威演繹者，也難怪 ABT 特別請她飛到東京跳兩場《曼儂》，並藉此結束這次訪日之旅，而且 3 月 1 日那天在後台開盛大的告別酒會。

Vishneva 不但是最佳的舞蹈員，也是最佳的演員，而且是美女，演 *Manon* 真是天造地設之選了！她的技巧仍在頂尖狀態，最後一場沼澤雙人舞，她三次躍起到高度非常的半空，再在空中打轉超過 360 度才落在舞伴的懷抱裏，打轉時身體垂直，令我驚歎不絕！也要説，MacMillan 的現代芭蕾之所以好看，是因為他的編舞很難跳，有刺激性。第二幕著名的臥室雙人舞也很精彩，今天她的首選舞伴也許是 Marcelo Gomes ？他們的合作是天衣無縫的。

Daniil Simkin 和 Misty Copeland 都有出色的演出，尤其個子小的 Simkin 比 Gomes 顯然有更高技巧，一個真正的 Virtuoso，而 Copeland 的演出舞步工整，活潑可愛。她是黑人但看不出來，因為她化了白人裝。後話是她剛已升為首席，難得。

兩天演出後我都去了後台。第一天剛落幕趕入後台，看到 Diana 和 Marcelo 在談話，他們都一頭大汗，非常疲勞。我拍了照片留念就不打擾她休息了。第二天到後台拿些照片給她簽名，可是當時有告別酒會，似乎只有 Diana 一個人做東道在酒會應酬日本贊助的權貴，Marcelo 換了衣裳很晚才加入，Simkin 獨自離開時有些舞迷要他簽場刊。酒會除了贊助機構外，美國大使 Caroline Kennedy 也在，還有 ABT 的老總 Kevin McKenzie。這是 ABT 此行的壓軸戲，所以謝幕又是另一場好戲！我等了半小時，蒙 V 娃的經理說不用我久候，拿照片進去給我簽了。其實在等候的過程中，我看到的東西才有趣，肯定比進去喝雞尾酒有趣（不是因贊助商沒請我的酸葡萄）。我看到舞蹈員們甚至明星級的 Simkin 等陸續離去，最有趣的是很多白皮膚的美國工人能在半小時的時間裏，把一箱箱的戲服和道具熟練地收拾妥當，非常迅速地搬走，讓出場地演晚場。聽說因為東京太大，很多人住得遠，所以假日的下午場最適宜。這間東京文化會館很大，接待會是在戲台後台的下一層。我不但看到極精彩的演出，還得窺後台的工作情況，難得。壓軸演出也有特別的謝幕安排，簡直是另一場好戲！看 V 娃不要錯過謝幕啊！

美國
芭蕾舞劇院
在
香港

Polina Semionova 的茱麗葉和 Daniil Simkin 的炫技

2013 年第 41 屆香港藝術節由美國芭蕾舞劇院的演出揭開。在香港演出後,他們會跟着到北京。這個芭蕾舞團以"明星最多"為號召,其實是它廣納百川,其首席舞蹈員其實是其他歐洲重要芭蕾舞團的首席,有 Mariinsky 的、Bolshoi 的、La Scala 的、Mikhailovsky 的、柏林的⋯⋯今天,芭蕾舞團的駐團明星非常自由,可以兼任幾個團的首席。

ABT 的名單顯赫,包括 Vishneva、Osipova、Vasiliev、Semionova⋯⋯這次訪港的陣容,包括 Semionova,她是我要看的、我心目中的"當今十大巨星"之一,香港很幸運,她沒有隨團去北京。不過,他們對東京的待遇又勝過對待香港(見上文)。這次訪港來了 11 個首席,有趣的是只有老將 Julie Kent 加上 Cory Stearns 是真正的美國人,俄國人反而來了三位。

出自 Bolshoi 的 Polina Semionova,那時主要是柏林德國國家芭蕾舞團的駐團首

席（次年辭職）。ABT 演出時我本來不在香港，我是特別為了看她演的兩場才坐飛機來的。我看的是 2 月 21 日的 Gala 和 28 日的 *Romeo & Juliet*，期間的日子太長，香港好的酒店不便宜，於是我到廣州玩了三天。

雖有這些枝節，我認為此行非常值得，始終比到聖彼得堡容易得多啊！那年 29 歲的 Polina 正處於藝術上的高峰，技巧完善而且足夠成熟。由於體力的需求，芭蕾舞蹈員的藝術生涯普遍只是到 45 歲左右，儘管退休後可以做編舞，當團長，或當 Ballet Master。

《羅密歐與茱麗葉》*Romeo & Juliet*
（Prokofiev / MacMillan）

2 月 28 日演的是我期待的 *Romeo and Juliet*，我喜歡的 MacMillan 版本，男舞在此版本有出色的表現。此劇版本很多，包括不是用 Prokofiev 的音樂的 Cranko 版，當然我更喜歡的是 MacMillan / Nureyev 的一版。配 Polina 的 Romeo 是著名的 Marcelo Gomes，他也是 Diana Vishneva 近年常夥拍的 Romeo。我那晚的演出陣容鼎盛，演 Benvolio 小角色的 Daniil Simkin 也是首席舞蹈員。原籍巴西的 Marcello Gomes 是今天男舞蹈員中的紅員了，儘管今天不乏表現精彩的女舞蹈員，但男舞蹈員仍然缺乏。Mariinsky 的許多 Principal 都老了，頗有蜀中無大將之歎。我不算是 Gomes 的擁躉，雖然我承認他是稱職可靠的舞蹈員。去年 Mikhailovsky 曾排出一場名為 *Kings of the Dance* 的演出，他也是四王之一，那天還有當今技巧最高的兩個年輕舞王 Vasiliev 和 Sarafanov！不過，我來看的是 Polina，場外碰到兩個朋友，來意都一樣。

Polina Semionova 演 Juliet，可說是 Vishneva 和 Osipova 的級數，也就是今天最好的了。看後我認為她真是實至名歸。芭蕾舞是一種綜合藝術，一個舞后級

Polina 和 Marcello

的巨星，除了腳下功夫必須出色之外，上身的舉手投足，和面部表情都得"有
戲"，尤其在這部抒情芭蕾舞劇裏，能演戲的元素最重要，而 Polina 的演出絕對
一流，她的上身柔軟，動作多變化，直追我的兩大偶像 Vishneva 和 Osipova，她
的舞技幾乎無懈可擊，我認為這三人是當今 MacMillan 的茱麗葉一角的權威演
繹者。我和朋友都看得大受感動。最有趣的是，ABT 六月初在紐約大都會歌劇
院的春季演出，分別由這三大演 MacMillan 的茱麗葉！所以，看芭蕾的明星，
到紐約看 ABT 最適宜了。不過也不是説 ABT 是最了不起的舞團，因為它不像
Bolshoi 和 Mariinsky，全年都是芭蕾季節。ABT 的好處，是別人的台柱都會來
湊熱鬧，在適當的不很長的季節裏集合各團精英於一堂！

明星匯演 Dance Gala

2 月 21 日開幕的 Dance Gala，首先演了 Mark Morris / Virgil Thomson 的 *Drink to*

Me only with Thine Eyes，鋼琴伴奏，看似是羣舞，其實也許是六對舞蹈員的雙人舞結合。這場戲的參演者也包括 ABT 的韓國籍首席 Hee Seo。

不過，那天我不惜放棄一些工作遠道趕到，主要是看 Polina 和 Marcelo，再加上另一首席 Herman Cornejo 有極高技巧表現的 *Symphony No 9*，是 Dmitri Shostakovich 的第九交響曲，由 ABT 的駐團編舞家 Alexei Ratmansky 編舞。Ratmansky 也是俄國人，出於 Bolshoi，是另一個"舞而優則編"的例子，像他的同胞前輩 Nureyev、Barysnikov 和 Makarova。這部劇也很好看，雖然 Polina"演甚麼都好看"。我想到她會是另一個 Diana Vishneva 類的全能舞后（Vishneva 被稱為 most complete ballerina），表現範疇最大，而且演甚麼（包括現代舞）都有最佳表現的舞后。上一世代則有 Sylvie Guillem。

那晚的節目，還包括大家熟悉的 Tchaikovsky / Petipa《天鵝湖》裏的黑天鵝雙人舞，演出者是 Paloma Herrera 和 Cory Stearns。這是唯一令我失望的演出。可以這樣説，Paloma 的 Fouettes 也能"交貨"，可是全無火花，她的身形想不到也變了，胖胖的有點遲鈍，而且木無表情，完全演不出 Odette 的邪氣，可以説還不如在聖彼得堡看天天演的"遊客的天鵝湖"，起碼天鵝會漂亮得多。Cory 也只是能交功課罷了。ABT 有一個能做 Triple Fouettes 的 Gillian Murphy，可惜她沒有來。

這兩位雖是 ABT 的正班明星，但我很失望。我也注意到，Paloma 全年效忠 ABT，沒有別的大團聘她客串，2015 年還未滿 40 歲就被 ABT 退休掉了。經過那麼長的時間，前有 Balanchine、Barishrikov、Makarova 等俄國人稱霸美國舞壇，可是到今天美國芭蕾舞似乎仍然靠從俄羅斯進口。

像上面説的 Daniil Simkin 演個小角色，這情況常在芭蕾舞壇發生，不同在歌

劇，歌劇巨星永不會演小角色。原因之一，是在很多舞劇裏，不少精彩的部分都落在配角身上，尤其在技巧性的舞劇如 *Don Quixote* 和 *Le Corsaire*。在 *Le Corsaire* 裏，很多角色都分擔了技巧驚人的舞步，非常刺激。6 月初 ABT 的 Met Season 也要演此劇多場，"能飛" 的舞王 Vasiliev 不但演主角也玩玩同樣難跳的其他角色，ABT 巨星太多了，大家輪流玩不亦樂乎！

事實上，在 2 月 21 日那天的 Dance Gala 裏，Daniil Simkin 正是 Pas de Deux from *Stars and Stripes*《星條旗》（Sousa / Balanchine）的主演者，搭年輕的 Sarah

Simkins 和 Lane

Hee Seo

Lane，是那晚獲得最多喝彩聲的演出者。這個身材纖細的舞者是出自 Bolshoi 的 virtuoso 技巧舞蹈員，看似身輕如燕，跳起來也是(但外形只能參考，因為跳得最高浮空時間最長的當今世界第一高手 Vasiliev，是個壯健的矮個子，上一世代的 Virtuoso 舞王 Fernando Bujones 也是相當壯大的個子)。

也許應當循例一提的是指揮者是 Charles Barker 和 David LaMarche，樂團是香港小交響樂團，表現時法國號發出"可怕的聲音"。不過，總的來說，兩場演出我都很滿意，尤其能在香港看而不用飛。藝術節不虧是香港每年的盛事。

第四幕

紐約城市
芭蕾舞團
（紐約州劇院）

《珠寶》*Jewels*

（Faure + Stravinsky + Tchaikovsky / Balanchine）

在大都會看戲之便不免也到隔鄰的 New York State Theatre 去看看，這裏是紐約市芭蕾舞團（New York City Ballet, NYCB）的長駐劇院。其實 NYCB 的重要性絕不下於 ABT，它有獨佔的地盤，和全年的節目，而且這是 20 世紀最偉大的編舞大師 Balanchine 創辦的劇團。Balanchine 仙去了，但傳統仍在。

2014 年我到紐約的目的是看 ABT 的春演。那天到大都會歌劇院取票，進去隔鄰一看，發現我空着沒戲看的一天，5 月 25 日的下午，他們上演 *Jewels*！

在 Balanchine 的地盤看 Balanchine，怎也值得，於是買了票，只有四樓，高高在上。從四樓鳥瞰舞台是新經驗，雖然我有的是"特異功能"望遠鏡，但說實話這樣的高度不宜看芭蕾！但發現原來這場演出有特別的意義，是該團一位首席 Jonathan Stafford 告別舞台的演出。我雖對他不大了了，也相信 NYCB 的品質。

作為首席不會差。

紐約城市芭蕾的舞蹈員中，我認識及看過的只有 Ashley Bouder 和 Joaquin De Luz，2013 年在東京看 Vishneva 的 Gala 時看過他們。雖不認識 Stafford，卻敢肯定他是 "強團無弱將" 的事實。

記得當年 Balanchine 一夫當關，不要明星，但到底還是出了像 Suzanne Farrell 這樣的大人物。要說的是 Balanchine 的編舞都很好看，技術要求很高，羣舞員其實都是獨舞員的級數。不過他的作品始終表現的是團體的效果，多於個人英雄(雌)主義，所以 NYCB 不要突出任何明星，唯一的明星就是 Balanchine 自己。

NYCB 的聲譽也許建在集體的成就上，不同 ABT 靠國際明星，這些明星很多是外國明星來客串，明星不屬 ABT，往往一人兼任幾個舞團的首席並全球演出，但 NYCB 的舞蹈員都是獨家的。從四樓看芭蕾全無遮擋，但不習慣這樣的高山俯瞰。不過，看 Balanchine 羣舞的陣營，居高臨下也許正宜？這樣不太好的位子也得 65 美元，票價其實和在大都會看 ABT 一樣貴。

《珠寶》一劇我熟悉，2013 年才在馬林斯基看過。舞團整體表現很好，也就不加細說了。去年在馬林，我看了 Somova，這裏有 Bouder，雖然在馬林演《珠寶》，有時 Lopatkina 跳 *Diamonds*，Vishneva 跳 *Rubies*……畢竟，明星始終有吸引力。

Stafford 演了首尾兩幕，第一幕的拍擋是他的妹妹。他也不是真正退休，轉任 Ballet Master 當教練而已，這是很多芭蕾舞蹈員退休後的工作。不公平的事實是芭蕾舞的退休年齡是 45 歲，也許是退休年齡最輕的行業。而一個成功的舞蹈員的刻苦訓練，非常艱難。

雖然在"Balanchine 地盤"看 Balanchine 有心理上的增益，但座位不好，看不到很多細節。另外，舞台佈景不太漂亮，太簡單。劇院也一樣，劇院很大但裝潢簡單，沒有大都會的大水晶燈和 Marc Chagall 的大壁畫。

戲不怎麼樣，想不到落幕後更好看！舞蹈員最後一場演出，會有一定的歡送儀式。落幕後 Jonathan Stafford 的謝幕實在令我歎為觀止，又有新經驗啊！全團的每一位舞蹈員，甚至很多也許是舞團的職員，都先後出來獻花，他在花海中光榮地結束舞蹈員的生涯，屬真正的榮休。

我有幸偶然見證了這一幕。說來，Sylvie Guillem 榮休作環球演出時，跳的卻是現代舞，不屬於我想記住的她。

芭蕾裙下之四

歐洲其他芭蕾舞團

Zakharova
與斯卡拉
芭蕾舞團
在香港

《吉賽爾》*Giselle*

（Adam / Petipa）

2014 年的香港藝術節有很精彩的節目，可惜"我的藝術節"因為時空的限制，
只能 2 月 20 開始，3 月 8 日結束，並只精選了看三場演出。在這時段的中間，
我還去了東京看美國芭蕾舞團的訪日公演。説來近年聽的音樂會不能説"不
好"，但一般全無啟示性，令我意興闌珊，反而芭蕾舞的演出，和芭蕾舞今天在
技術上處於最高峰的舞蹈員，給我帶來無窮的驚喜，也使我在過去兩年展開的
長途（歐美）之旅，都是因為芭蕾舞！

對我來説，今屆藝術節我是衝着開幕的芭蕾節目而來的。我不是看斯卡拉芭蕾
舞團（La Scala Ballet，一個不算頂尖的芭蕾舞團），也不是看 *Giselle*（這兩年已在
歐洲看了三次），而是看 Svetlana Zakharova 跳的 *Giselle* ！

Zakharova 是當今最負盛名的三大（或最多是五大）超級芭蕾巨星之一，我們難得

看到她，因為她最主要是在莫斯科大劇院（Bolshoi），和米蘭 La Scala 演出。前者最難購票（似乎門票都被 Agent 以三倍票價賣黑市），後者的芭蕾舞我不甚恭維。可以這樣說，難得看到的是 Zakharova，即使她跳的是我已看得太多的《吉賽爾》。Albrecht 一角由 David Hallberg 演也屬 "夫復何求"，他也許是今天這角色的最佳演繹者了。

不到半年前才看過另一超級巨星 Vishneva 在馬林斯基跳《吉賽爾》，兩人風格不同，不用看都可以想見。Vsihneva 是更 passionate（熱情）的舞者，更有戲劇天份的演員，比如第二幕著名的 Spinning Hops in Arabesque 就更狂野，第一幕的 Mad Scene 也許更入戲，但 Zakharova 呈現的是一種不同的 Classical reserve，非

常一絲不苟的動作。兩人都是舞壇天后，按每一細節斤斤計較地比較是沒有意義的。只可以說，每一位大師級的舞蹈員都有自己的風格。

當初我也懷疑 Zakharova 的《吉賽爾》會不會演來偏冷，但看後覺得她並不冷，只是她的風格不會像一些舞者熾熱。她優美的姿勢就是另一種熱力。她絕對是頂尖級的 Virtuoso Ballerina，舞步準確而且顯得輕易。《吉賽爾》是比較短的芭蕾舞劇，看似不太難，但其實有很多經典的困難舞步。Zakharova 能快亦能慢，也許她受到 Bolshoi 的 Coach 教練，上世代著名舞蹈員 Ludmila Semenyaka 的影響，她的表現比我預期的，要感情豐富得多，絕對不冷。

第一幕《吉賽爾》的獨舞變奏，舞蹈員的足尖直立橫向移動，隨之使出意大利式揮鞭轉，技術無懈可擊。我喜歡她不會為炫技而加鹽加醋，保持優雅感。而 David Hallberg 第二幕的 Entrechat Six Jumps（六次交叉跳）也非常精彩，很多舞者（像 Zakharova Scala DVD 版 *Giselle* 的 Roberto Bolle），在此只做原位站立的

Entrechat Sixes 跳，而 Hallberg 做的是更難的向前移動的 Sixes，特別精彩。

可惜香港的舞台太窄，在這一段裏台上的羣舞團得撤走一半讓位。不過，儘管兩位巨星舟車勞頓，技術表現完全是一流的。結果我又看到"另一場出色的巨星吉賽爾"。也要說，她們已跳過無數場的《吉賽爾》了，但演出前仍然不放棄排練。

有趣的是，今次斯卡拉在香港演出了一共六場《吉賽爾》，其中只有 18 日和 20 日的兩場由這個超級陣容演出。David Hallberg 不是 Scala 成員，只因 Zakharova 來演出，不能不給她匹配這位 Bolshoi 的老搭檔。La Scala 的歌劇是頂尖級但芭蕾平平。

其他四場演出中那兩個演 Giselle 角色的，竟然是 La Scala Ballet 的羣舞員（Corps de Ballet，甚至不是區區的 Soloist），而在香港最先客滿的一場竟然是羣舞員 Virna Toppi 演的，只因那天是星期六，適合香港的社交觀眾！

訪問 Zakharova 和 Hallberg

曾經妄想能約請 Svetlana Zakharova 和 David Hallberg 午飯，希望約他們到香港麗思卡爾頓酒店 102 樓的天龍軒吃正宗的香港菜，失敗後一想，這真是妄想。首先，我知道他們於 15 日才在莫斯科 Bolshoi 跳了一場 *Giselle*，次日 16 日出發到港，17 日要排練，18 日演出，19 日又排練，20 日演出（就是我看的那晚），散場 10 點半回半島酒店梳洗後馬上趕往機場，坐我近年已使用過四次的國泰航班飛莫斯科，21 日剛到，Zakharova 便得馬上到索契（Sochi），參加冬季奧運閉幕 Ballet Gala 的演出。這樣忙碌的表演時間表，加上飛越時差區，她自然抽不出午飯時間來。而也許更重要的是，芭蕾舞蹈員也許都是"不真正吃飯的"，這

樣才能保持身材的絕對窈窕。以這樣的時間表來說,他們在香港住五天,恐怕完全沒有時間看看香港。儘管他們合作演《吉賽爾》多次,還是天天排練!

能約到他們 19 日在他們下榻的半島酒店作一個訪問已很難得(為了這次訪問我找到一位俄羅斯朋友替我當翻譯,這是 Z 娃要求的)。我人懶而無事忙,這個世界上我願意安排訪問的,近年也只有她和 Vishneva 而已。

Hallberg、Zakharova 及本書作者(左起)

當 Zakharova 出現在我眼前的時候，儘管我熟悉她的樣貌，也有為之驚艷的感覺。台下的 Z 美女（大陸對她的暱稱），披長髮配一身黑色的打扮，赫然像個年輕少女。David 一身便裝，非常高瘦英俊。兩人的態度都非常和睦。

驚艷過後，我企圖從她的丈夫入題。我知道 Z 娃的郎君是小提琴家 Vadim Repin，我這樣做的目的除了想交談得比較輕鬆外，也想讓她知道我對她很熟悉。我也對 David 說去年曾在東京看過他參加 Vishneva 的 Gala 匯演，而且幾天後會到東京見 V 娃，他還叫我代問候 V 娃。這樣開始之後的交談就輕鬆了。

Zakharova 和 Repin 已經不止一次舉行夫婦的 Ballet and Violin Recital，我對此有好奇心，但存疑。她說 4 月 12 日她們在西伯利亞（Siberia）有一場這樣的演出。那時我會在俄羅斯，不過從歐洲的俄羅斯又飛回亞洲不太容易。這樣的演出相信主要是某種 Labour of Love（出於熱愛而為之）。我有好奇心，但我不覺得芭蕾舞配小提琴有甚麼必要性。

我說 Bolshoi 購票太難（芭蕾票全給 Agent 炒賣），但為甚麼她極少回馬林斯基演出（不敢問當年她的離開有沒有不快，也不敢問為甚麼 Vishneva 反而常常入侵 Bolshoi）。她說主要是沒有時間，她說她一月才到過馬林斯基演出。

Bolshoi 和 Scala 是她的大本營，而 David Hallberg 則主要在 Bolshoi 和 ABT。他是第一位擔當 Bolshoi 的 Principal 之職的美國人，真不簡單。他說他的演出主要是在 Bolshoi。David 說他來過香港，不是演出，只是作為遊客。

Bolshoi 擁有一流最大的舞台，相對於香港文化中心那小舞台。Z 娃說她能"調整"，沒問題，但我想這樣"讓着跳"對演出會有影響。我說我喜歡俄羅斯觀眾的自然，他們都是真的觀眾，不是香港的社交觀眾。她說她也喜歡俄羅斯觀

眾。那麼，香港觀眾呢？她說，香港觀眾看起來靜靜地坐着，很冷，但一旦喝彩，那是爆出來的熱烈喝彩(我見她時她已在香港演過一場)。這的確是。不過，如果是俄式的持久明星式的謝幕，像她這次演畢馬上趕飛機就怕有點緊張了。

Zakharova 的表演範疇仍以古典芭蕾為主，她也跳 Balanchine 和 Ratmansky，但 MacMillan 和 Cranko 就不涉獵了。不過她說她也曾跳過 *Manon*。我問她，聽說她演出過近 20 個不同的《天鵝湖》版本，比較喜歡的是哪一版？她給我一個很公關的答案：Bolshoi 目前用的一版。我想問她覺得哪一部芭蕾舞劇技術上最難跳(最難的如《天鵝湖》的黑天鵝，《睡美人》的玫瑰慢版，《唐吉訶德》的雙人舞她都擅演)，我知道她擅演慢版，所以她不怕玫瑰慢版，那麼"何者最難"？不幸她給我的又是很公關的答案：《天鵝湖》是夠難的了。

我說通常看芭蕾舞，往往贏得最多掌聲的是炫技的部分。她說炫技不應是舞蹈員的本意(not the purpose of it)。我說看錄影，發現堂堂 Makarova 的技巧在今天已不能算好。她的答覆很有建設性：

> "看錄影，其實上世代舞蹈員所做的，都是我們今天做的(一樣的舞步)，不同的是芭蕾舞也隨着時代而改變。今天的需求，是跳躍要較高，張腿角度更大(筆者註，以前除了 Guillem 外沒有人能做到 180 度，今天幾乎人人能做)。不過，這樣看來像炫技，卻不是芭蕾舞的本意，只是今天的技術需求，已有點接近體育的需求了。"

這個答案，經由當今的舞后，證實了我認為芭蕾舞技術的"昔非今比"論，數英雄(雌)人物還看今朝。

芭蕾舞是女人世界，David 多半不發聲，讓 Zakharova 當主角。後話是幾天後我

在東京的後台見過 Diana Vishneva 和 Marcelo Gomes，Gomes 都是在配合着。

訪問談了超過半小時，可惜通過翻譯，而我的俄籍朋友不是職業翻譯，也許有些要點已 lost in translation 了（我對她說我要訪問 Zakharova，她馬上踴躍趕來幫忙），後來又踴躍拍照留念。不過，我想 Zakharova 的英語不差，可能比 Vishneva 的英語還好些。我問她半島酒店好住嗎，她用英語説 the world's best。她和 Hallberg 住半島，其他團員大概住皇家太平洋吧？香港人（即使有些買了票看《吉賽爾》的）對芭蕾舞蹈員不求甚解（為了週末之便，不少人寧看羣舞員演《吉賽爾》），但替我義務當翻譯的朋友雖然不太稱職，她總是俄羅斯人，對 Zakharova 之名肅然起敬，樂於替我服務！在俄羅斯，Ballerina 是大家都認識的民族英雌。

訪問後應是晚飯時間，本來極想請他們在隔壁的嘉麟樓吃頓便飯，但還是不好提出，他們着實需要休息。

第二幕

從
哥本哈根
到
基輔

《那不勒斯》*Napoli*

（Edvard Helsted, Holger Simon Paulli / N. Hubbe & S. Englund）

這是 2014 年 4 月 10 日聖彼得堡芭蕾舞節的節目，我在馬林斯基 2 劇院看丹麥皇家芭蕾舞團（Royal Danish Ballet Theatre）演這部他們的鎮院戲，正好觀摩一下哥本哈根芭蕾舞的水準。

這是一部時裝戲，但卻是正宗的古典模式芭蕾舞劇，第三幕的 Grand Pas Classique（大古典雙人舞）是很精彩的技藝大展。故事不必深究，第一幕不太好看，都是有點亂的羣眾戲。且不說任何舞團都不能達到馬林斯基舞團的水準，我發現丹麥的羣舞員們也不似馬林羣舞員般美女如雲，丹麥團連這點也給比下去。

可是第二幕的海底舞蹈，有非常精彩的雙人舞，女主角是我不認識的 Alexandra，演出甚好。最後一幕的大團圓，也有非常好看的 Grand Pas，從獨舞

到六人舞，都是按古典芭蕾章法編舞的。

據此，我認為丹麥皇家芭蕾舞團肯定出得大堂。*Napoli* 應是他們獨家專演的好
戲，我從場刊發現編舞者也兼任舞台導演，萬能啊。我沒有失望。

《羅密歐與茱麗葉》 *Romeo & Juliet*
（基輔國家歌劇院：基輔芭蕾舞團）

2013年10月19日我首訪烏克蘭首都基輔(Kiev)，並在它歷史性的歌劇院看芭蕾舞。我倒不是第一次在烏克蘭看芭蕾，上次是在奧德薩(Odessa)看《天鵝湖》，那裏的歌劇院似乎更漂亮。最可喜的是我在演出前一天才去買票，竟買到第一排好位，而票價只是折合30美元。這個票價並不代表水準的高下，只是當地生活水平低，沒有國際明星(但其實 Zakharova 和 Cojocaru 都出道於此)。看後果然覺得精彩。這是全世界"性價比"最高的芭蕾舞演出。

本以為看羅茱場數已太多，去年就看過 Osipova 與 Semionova 的現場，應有點厭了，結果也不然。

這次演出雖然同樣是 Prokofiev 的音樂，但編舞截然不同(俄文的節目表，看不出誰編的)。有趣的是在 MacMillan / Nureyev 版的 Balcony Scene(露台示愛一場景)，羅密歐極度狂喜滿場翻筋斗的音樂，這裏竟然變成茱麗葉的獨舞。編舞者似乎受了中國武俠小說"手中無劍心中有劍"的影響，鬥劍場面演員都不持劍只

是指手劃腳，飲毒藥也沒有藥瓶，都只是虛擬的動作。

最引起我心中嘀咕的是最後停屍間場景，死去(不醒人事)的茱麗葉也有些動作(這裏可說是雙人舞)。這樣的編舞雖然見仁見智，卻無可厚非，甚至可說有創新之處。

可喜的是人人賣力演出，場面佈景一流，就算沒有國際名聲的主角也真不差。

我看了很有感觸，台上和樂團一共約有 160 人演出，服裝費用全不省，甚至乾洗費都不少，也沒有美式的商業贊助，卻收這樣的票價，相信即使演員當了主角也只是拿一份工薪。曾任基輔芭蕾班主的 Denis Matvienko 改投馬林斯基，與基輔芭蕾不歡而散，他賭氣說，我在聖彼得堡走幾步，就賺那邊一個月的薪水。但不久前基輔觀眾仍然可以在這舞台上看到 Matvienko。舞團的表現真的不差，獨舞員絕對專業，尤其那天的茱麗葉演出細緻！

可喜的是觀眾非常熱烈(臨場還是全滿)，常常拍掌，但可說常常拍錯掌(按西方和在俄國的"應當何時拍掌"的不成文法來說，倒不是香港藝術節社交觀眾激怒指揮 Christian Thielemann 的拍錯掌)。劇終竟然全場自動站立，來個 Standing Ovation(起立鼓掌)！於是我看到另一場精彩的謝幕。也許對舞蹈員來說，觀眾的欣賞就是收穫。

我更認為也許這才是"真的觀眾"，藝術不應鑽牛角尖，在香港看芭蕾看到很多名流，但我想他們只是來交際，不懂者多。不過這裏沒有 V 娃式的落幕後 Curtain Call(落幕後的持續謝幕)，但後者也許主要是捧明星的擁躉行為。那天獻花倒是人人有，相信是戲院給的，不像在馬林斯基，是粉絲送的，結果就會發生像 V 娃的花堆滿一大堆，卻有人沒有一束花的尷尬場面。

《卡門》

這場演出雖然說不上難忘,也着實好看,尤其我愛上了坐第一排,哈哈。基輔這城市有非常大的場面,晚上主要大街的熱鬧勝過香樹麗舍,真的,消費又合理,最重要的是此地的歌劇和芭蕾有肯定的水準,而最高票價不用 40 美元,也不用求票,以後 Kiev 會是我遊歐洲的重要目的地。

《卡門》及《天方夜譚》組曲 Carmen & Scheherazade
(基輔國家歌劇院芭蕾舞團)

2014 年 4 月,在聖彼得堡連看 5 場芭蕾舞後,我直飛俄羅斯敵國烏克蘭的基輔,說來幾個月前兩國還是友好鄰國!那時市中心受嚴重破壞,但只要離開獨立廣場,不遠處的國家劇院則像沒事一樣,芭蕾舞照演。最美的是在聖彼得堡看芭蕾,堂座票價逾千而且一票難求,在這裏我可以當天早上買票晚上看戲,最好的座位每票不過約 35 美元(但最終一定客滿)。便宜不是問題,重要的是劇院漂亮如馬林斯基劇院。要知道,Zakharova、Cojocaru 和 Sarafanov 都出於這間劇院。Lopatkina 也是烏克蘭人。

那天《卡門》和《天方夜譚》的演出,總的都不錯,主角稱職,羣舞和佈景都出色,樂團也好。不好的只是場刊沒有角色名單,這對如此出色的舞蹈員實在不敬。

Alonso 的《卡門》不是容易掌握的,《天方夜譚》的 PDD 也是很難跳的,但我不知其名的舞者都稱職地做到了。也許我知道她的名字時,她已成了 Cojocaru。

舞蹈員也許只是"打一份跳舞工",但她們的投入是毫無疑問的,我對她 / 他們有最大的敬意。後來 2015 年中再訪基輔一天,匆匆過境也要去看看,因為我非常喜歡這地方。不過那天沒有芭蕾舞上演,否則我一定捧場。也許有一天我到基輔住兩個星期,天天花 200 大元就能坐大堂前看出色的芭蕾舞或歌劇。

芭蕾巨星的專場和匯演

Vishneva
的
世界
在東京

Vishneva 在東京的首次芭蕾專場盛會

東京的八月天氣酷熱，不是極怕熱的我的旅遊季節，可我這次卻待了一週，為的純粹是看 Diana Vishneva 的四場演出。唯恐向隅，我幾個月前就買票了。她演四場，每個節目演兩場，我都買票了：不怕重複看，只怕不夠癮。儘管後來我在聖彼得堡、莫斯科、倫敦、紐約，和再訪東京都再看過她，2013 年那次卻是我第一次看她的現場表演。看後只有一句話：不枉此行！

Vishneva 之名(大陸舞迷暱稱她為 V 娃，我喜歡這暱名)，對芭蕾舞愛好者應不用介紹，她是當今國際最著名的芭蕾明星，馬林斯基和 ABT 的台柱而且登盡世界最重要的舞台。她每年必到日本演出多次，卻好久沒有來過香港了(非常年輕時她曾隨馬林斯基來過)，事實是香港可能付不出代價，也沒有四場輕易客滿的觀眾，而東京最高票價是大約 1500 元，更甚是似乎樓下的 20 排都是賣這票價。這次倒是我第一次在東京看她的一場演出，同行的詹先生比我狂熱，曾在東京聽過 Vladimir Horowitz。葉先生則乘通宵班機到東京看完即回港，"發燒"和作

為粉絲的代價不便宜。朋友們除了買票外，還飛商務位及住半島酒店，因為當時還欠門徑，我的票也是靠東京半島酒店的禮賓部代購的（大酒店的服務是，只要你提出）。

言歸正傳。這次演出命名為"Vishneva 的世界"（*The World of Diana Vishneva*），是一般 Ballet Gala 模式的節目，演經典芭蕾舞的精選段。這正是我最喜愛看的，尤甚於看完整的芭蕾劇，因我要看的是舞蹈員的舞藝。看《天鵝湖》精華也是 PDD、雙人舞，不是 Corps de ballet（羣舞）的陣容。我喜歡看的是芭蕾明星們技驚四座的獻藝，不是 30 隻天鵝的列陣和大場面的佈景。那麼這次演出，真的可說是全無冷場，因為它集 Mariinsky、Bolshoi、Paris Opera、Hamburg Ballet、ABT 和 NY City Ballet 的明星於一堂，一律都是高身價的各團首席舞蹈員（Principal Dancers）。

雖然只要看到 V 娃我已滿意，別的可以偷工減料，想不到竟一口氣看到那麼多我素仰的芭蕾明星。而且兩個節目的淨演出時間，扣除休息都超過兩個半小時，超長。最重要的是每個人都盡力演出。我不介意配樂主要用錄音。和 ABT 在香港的 Gala 比，今次演出時間更充足，陣容更強大。

節目編排方面，8 月 17 日及 18 日的 A 節目有 9 個項目，21 日和 22 日的 B 節目有 11 個，份量充足，分三幕演出。唯一的遺憾是不知何故刪去了原定的《唐吉訶德》雙人舞（演出前有日語宣佈刪去的原因，我聽不懂）。演的項目，可說是既有純古典芭蕾（Classical Ballet，如《睡美人》第三幕雙人舞），也有 Modern Ballet（如 Balanchine、Petit 和最多的 Neumeier 作品），絕對堪稱琳瑯滿目。其中 V 娃自然佔了最大的戲份，每晚的第二幕全是她的戲（全套），加上她演第三幕的壓軸項目。這是她的專場（有號召力開這種專場的芭蕾巨星不超過五人）。

A 節目她和 Thiago Bordin 演 John Neumeier 為她編舞的 *Dialogue*，以及配老搭檔 Marcelo Gomes 的 *Onegin* 第三幕 PDD。B 節目的第二幕是《卡門》(Alonso 版)完整的獨幕劇，有佈景的，由東京芭蕾舞團合演，男主角除了 Gomes 的 Jose 外還飛來了 Igor Kolb 演鬥牛士。最後是她和 Gomes 跳 Neumeier 的 *Die Kameliendame*(蕭邦 Ballade 有現場鋼琴)裏第三幕的 PDD。每節目各演兩場，兩個節目我都要重看才夠。

節目中有五項是 John Neumeier 的編舞，難怪身為堂堂漢堡芭蕾舞團團長之尊的編舞大師，在節目 A 竟隨團登台謝幕了，不過節目 B 他已不在，大概見過日本觀眾後已回漢堡了(兩個節目之間有兩天的休息時間)。其實節目編排的古典項目和以 Neumeier 為主的現代芭蕾參半，正是今天地道的 "Vishneva 的世界"。我同意 V 娃被美國評論稱為 "The Most Complete and Accomplished Ballerina of Our Time"，沒有別人有她這樣大的古今兼顧的 Complete 範疇，她幾乎每年仍在排新舞，而且她演甚麼都出色(所以說 Accomplished)。

節目演員陣容極強。先說男舞蹈員，除了 Marcelo Gomes 外，還有 Bolshoi 兼 ABT 雙首席 David Hallberg，當今最有名的男舞星之一，加上巴黎年輕的 Mathias Heymann，一個非常優雅的 "巴黎式" 舞者，及漢堡的 Thiago Bordin，和紐約 City Ballet 的 Joaquin De Luz，都是新一代出色的舞蹈員。而 Bordin 除了配 Diana 演 *Dialogue* 外，也和他在漢堡的老搭檔 Helene Bouchet 合演 PDD。另一女星 Ashley Bouder，紐約城市芭蕾的首席，則是美國派的表表者。這次演出堪稱世界芭蕾大匯演。

Heymann 和 Hallberg 都有獨舞項目，還有 Gomes 和 Hallberg 合演了 Petit 的 *Morel et Saint-Loup*，兩個男人的 PDD，看來有點怪但編舞有創見。似乎每人的戲份都小心作了適當的分配。另外節目 B 還加入了日本著名的美女 Ballerina 上

野水香（Mizuka Ueno），她和 Kolb 跳了一段後，再配 1949 年出生的伯伯 Luigi Bunino 演了 Petit 的 *Cheek to Cheek*。Bunino 也是上世代著名的芭蕾舞蹈員，他也來湊熱鬧跳這個 Tap dance（踢躂舞），這點與 Neumeier 不遠千里飛來謝幕，都是給 Vishneva 的面子。

所以第二天謝幕時，當全星陣容向她鼓掌時，V 娃即興回頭下跪行芭蕾大禮答謝他們。這張照片特有意義，你看 David Hallberg 他們喝彩的樣子，顯示了 Vishneva and Friends 之間的 Mutual rapport 和 Mutual respect（和睦溝通及互相尊重）。這照片是我偷拍的（東京連謝幕也不許拍照，但幾個有特權的攝影師卻在後面，架起長鏡頭大單反從頭到尾拍）。我裝作離場，在劇院後掏出小相機用 Tele 急拍。這照片放到 Vishneva 的 Facebook 裏，是我給她發過去的。女主角本人也認為這張非法拍的照片"有用"，用來 acknowledge"My Friends, the Dancers"。

這次匯演我對每場每節的演出都很滿意，差錯絕少，但舞者畢竟是人，於是年輕的 Mathias Heymann 在首天演的 *Coppelia* 選段裏差點跪倒我也不怪他，因為他的舞姿太純粹而典雅，而且浮空時間長。次日他演 *Manfred* 的獨舞（Tchkikovsky 的音樂，由 Nureyev 編舞），非常精彩。一定要批評的話，也許他的舞伴 Melanie Hurel，是全體舞者中稍弱的一環吧。她是巴黎的 Premiere Danseuse（一級獨舞員），唯一一個非首席（巴黎稱 Principal 為 Etoile，明星）。Gomes 和 Hallberg 的二男 PDD（雖然感覺有點怪怪的），也技術高超。Helene Bouchet 和 Thiago Bordin 這對漢堡班子演出如水乳交融，到底是 Neumeier 的愛將，演他（而不是 Balanchine）的《仲夏夜之夢》（Felix Mendelssohn 的音樂）就非常好，這也許是 "最古典" 的 Neumeier 作品了。而炫技的角色，則由紐約的 Ashley Bouder 和 Joaquin De Luz 跳了 *Flames of Paris*。Helene 又配 David Hallberg 跳 Balanchine 作品 *Jewels* 中的 *Diamonds*，非常合拍。對了，這次我發現了上野水香，她的技術非常好，身材美麗而且高於所有西方女舞蹈員，又發現多一個我要注意的舞

蹈員了。除了主角 Diana 外，Helene 和 Ashley 都給我絕佳的印象。簡言之，兩個節目的演出我都完全滿意。

表現最精彩的始終還是 Vishneva。她是絕少音樂感如此全面的舞者，音樂的每一拍，她都不空着，腳不動也有反應，每一動作都必然與音樂配合得天衣無縫。常見舞者停滯那怕只是一秒半秒等音樂，她不會。Vishneva 曾是公認技巧頂尖的 Virtuoso 舞蹈員，早年跳 *Don Quixote* 和 *Le Corsaire*，現在她不跳這些了，可是正因有超卓技巧為後盾，即使跳不炫技的項目像 Neumeier 的編舞，也能如此收放自如（Neumeier 這樣説）。所以 *Dialogue* 這部現代芭蕾也很好看。而 *Onegin* 和 *Kameliendame*（兩節目的壓軸戲）是抒情的當代芭蕾，正是她今天的拿手好戲，因為她是芭蕾舞蹈員中最超卓的演員，非常入戲，而且是美女。

特別要提第二場那天的 *Onegin* 的告別 PDD，她也許太入戲了，謝幕掌聲如雷中，她似乎一時還沒法從劇中人裏走出來，等了一會才能夠向觀眾綻放出笑容，真是太令人感動了。Vishneva 是 *Onegin*（Tchaikovsky / John Cranko）的權威演繹者，近年她最喜歡的搭檔，正是這次的 Marcelo Gomes。記得 2012 年她在紐約 ABT 的一場 *Onegin* 裏，竟有 Osipova 演配角。她近年的好戲，除了 Neumeier 和 Ratmansky 等的新作外，我還是最喜歡她演的 *Manon*（MacMillan）和 *Romeo & Juliet*。古典戲中，她今天比較常演的是 *Giselle* 和 *La Bayadere*。她常演《卡門》（Alonso 版），這也是今次 B 節目的第二幕，不是演片段，是全套 40 分鐘的獨幕芭蕾，配合東京芭蕾舞團的羣舞，製作絕不簡陋。V 娃的《卡門》是不一樣的，劇終時她跑過去捱了 Don Jose 的一刀後並不倒躺地上，只是靠在 Jose 懷抱中落幕，於是似乎把世俗的情殺昇華成某種形式的殉情，是 Immolation（犧牲），把整個戲的概念都提升了，像 Isolde 的 *Liebestod*（《愛中死》），這才美。我為此叫好，一般演出都必然是卡門慢慢倒地，證明被殺死了，那就老套了。我去年在馬林斯基看過《卡門》（Lopatkina 演，哈哈，Lopa 是偉大的舞者但不

是偉大的演員，她實在不太像卡門，而 V 娃則演甚麼像甚麼）。這次看東京的演出，場景和在馬林斯基看的一樣（雖然音樂用聲帶），配 Marcelo 和 Igor Kolb 這兩名重量級人馬，在馬林斯基都怕無此陣容！順便一提，2013 年 5 月在馬林斯基第二劇院的開幕演出上，Vishneva 也演了《卡門》的第一節。那天音樂巨星雲集，Placido Domingo、Anna Netrebko 和 Yuri Bashmet 都一律參加，唯一的芭蕾舞節目只是她演的 Carmen，和另外 Lopatkina 跳的一段。也許更大的殊榮，是劇院開幕日幾天後，就是一個她的專場。

今次四場演出，在開場和落幕前都有 Prologue 和 Finale，是現代舞，全體舞蹈明星都出場，編得很緊湊，真不錯，而編舞者竟是 Marcelo Gomes，想不到他真有這一手。其中 Prologue 由 Diana 主演，其他人只是陪襯，但 Finale 則每一對舞伴都有"飛躍"的舞步，最後全體穿運動裝出來謝幕，這比各穿不同的戲服謝幕聰明。看來開幕和謝幕都用心編進整體的表演裏了。由此可見，這個演出的策劃上確能做到幾乎無微不至的地步。那天我看了第三場，空肚看完連晚飯都不想吃，精彩的舞步都還縈繞在我的腦海裏，不想讓吃飯打擾我，寧可趕回酒店冥想，希望重拾台上的印象，以一杯奶茶充飢而不餓。那次我體驗到古人所謂茶飯不思，原來是這樣的。

次年 2014 年春 ABT 到東京，陣容除了上次訪港和訪京的全部精銳如 Semionova、Kent 和 Bolle 外，還加上最頂尖的 Vishneva、Osipova 和 Vasiliev（最當紅的是 ABT 不給香港的這三個名字）！後話是我也去看了（已見前文）。不過，這四場 Gala（2×2，哈哈）是我看芭蕾 35 年來的高潮。希望在香港或國內重看，也許那是昂貴的演出。誰有興趣主辦，我可以義務直接當聯絡啊。

Sylvie Guillem
傳奇繼續

現代舞 *Push* 專場

（Sylvie Guillem+Russell Maliphant）

Sylvie Guillem 是仍在演出的唯一在舞壇上具 Living Legend（傳奇人物）地位的大人物，也許 Baryshnikov 和 Makarova 雖然仍 Living 卻不能跳舞了。純粹以芭蕾舞蹈員而論，我對 Sylvie Guillem 的推崇在 Makarova 之上，區區 Fonteyn 就更不是那麼的一回事了。

2014 年 8 月，忽然看到 Sylvie 竟然趁芭蕾舞巨星（Mariinsky 訪英）和粉絲羣聚一堂之際也來湊熱鬧，不用說我就買票了。不過，馬上要說的是，我是芭蕾舞蹈員 Sylvie Guillem, the ballerina 的擁躉，不是現代舞舞者 Sylvie Guillem, the modern dancer 的擁躉。可我想到她說過 50 歲退休，當時她已是這日子的前夕了，所以還是要看看她。我希望她不退休啊，那天她看來仍然漂亮（比兩年前在北京看她竟年輕了）！

是日的演出戲分四節，全場表演連休息時間只是一小時半，台上只出動了 Sylvie 本人，及編舞的 Russell Maliphant。音樂用錄音，全戲舞台空蕩蕩。這樣連演六場，低成本但最高票價約一百英鎊，還只能享用 Air Cool（也幸虧那天不熱，哈哈），那天我鮮有地看到保守的英國觀眾忘形高呼 Brava 的喝彩。這就是所謂 Living Legend 的效果了（使我想到我當年特意飛到倫敦看 83 歲的 Horowitz，只要他出場便值回票價，看見他便會 "有回憶"）。若 Guillem 出場而我在當地（像上次在北京），不去捧場事後必定會後悔。我看過盛年的她跳芭蕾舞，可惜當年主要聽音樂，看她跳舞的次數太少了。當年寫樂評不寫舞評，也沒有可以助憶的文字。

現代舞有時我真的不欣賞，我買票完全是捧舞者的場，但即使是 Guillem，現代舞還是只是現代舞。

第一部分 *Solo*，西班牙結他音樂 Guillem 獨演，還可一看，因為算是 "有困難的芭蕾舞步"，可是像第三節 *Two*，其實也只是她的獨演，不過這回開始後很久，舞者只是基本站立着，兩手像打太極拳多於像舞蹈，而且燈光昏暗，以致連我付了錢，最低限度希望看到 Sylvie 的面孔的需求都沒法滿足。音樂是電子與打擊為主，這音樂和其他段落的音樂是誰作曲的我都沒興趣知道。這兩節之間由 Russell Maliphant 獨演一節，主要是通過 Projection 把他那些我也能做的動作投影在幕上。Russell 是出身於 Royal Ballet 的不太成功的舞蹈員，照理今晚他既編也演，是他的戲才對，但他的編舞真的不敢恭維。哈哈，希望巨額收入全歸 Guillem 啊，反正沒有人是為了看 Russell 和他的編舞而買票。

休息過後是主要戲碼 *Push*，名符其實，是男女舞蹈員在 Push（推），分成很多個幾分鐘的小節，每節演完都關燈再亮燈。這樣說吧，女舞蹈員的演出有難度，但也談不上好看。幸虧舞者是舞壇的一個傳奇人物，於是就有很多人買票並有

大力喝彩的義務了。我也來了，但一切都在預期中：我不喜歡看現代舞，我看的只是 Sylvie Guillem，尤其只怕這次是我看她最後一次的現場表演了！

2015 年下半年，Sylvie Guillem 作天皇 Pop Star 或 Pavarotti 式的 World Farewell Tour（世界巡迴榮休表演），就是演這些。我不打算重看，但極希望在她退休後訪問她。

Guillem 在北京大劇院歌劇院

2012 年的 11 月 17 日能在北京看到偉大的 Sylvie Guillem 的演出，而且她跳的是芭蕾舞，而不是她多年來轉行跳的現代舞，應是一個難得的機緣。到底她是 Living Legend。不過，在我拿出 680 元人民幣買票時，我自然已想到，儘管那場演出以她的大名作號召（及票價標準，還有更貴的但一般買不到的 VIP 席），但她只跳下半場，也就是全戲大約只有半小時的 *Marguerite and Armand*，我也想到她是生於 1965 年的，而且這部芭蕾舞也 "不太好看"。可是正如當年我和一些香港朋友飛倫敦聽 "更老得多" 的 Horowitz 一樣，這機會我不會錯過，況且那

天我剛好在北京。她參加北京國家大劇院的 2012 舞蹈節,主要是演出她的現代舞。這場演出似乎是加演的。我對現代舞興趣不大,儘管她製作的《六千哩》(*Six Thousand Miles*)享盡盛譽。我持陰謀論認為,現代舞應是芭蕾舞者退休後的工作。芭蕾舞者 10 歲學藝,通常 45 歲就是退休年齡了。跳現代舞不用跳芭蕾的力量和技術,可以再跳 10 年。不過,改跳現代舞而有叫座的也只有那兩三個名字。

看這場演出,也令我在看芭蕾舞的歷程中,為其中一段可記念的時日畫上一個句號,因為我看過盛年的 Guillem。國家大劇院的宣傳稱她為 "當今全球身價最高的舞蹈明星"。但這幾年 Guillem 的演出,主要只是在倫敦的 Sadler's Wells 劇院演她領銜的現代舞,能看到她重穿芭蕾鞋,即使戲碼很沒勁,還是值得買票的。

Marguerite and Armand 是《茶花女》男女主角的劇中名字。這是 Frederick Ashton 當年為 Fonteyn 和 Nureyev 這對那年代倫敦皇家芭蕾舞團的黃金搭檔所編的舞,音樂用的是 Franz Liszt 的鋼琴奏鳴曲,再加上一些我認為沒有必要的管弦樂和弦,尤其中國國家芭蕾舞團交響樂團是不夠水準的樂團。我記下指揮 Alexander Ingram 和鋼琴 Davide Cabassi 的名字只是予以存案,可是儘管宣傳不提名,配角陣容卻很強,包括 La Scala 的現任首席之一 Massimo Murru,和赫然用上 Sir Anthony Dowell 來演一個行行站站的角色。羣舞也是 "進口的",是格魯吉亞國家芭蕾舞團(Tbilisi National Ballet)。Dowell 於我像老友重逢,他是我的時代中最著名的男舞蹈員之一,是皇家芭蕾的台柱,我看過他演出的次數太多了。後來他還當上了皇家芭蕾舞團的團長,奇怪的是他連當權傾一時的團長的文職也退了下來,卻仍然跑到北京來演一個閒角。這也許是跳舞的癮之故?這讓我想到我也沒趕上 Fonteyn 的盛年,可是我也曾看過這位英國最顯赫的舞后在普通劇院的《風流寡婦》(*The Marry Widow*)上演個閒角。這些閒角在芭蕾舞術語上也

許有個中聽的名字，叫 Character Dancer，性格舞蹈員，很多退休了的巨星因此可以繼續過芭蕾癮！

另外的優差是當團長。我想到 Nureyev 退休後，不也是任巴黎歌劇院芭蕾舞團的班主嗎（當年 19 歲的 Guillem 也是由他發掘的），而 Baryshnikov 離開舞台後則當了美國芭蕾舞團的班主？倫敦食古不化的英國人，竟也曾想請那時"還不夠老"，也是文化對手國的法國人 Guillem 小姐擔當這個要職，可是她不幹（她是著名獨行獨斷的"不小姐"）。當初我也懷疑她棄芭蕾而就當代舞的智慧，但後來知道這是正確的選擇，因為她的當代舞得到一致的好評，而且現在的表演只賣她獨當一面的招牌，幾乎沒有別的人分賬，也許賺錢更多（故曰"最高身價"，北京的邀請者要付錢，比我懂物值的考慮。她在京演現代舞之日我不在，但我還是要看她的芭蕾舞。我看過她的全盛期，覺得必須看這時候的她，一如看晚年的 Rubinstein 和 Horowitz（是的，是看，不是真正為了聽，Rubinstein 一生最後一場錯音很多的獨奏會我也在場）。

Sylvie Guillem 對演出要求之高早已傳誦一時，所以可以說，只要她肯出台跳舞，一定不差。是的，這戲碼只是短短的抒情芭蕾劇（抒情的定義可以說是技巧容易），可是在剛開始的幾分鐘，就看到了她當年著名的 Pose（曾經的勞力士表廣告）：如 6 點鐘的腿尖獨立，又輕易地跳躍展示了 180 度的劈腿。當年還沒到她今天年齡的 Fonteyn 也做不到。她的上身仍然柔軟，舉手投足都是戲！而且面部表情仍然豐富。我坐在前座通常不帶望遠鏡，可是我要"看盡"舞壇的一個傳奇，但殘酷的現實是，在望遠鏡下她看似比 47 歲還要老。我想到芭蕾舞是辛苦的行業，訓練特嚴讓人見老，而藝術生涯則特短。當年看 LD（希望仍有 DVD 版），在巴黎 Nureyev 製作的《灰姑娘》中，Sylvie 是個特有氣質的美少女。可惜她不願把盛年錄影傳世，但從 YouTube 可看到她跳最難的 *Don Quixote* 片段（DGG 倒有一張她精彩的 Documentary）。儘管我不喜歡這部雖然是阿什頓

（Frederick Ashton）大師的"節本茶花女"（用維爾弟音樂的《茶花女》是另一部芭蕾大劇），可是能看到 Sylvie Guillem 也許是她"最後的芭蕾"，而每個舞者都盡力演出，也應算是我觀舞 35 年的一個感情上的里程碑了。能看到 Guillem 從 20 多歲跳到今天，這經驗我絕對要留存在記憶裏。

是的，那晚的演出尚有上半場：練習曲（Etudes），Harald Lander 編舞，像芭蕾學生的排練，把 Carl Czerny 的鋼琴練習曲改編為管弦樂，舞蹈員從最基本的動作演到揮鞭轉。主角王啟敏在國內很有名，可惜在這劇碼我看不到甚麼獨特處。羣舞是由北京舞蹈學院附屬中等舞蹈學校擔當的（是學生而且還是"中等"的）。這是悶戲，連揮鞭轉都慢得沒勁。也許用學生演是對的，因為本劇是講芭蕾舞的基礎訓練。我來看 Guillem，想不到上半場是這樣的學生戲。不過，國家大劇院歌劇院擁有一流的芭蕾舞台，遠勝香港文化中心大劇院。

第三幕

兩個人
的
搖錢樹

《雙人獨舞》 *Solo for Two*

（Natalia Osipova & Ivan Vasiliev）

2014 年 8 月，我又看了一場我認為不能錯過的現代舞（事前明知看後可能必然後悔）。儘管是現代舞，原因是演出者是 Natalia Osipova 和 Ivan Vasiliev。顯然這是難得的機會，他們曾生活在一起但現已分開，很少一起登台。現在 Osipova 的親密搭檔聽說是 David Hallberg，Vasiliev 則剛結婚。Osipova 說："過往的關係有助於這個演出。"

Solo for Two（二人的獨舞？）那時是剛剛（在莫斯科）首演的新戲，是三位編舞者特別為這兩名芭蕾舞巨星編的，但想我認為編舞者和作曲者的名字都不必深究。相信我和大部分觀眾都有這樣的共識，編舞者也沒有在這樣的首演場合現身（不會是怕給喝倒彩吧，哈哈）。演出後謝幕時有很多人用閃光燈攝影，這是倫敦少見的，可見大家來看明星而已，演甚麼都不重要了（謝幕攝影在不擾人的情況下在歐美是允許的，不過在文化落後地區會被制止。我在皇家歌劇院聽到

禁止攝影的理由，也只是"對演出者構成危險（相信是說閃光），及對別的觀眾構成騷擾"，不是有人說的甚麼版權問題。在高文花園、巴黎和莫斯科，很多人帶着單反相機進場，因為戲院相信你不會在演出進行中拍攝，大家會守規矩。這就是文化。在香港，謝幕拍照時也會有盡職的領位員狂跑到你面前，伸展出如來之掌擋鏡頭，真是文明怪現象。

誰都要說，如果這兩個人演的是一場古典雙人舞的炫技 Gala，跳《唐吉訶德》、《海盜》……那會是多麼精彩的節目？不過，現代舞省錢省力，票價一樣昂貴，而且可以像 Sylvie Guillem 一樣，實際從芭蕾舞退下來後，跳現代舞可以等閒再跳 10 年。

這場演出比幾天前看 Guillem 的 *Push*，算多花點本。戲分三幕，第一幕有小小的樂師組合，還有一個唱印度歌的歌手，最後一幕還有一個結他手和一個演員，不像 Guillem 和 Vishneva(*On the Edge*)的"單人齋演"，也有"少許佈景"。三幕演出包括很長的休息時間，全場只用了一個半小時！相形之下，一場《天鵝湖》所動用的人力物力，等閒是 20 倍。不過，要說的是只有最頂尖、屈指可數的巨星，才能有演這樣的戲的叫座力。似乎 Vasipova(兩人的合稱)的賣座力仍不如 Guillem 或 Vishneva(有較多空席)。

第一幕，看節目解說才知道表達的是"對暴力還以溫柔，可以改變一切"，男主角模擬毆打女主角，女的因為愛而逆來順受，結果感動了他。我真不明白這是甚麼捱打邏輯。後來兩幕的概念，也大概只有編舞者自己才能明白，按我的智力是看不懂的。演出的過程中有很多刻意招笑的地方(如女方哭出一桶水)，也有像舞台劇般不跳舞的地方(Osipova 穿長裙高跟鞋)。有時簡直不是我們想像中的舞蹈演出(更不要說是芭蕾舞了)。

Osipova 加 Vasiliev 是當今 Virtuoso Ballet Dancers 中兩個最顯赫的名字，可儘管編舞者也算"竟能明白這點"，裏面編進了一些炫技的跳躍之類，可是不同在 *Le Corsaire*，Vasiliev 在此跳這些，像馬戲班的雜技員，全場一小時的演出給我的滿足感不如看五分鐘的 *Le Corsaire PDD*。這應當是我付出高票價看的最後一場芭蕾巨星的現代舞了，因為我已先後看過 Vishneva 和 Guillem，這次也能看到 "Vasipova" 有點自我滿足之感。

雖然有"Vasipova"的招牌，演後評價不佳。在一次訪問中，Osipova 承認跳現代舞是為從芭蕾退下來後鋪路，她又說演了這戲，因為肌肉的運用不同，要休養一番才能重投芭蕾。

第四幕

永不休止
的
突破

On the Edge

（編舞 Jean-Christophe Maillot and Carolyn Carlson）

Vishneva 繼續她 "永不休止的突破"：這兩部全新的獨幕芭蕾劇，2013 年秋天才在美國加州的 Segerstrom Center for the Arts 首演，輾轉經過蒙地卡羅、莫斯科，2014 年 4 月 7 日抵達聖彼得堡，也算是 2014 馬林斯基芭蕾節的特別策劃節目（Festival Project）。馬林斯基的節目一向保守，之所以稱作 "特別策劃" 也許因為這是馬林斯基通常不演的現代舞，這次高調上演主要只因這是 Diana Vishneva 的戲。既是 Vishneva，我一定捧場！

如所周知，Vishneva 一直在擴展她的舞蹈範疇，這部戲是繼 *Beauty in Motion* 和 *F.L.O.W.* 之後的新製作。不過，這戲是地道的當代舞蹈，可說不是你我想像中的芭蕾舞。

戲分兩部，上半場是 Jean-Christophe Maillot 編舞的 *Switch*，下半場是 Carolyn

Carlson 編舞的 *Woman in a Room*。音樂分別是 Danny Elfman 和 Giovanni Sollima 那絕不動聽及可以忽略的作品，大可視為給 Vishneva 和兩位編舞者服務的背景音樂。兩位編舞者(都是名家，不是 *Solo for Two* 那些)寫了場刊的節目解說，可是這只代表了他們個別主觀的抽象概念，我看了也得不到同感與共鳴。但如果根據編舞者的概念，這應是非常抽象的概念，可說高深莫明，單看演出，我絕無可能看出有這樣的內容！哈哈，這就是當代舞蹈了！

首幕 *Switch* 有 Gaetan Morlotti 和 Bernice Coppieters 的參演，就是三個人的戲，歷時 40 分鐘。V 娃穿上芭蕾鞋和 Karl Lagerfeld 設計的戲服，據說表達的意念是追求藝術是否需要放棄生活。編舞者 Maillot 是蒙地卡羅芭蕾舞團的老總，還算有不少芭蕾舞的成分，也有跳起來頗為困難的技術，如 En pointe 的旋轉，好看的就是這些舞步。當然，Vishneva 七情上面，是最好的舞蹈演員。劇中的道

具主要是一個鋼架子，非常像體操器材，隨着今天對芭蕾舞技巧需求日增，芭蕾舞和 Gymnasium（健體）的融合，自 Sylvie Guillem 後似乎變成了某種聯繫。

但 Carlson 的 *Woman in a Room*，顧名思義就只是"一個女人在一間屋子裏"，V 娃獨演，她連芭蕾鞋都免穿了，有一小段還穿上高跟鞋。佈景主要是一個很高的視窗和一張像乒乓球桌的長桌，舞者很多時候坐在桌上，桌上放着許多檸檬，最後 V 娃把檸檬切片，走下台拿給前座的觀眾享用。這些檸檬片據說是代表了 Segments of challenges and confrontation，天，我缺乏看懂編舞者表達此概念的高深文藝感性。我只可以説，這半小時的戲，大部分動作也許"你也能跳"，何用勞動最高身價的芭蕾舞蹈員？

當然，既然是 Diana Vishneva 的戲就有看頭。這場戲特早客滿，我兩個月前買票也選不到好座位，雖然也算是大堂席，但馬林斯基這樣的老劇院，基本上沒有坡度，遮擋得很難看得舒適。這是我早知要叫苦的。馬林新的第二劇院就好得多。

今天舞蹈表演的戲碼，也許可歸納為三大類。19 世紀的古典芭蕾雖然故事荒謬，也就是都跳那些既定的舞步，但演出技術高下立判，好看之處就是在此。20 世紀中葉的現代芭蕾劇，如 MacMillan 的作品，加入了新的舞步和戲劇元素，也非常好看。當代舞蹈就沒有這種因難跳而好看的因素了。所以 Sylvie Guillem 跳現代舞演到 50 歲，將來 Vishneva 也可以。我看 V 娃跳 *Manon* 要連看兩場才夠癮，但 *On the Edge* 卻已是在我欣賞舞蹈表演的邊緣了。我也大膽假設，*On the Edge* 也許只是 Vishneva 的獨家戲，演出者如果不是 V 娃也不會有人想看。因為明星效應，這場演出除了一早客滿外，還拍攝了電視錄影。後台也拍攝了，這次我進不了後台。

第五幕

Vishneva
20 週年慶

舞蹈員的 20 週年，應是舞蹈生涯最重要的里程碑！這是舞蹈員最成熟，也建立了最高聲譽的週年慶。對 Vishneva 來說她的技巧仍在高峰，她 19 歲就在馬林斯基登台，20 歲即成首席，這樣的職業生涯非常輝煌。正如她在 Diana Vishneva Gala "Twenty" 的場刊（和本書的代序）寫到，她演遍了馬林斯基的全部範疇，於是才向外發展跳遍全球。這樣做也許主要是她要再擴大她的舞蹈範疇，她在場刊說，馬林仍是她的家。20 年了，但今天很多最重要的新劇，仍然由她來首演，像剛剛在紐約首演的 Ratmansky 的《睡美人》（接着由 Osipova 和 Semionova 等紛紛演出）。除了古典芭蕾外，她也是（也許可說更是）現代芭蕾舞的權威演繹者，如 MacMillan、Ratmansky、Neumeier 和 Cranko。近年她也演很多非芭蕾的現代舞，走 Sylvie Guillem 的路。2015 年 5 月 11 日在莫斯科大劇院的這場演出，創舉是馬林斯基和莫斯科大劇院兩大芭蕾舞團各自分擔一幕。

記得去年她慶祝在 ABT 的十週年，演出的代表作是 *Manon*。這場 20 週年的 Gala，她選的代表性節目分三部分上演：

Prokofiev：《灰姑娘》*Cinderella* Act 2
（Ratmansky）

Vishneva 在這場合選演此劇很有道理，因為這部舞劇是 Ratmansky 為她而編寫的，在 2002 年首演，據她説是因為這劇的編舞，使她 "重新了解我的身體和動作的語言"。第二幕的慢板是很精美的雙人舞，而羣舞的編排，如十多個舞蹈員用足尖的集體移動，極有 Ratmansky 式的幽默。不用説，Vishneva 是這個角色的權威演繹者，年輕的 Konstantin Zverev 是她的老拍檔了，是被她提拔在馬林的新進舞伴，這次已是第三次看他們的合拍了。其實幾個月前，我才在倫敦看過 V 娃領軍，幾乎是同一批演出者的一場，今次重看不要緊，大家都是來捧場，演甚麼都不重要了。

《老頭子與我》*The Old Man and Me*
（音樂 Cale, Stravinsky, Mozart，編舞 Han van Manen）

一場代表性的 Vishneva 專場實在少不了現代芭蕾舞（是現代舞還是現代芭蕾？ V
娃自撰的場刊解說，說是現代芭蕾）。這部短劇很有意思，它描寫一對男女不能
在一起，但卻在很多方面息息相關。她寫到，編舞者要求演繹者也能有些特別
的心靈溝通，這樣說，Malakhov 的參演最合適不過了，因為 Malakhov 是她的
老搭檔老朋友，難得的是退休了的 Malakhov 也來捧場，也給我一個"總算看到
另一大師"的機會。雖然不是你我想像中的芭蕾舞，但我認為這是很有意義的
現代舞。演出前先放映了一段講 Diana 的新編紀錄片專輯，我很高興看到，其
中一些片段（東京 ABT 的 *Manon* 謝幕）是我用特別器材偷拍的貢獻。

Tchaikovsky：《奧涅金》*Onegin* Act 3
（John Cranko）

Diana 的另一選擇是 John Cranko 的 *Onegin*，非常俄羅斯風的芭蕾舞，最後一場演與舞並重的告別，是最感情豐富的芭蕾場景之一，故事源於 Alexander Pushkin，音樂是 Tchaikovsky 的，但並非選取自他的同名歌劇。

這場戲對舞者演戲能力的需求，也許比對舞技的需求更重。說到這裏不免要指出，現代芭蕾舞的戲劇成分，比古典芭蕾舞重得多。Vishneva 是最出色的演員，近年她更喜歡現代芭蕾有血有肉的故事。不過，儘管編舞十分感情豐富，卻沒有很多古典芭蕾的技巧表現。選這段戲是 Vishneva 今天的個人選擇(它在莫大的範疇，不在馬林的範疇)，但我不禁想到，如果她選的是一段古典芭蕾，也許更能代表她從小女孩開始那 20 年顯赫的芭蕾生涯。比方說，《吉賽爾》和《舞姬》仍在 V 娃今天的主要範疇裏。其實她甚麼都跳過，不敢奢望她會再跳《天鵝湖》、《唐吉訶德》或《睡美人》了(年輕的她也曾是 Virtuoso ballerina，錄影仍能看到她在古典芭

蕾的精彩表現)。所以我想,這場演出可說代表"今天的她",多於代表"20 年來的她"。去年她客串 Igor Zelensky 的 Gala,赫然演了長久不演的 Bejart 的 *Carmen*(不是常看的 Alonso 版)!如果能演一段"今天看不到的 Vishneva"我會更高興?

Onegin 我也在 Boshoi 同一舞台上看過了,也看過她本人在東京 Gala 演出告別的這一段。那晚是由 Alexander Volchkov 飾 Onegin,Dariya Khokhlova 飾 Olga。

也許這次史無前例地由兩大舞團各演一幕，是因為這劇不在馬林斯基的範疇裏，而同一節目幾天前已先在馬林斯基先演了一場。但不要緊，這次演出是一個不平常的場合(an unusual occasion)，演甚麼都不重要，應尊重舞者的選擇。觀眾大概也是這樣想，謝幕良久掌聲如雷，大部分觀眾待了好久終於走了，但仍有一些人在亮了燈的劇院不走，結果 V 娃得再出來謝幕一次。我覺得我不但看了好戲，也同時有幸見證了舞壇一個重要的里程碑演出。

現役芭蕾舞女舞蹈員辭典

以下為作者選擇記錄的 35 位現役芭蕾舞女舞蹈員，
以姓氏字母排序，評論純屬個人意見。

Nadezhda Batoeva

Nadezhda Batoeva

生於俄羅斯的涅留恩格里(Neryungri)，2009 年畢業於 Vaganova
芭蕾學院，同年入馬林斯基，雖然至今仍然只是區區第二獨舞員，
但可以斷言她是遲早必升為首席的新一世代舞蹈員。2014 年她隨
馬林斯基的明星陣容往倫敦演出，最受矚目與好評的竟是她。事實
上，她作為第二獨舞員卻主演了訪英全季的壓軸戲 *Cinderella*，她
演主角而堂堂首席 Yekaterina Kondaurova 給她壓陣演後母。此劇
及《胡桃夾子》應是她的首本戲，在聖彼得堡她也常演主角，這對
一個 Second Soloist 太不尋常，所以相信只要年齡較大，以配合
首席之名，她就是首席。Batoeva 舞技一流，碎步如飛，身體柔軟
富於表現力，外貌討好，而且演繹極有音樂感。我看她的次數太
多了，因為在馬林，不論看的是《天鵝》、《舞姬》、《羅茱》……都
有她的戲份，都演得好。我敢肯定她是明日之星。她在倫敦演了
Cinderella 後，一位英國著名舞評人說她的演出好到 "令人心碎"
(Heartbreaking)，言重但有理。

Dusty Button

Dusty Button

波士頓芭蕾的首席，1990 年生於美國，最初學舞於 ABT 的學校，
畢業時有機會進 ABT 但她卻選擇到英國皇家芭蕾舞團的學校深造。
理由是 "已能做到很多但欠優雅"，而 "在英國只要動作優雅他們不
數轉數多少"，這是她年紀輕輕已有的真知灼見。畢業後在伯明翰
皇家芭蕾任獨舞員，2010 年回國任波士頓芭蕾舞的首席。技巧很
好，Guillem 也曾說她是值得注意的一個。她的活動很多，也是美
國式的美女，所以可說是不限於芭蕾舞的另類芭蕾舞蹈員。

Alina Cojocaru

1981 年生於羅馬尼亞的布加勒斯特(Bucharest)，早年學藝於烏克蘭的基輔
芭蕾舞學院，1998 年曾在倫敦皇家芭蕾學校上課一段時期，同年回基輔芭蕾
成為首席。基輔可說是一級舞蹈員的搖籃，很多舞蹈員像她和 Zakharova 與
Sarafanov，離開後即成國際巨星。不過，一年後她回倫敦加入皇家芭蕾，
2001 年年方 20 歲的她即升為首席，可見她的本領。倫敦一直是她的大本營，
她與 Rojo 及後來的 Nunez 是皇家芭蕾的台柱。她的丈夫是出色的丹麥男舞蹈
員 Johan Kobborg，他演了一場台上求婚的好戲而得手，不過現在 Kobborg
(1972 生)已退出舞台了。2013 年她轉投英國國家芭蕾舞團，一方面是應團長
Rojo(當時皇家的一時瑜亮)之邀，也因為與皇家的團長 Monica Mason 意見
不合之故。但此時她已是國際巨星，不論在紐約和馬林斯基都是渴求人物，她
的離開是皇家芭蕾的損失，這兩年她和 Rojo 在 ENB 的演出，常常搶走 Royal
Ballet 的鋒頭。

Cojocaru 的外型和風格都是小家碧玉形的舞者，所以她演《吉賽爾》不但
一流，而且可能第一。那年她在大都會演 ABT 的 *Giselle*，與 Vishneva 和
Osipova 先後登台，舞評大師 Tobias 說其實還是她的演出最好，儘管她沒有
Vishneva 震懾大都會三千觀眾的明星場氣。她的形態也適合演《睡美人》，儘
管她在玫瑰慢板的靜平衡不好。Cojocaru 的技術一般是很好的，她能輕易做
到 180 度劈腿，快速無比的"花腔"碎步和高跳，都是一流的，只是她的靜平
衡和揮鞭轉(見她的玫瑰慢板和黑天鵝的錄影)都不高明，遜於有些高手，到底
她應當是抒情的舞蹈員，多於是技術炫人的 Virtuoso ballerina。她的另一大強
項，是超卓的音樂感和表情深入的演技，這一點使她除了演古典芭蕾外，也擅
演近代芭蕾，如 MacMillan 的《曼儂》和茱麗葉。綜言之，Alina Cojocaru 是
個技術可靠，超輕盈，音樂感特強的舞蹈員，應躋身於當今十大之列而無愧。
我也佩服她戲劇演出的深度(請看她的《曼儂》臥室 PDD)。這是我看了她很多
錄影和連續三次現場的綜論。我覺得她對台下的擁躉和觀眾都有一種特別的親
和力。

Misty Copeland

Misty Copeland

1982 年出生於一個環境坎坷的家庭，又是黑人，加上 13 歲才開始
學舞，卻能在非常貧困的環境長大成材，成為美國芭蕾劇院的獨舞
員，2015 年更升為首席，為黑人創造歷史。她擁有很好的技術，
即使當獨舞員時，已經常擔演首席的重頭主角角色，及無數配角角
色（我看過她很多次）。她在 2014 年出自傳，我也在大都會歌劇院
的書店買了簽名本，讀了更佩服她在貧困的童年下真不容易得到
這樣的成就。有趣的是她要繼續出書，做秀，做模特兒，甚至做作
家，似乎多才多藝也多賺。

Aurelie Dupont

Aurelie Dupont

1973 年生於巴黎，10 歲加入巴黎歌劇
院芭蕾學校，1989 年加入巴黎歌劇院
芭蕾舞團，1996 年升為一級舞蹈員，
1998 年升為 Etoile（明星，即首席），
剛退休。可能是今天最著名的法國舞蹈
員。她是一個古典優雅的巴黎式舞蹈
員，在技術和戲劇上都有很好的表現，
範疇也相當廣。她在巴黎歌劇院芭蕾舞
團是很受尊重的前輩。2010 年有一部
她的傳記式紀錄片面世。不過她不是
Sylvie Guillem 的級數，她在法國的聲
譽也許因為蜀中無大將。

Alessandra Ferri

Alessandra Ferri

1963 年生於米蘭，可能是芭蕾的發源國意大利有史以來最輝煌的舞者。她是唯一名列米蘭史卡拉歌劇院(La Scala, Milan)榜上的 Prima Ballerina Assoluta，絕對的芭蕾舞后，這是 Carla Facci 也得不到的盛譽。2007 年 44 歲的她從史卡拉和美國芭蕾劇院的雙首席之位退休，息影多年後突然於 2015 年以 52 歲的高齡復出，在皇家芭蕾舞團的舞台上演一部新戲的主角，而更驚人的是她跟着宣佈 2016 年回到美國芭蕾劇院，演《吉賽爾》（當時她在 ABT 演《吉賽爾》時男主角是 Baryshnikov！），此舉應入健力士世界紀錄！是的，儘管別的芭蕾舞蹈員，包括 Margot Fontyrn 和 Gelsey Kirkland 也跳到老，但堂堂 Fontyrn 只配在《羅密歐與茱麗葉》裏從茱麗葉淪為保姆，而 Kirkland 在《胡桃夾子》裏演的是 Carrabose！她們這樣做只因有跳舞的癮，跳主角已無能為力了，可是 Ferri 以 53 歲之齡演的是吉賽爾，可不是在三線劇院，是在紐約大都會及倫敦皇家歌劇院！2015 年 Sylvie Guillem 也宣稱退休了，但說不定她有一天也要打破 Ferri 的紀錄！Sylvie Guillem 和 Alessandra Ferri 是當今舞壇少有的傳奇級的舞蹈巨匠。

Ferri 早年學舞於老家的史卡拉芭蕾舞學院，卻畢業於倫敦皇家芭蕾舞學院。1980 年 17 歲的她代表學校奪得洛桑大獎(Prix de Lausanne)並在洛桑深造，同年加入英國皇家芭蕾舞團，大露頭角，1984 年升為首席時已有首演多部新劇的殊榮。1985 年 Baryshnikov 邀請她轉往美國芭蕾劇院，至 2007 年退休，當時她同時活躍於祖家 La Scala 的舞台，還有全世界最重要的芭蕾舞台演出。她在 ABT 的告別演出跳的是羅茱，是她把 Roberto Bolle 帶到美國舞台的。自 1992 年起她常在史卡拉演出並被策封 Assoluta 之席，這是殊榮，至今無人能稱 Assoluta，現在史卡拉的舞台上雖然舞后雲集，他們榜上唯一的首席也只有一個 Zakharova！

Ferri 成就不但顯赫而且驚人，由她首演的角色(Created Roles)有二十多個，包括 MacMillan 和 Petit 等大師為她編的作品。Ferri 演近代有戲劇性的芭蕾角色十分出色，因為她也是出色的演員。而且她的技術精湛，演古典芭蕾也同樣出色。我期盼第一次看 53 歲的吉賽爾！

Sylvie Guillem

Sylvie Guillem

1965 年生於巴黎，至今仍是舞壇最響亮的名字之一和真正的舞壇傳奇人物。本來我只討論現役芭蕾舞蹈員，但 2014 年我仍能看到她的現場，所以我急不及待地認為必須寫她（她說過 50 歲退休，希望她食言）。是的，她現在跳的是現代舞不是芭蕾舞，但 2012 年我在北京也看過她跳芭蕾舞（雖然只是 Ashton 寫給那時已不大能跳芭蕾舞的 Margot Fonteyn 的 *Marguerite and Armand*）。我認為 Sylvie Guillem 在技術上，是上一世代中我用今天的水準看仍然技藝頂尖的三位芭蕾舞大師之一（其餘兩人是互相仇敵的 Bujones 和 Baryshnikov）。牛津 *Dictionary of Dance* 簡單綜合她的成就，說她是 "the most internationally famous ballerina of her generation, for whom the term super-ballerina was coined"（她那世代中最國際知名的芭蕾舞蹈員，因為她而有了所謂的超級芭蕾舞后這稱呼）。芭蕾舞后們的演出生涯很短，儘管 Guillem 是少數 "雌霸" 超過一世代，今天改跳現代舞仍然有最高叫座力的舞者，Vishneva 顯然也正在謀求走她的路線。

她最初學的是藝術體操，早有奪奧運金牌的理想，但為了學優雅的動作，她到巴黎歌劇院芭蕾學校學舞，結果改變了她的志願。經 1977 年至 1980 年的三年訓練，1981 年加入巴黎歌劇院芭蕾舞團，立即獲 Nureyev 賞識，不到一年，才十七歲的她在台上演畢，Nureyev 破天荒走到台前當眾宣佈升她為首席（法國叫 Etoile，明星）。這些年份的資料和 Nureyev 的眼光，顯示她具有可說前無古人的能耐。在巴黎，後來無數編舞大師（Bejart、Forsythe、Neumeier 等等）為她寫新舞。1989 年她和 Nureyev 鬧意見，其中一個原因是她想要到處客串而那時巴黎不容許，她繼而轉往倫敦成

為皇家芭蕾舞團的客席首席，卻不加入皇家芭蕾，我行我素。那年代我居倫敦，看過她很多次，可惜那時不發表文章，很多記憶都淡忘了，只記得她跳《睡美人》玫瑰慢板時那若無其事的穩定程度，和演《唐吉訶德》時輕易的揮鞭轉。要知道，20 年前的技術水準像奧運一樣，和今天大有距離。一開始，她就是一個技巧最炫目的 Virtuoso Ballerina，但在未老時（2000 年），她演出了 *Marguerite and Armand*，從此大家看到技巧大師也同時是精微的舞蹈演員。這部戲易跳難演，我看來不大夠癮，可是 2014 年馬林斯基訪英也演了兩場，擔演者是 Vishneva 和 Lopatkina 兩大。

Guillem 在黃金時代演遍全球，包括來過中國和香港，但成為全球最著名的古典舞蹈員，並且仍在顛峰狀態時，她已開始跳現代舞了。雖然她永遠只是客串於皇家，但她退出芭蕾舞時，皇家芭蕾舞團聘她為團長，她拒絕了，結果這職位落在 Anthony Dowell 身上（上次在北京看她，演行而不跳的父親一角的人竟用得到 Dowell）。離開芭蕾舞界別後，她演現代舞同樣非常成功，仍然賺最高的報酬，因為她是 Living Legend，有叫座力。我也買票，説實話，明知不太好看也得看。Sylvie Guillem 一生我行我素，直言無畏，所以我很希望訪問她，聽她批評今天的舞蹈員，因為她會直言，今天誰都受過她的影響。自大的 Nureyev 曾説，如果我要結婚，只能娶 Sylvie Guillem，她聽了説是荒謬之説。她客串皇家時，團長一言九鼎，永遠他説了算的編舞大師 Kenneth MacMillan，但只有 Sylvie Guillem 能對他説不，故有 Mademoiselle Non（不小姐）之外號。2015 年她宣佈退休，進行環球告別巡迴演出。是的，Guillem 一生是傳奇，這傳奇相信她退休後仍然能繼續下去。

Nina Kaptsova

Nina Kaptsova

1978 年生於俄羅斯，在莫斯科舞藝學院受訓，畢業後加入莫斯科
大劇院。1997 年首次登台，之後在多部 Yuri Grigorovich 的製作
演出不同的角色，最終升至首席。她是一個有感情也有創見的舞
蹈員，惜在莫大似乎不太受重視，很少擔演要角。2015 年曾隨
Bolshoi 訪香港獲得好評。

Maria Kochetkova

1984 年生於俄羅斯，少時曾學體操，不久入莫斯科大劇院 Bolshoi 的芭蕾舞學校受最正
統的訓練，畢業後卻在倫敦入英國國家芭蕾舞團跳了四年，及曾在皇家芭蕾舞團演出。
2007 年入三藩市芭蕾舞團當首席。據她說一再轉團是因為在俄國演的都是有限的古典劇
碼，但到了 ENO 才發現劇碼多極，轉投三藩市也是希望試新劇。演新戲是她的渴望，這
使我想到俄國兩大劇院雖是古典芭蕾的天堂，但演的都是老節目，所以如 Kochetkova 以
至巨星 Vishneva 都寧願在外跳舞。只有這樣才得到名家替她編新舞的殊榮。她為人親
切，舞蹈的硬技術很高，個子嬌小，與 Simkins 是最佳拍檔。2015 年她客串 ABT 演 *La
Bayadere*，Misty Copeland 演她的配角，可見她的聲望。

Anastasia Kolegova

1982 年生於俄羅斯小城市 Chelyabinsk，但畢業於名校 Vaganova。2004 年入 Russian
Seasons Ballet，2006 年入馬林斯基，現在是一級獨舞員，演出特多而且都是重頭戲，
她也有時客串 Hermitage 劇院，演出非常勤力而且都演大主角。我看過她演的《天鵝湖》
和《睡美人》，應付最困難的技術如玫瑰慢板的靜平衡和黑天鵝揮鞭轉都有出色的表現。
而且她是個美女，應是可升首席的其中一個。她也常到海外演出，有一次在日本演出時
她那新婚不久的丈夫死於恐怖襲擊。我覺得她有升首席之能，但也覺得她的演出不太投
入，有點欠缺個人風格，雖然漂亮但稍欠明星氣質。如果她能就近私淑一下 Lopatkina，
就能補足她的缺點了。在純硬技巧上，她的黑天鵝也許尤勝 Lopatkina，但我卻會搶票看
Lopatkina，一再看她都不會有異議。

Yekaterina Kondaurova

Yekaterina Kondaurova

1982 年生於莫斯科，起初想入莫大學校不成功，虧得她媽媽能把她送入 Vaganova 並遷居聖彼得堡，這項嘗試結果成功了。2001 年畢業入職馬林斯基。2003 年在法蘭克福巡演時，年僅 21 歲的她被編舞家 William Forsythe 賞識，指定他的作品 *In the middle, somewhat elevated* 次年在馬林的首演由她主演，結果大獲好評，成為演現代芭蕾的表表者，然後演 Balanchine 和 Ratmansky 都獲好評，另外她也擅演古典角色。2008 年與舞伴 Islom Baimuradov 結婚，2012 年升為首席，在馬林斯基不容易了。上次馬林斯基訪華，演《天鵝湖》的就是她和 Lopatkina。不過她似乎為人達觀，不計較演《灰姑娘》的後母丑角，即使主角只是二級獨舞員 Batoeva。2014 年馬林訪英，她演《火鳥》備受好評。

Ekaterina Krysanova

Ekaterina Krysanova

1985 年生於莫斯科，於 Lavrovsky 芭蕾學院學舞，2001 年得盧森堡國際比賽金獎而受到注意，次年再在聖彼得堡得銅獎並藉此進 Bolshoi 芭蕾學院，2003 年畢業加入莫斯科大劇院芭蕾舞團為羣舞員，六年後 2009 年才升為獨舞員，儘管之前在 2004 至 2007 年她已常常擔任獨舞員。雖然升遷甚遲，但到底她現在已是莫大的首席。她是技術出色的舞蹈員，演出或欠神來之筆，卻永遠可靠。2015 年莫大來香港演出，她擔當了最重的戲份。

Lucia Lacarra

Lucia Lacarra

1975 年生於西班牙小鎮 Zumaia，是另一具國際聲響的西班牙芭蕾舞蹈員。早年學藝
於 Victor Ullate 學校，同學包括 Tamara Rojo 和 Angel Corella，15 歲加入這舞團演出
Balanchine 的 *Allegro Brillante*，擅演當代芭蕾包括抽象作品。1994 年轉往馬賽國家芭
蕾舞團，19 歲便是首席，1997 年 Petit 的 *Bolero* 由她首演。她不斷演新作，並有寧演
不太好的新舞而不想被困於經典芭蕾局限之論。1997 年轉往三藩市芭蕾舞團，首演了
Tomasson 編的《吉賽爾》，但 2002 年又遷慕尼克參加巴伐利亞芭蕾舞團(The Bavarian
State Ballet)，並經常客串，常與 Malakhov 拍檔。一直首演了很多新編的作品。2007
年起多與 Marlon Dino 拍檔並結婚。她在中國或欠知名度，但具有很高的國際聲譽，
曾在俄國屢次獲獎，所得大獎包括 2003 年在 Bolshoi 的 Gala 演出 Cranko 的 *Onegin*
(Tatiana)後拿了 Prix Benois de la Danse 的最佳女舞蹈員，在 2011 年聖彼得堡世
界芭蕾明星匯中，獲頒授"近十年四個最佳舞者"之一的殊榮(另外三人是 Vishneva、
Cojocaru 和 Lunkina)。

Sarah Lamb

1980 年生於波士頓，13 歲入波士頓芭蕾舞學校，1998 年加入波士頓芭蕾舞團，2003 年升為首席，但次年轉投倫敦皇家芭蕾舞團寧為 First Soloist，至 2006 年任首席。一個可靠的舞者，儘管鋒頭不如她的一些同僚。在皇家除了古典標準劇碼外她演過不少新劇。2005 年皇家的掛曆以她為封面，不知是否以貌取人？她樣貌甜美，使我想到當今芭蕾明星大致再無醜婦了。她的丈夫是同僚 Patrick Thornberry。

Uliana Lopatkina

1973 年生於前蘇聯烏克蘭的基輔，是現役俄國頂尖芭蕾舞后中的最前輩。早年離家到聖彼得堡，就學於著名的 Vaganova 芭蕾學院，1991 年畢業加入 Kirov（Mariinsky），很快升為首席。Lopatkina 在聖彼得堡似是全民偶像，她長年以此為家，到外國演出也多數只是隨馬林斯基的巡演，2014 年她甚至隨團到過天津，但很少到別的團客串，不過我 2013 年在基輔歌劇院看過她演出的海報，大概是捧老祖家的場吧？俄國芭蕾巨星最多烏克蘭人，現在的政情令她們兩難。因為她很少外演，所以在國際知名度上也許稍遜於 Vishneva 和 Zakharova，但我近年認識不少俄羅斯國內的芭蕾發燒友，都對她給予像神明的敬意。

稍老一輩的觀眾喜歡古典浪漫芭蕾舞，那麼 Lopatkina 就是舞神了。她是個子最高的芭蕾舞蹈員之一，配合瘦削的身形，加上極優雅極正統的舞姿，使她成為《天鵝湖》和《吉賽爾》等浪漫芭蕾舞的權威演繹者，也許柔若無骨，暢如流水是她的舞姿的寫照。幾年前她曾因足傷退出，一度以為一代舞后之名已成過去，她也利用那段時間誕下一女，享受家庭生活。可喜的是，尚在巔峰歲月的她決定不放棄，在美國做手術，治癒後苦練復出，評論認為其技不減當年，而且可能尤勝當年。

我看過 Lopa 的四次現場演出：2014 年看過她隨馬林斯基在倫敦演的《天鵝湖》，技巧全無差錯，總的表現似乎尤勝 2008 年的錄影，舉手投足都是完滿的。她的範疇主要是古典芭蕾，儘管她漸漸也演一些近代芭蕾，包括 Balanchine 和 Ratmansky（*Anna Karenina*），不論演甚麼她都得到好評（也許我應佩服她只演能演得最好的角色）。她和 Vishneva 無疑是俄羅斯的兩大，同樣在馬林斯基掛牌，但過去一年她每個月都在聖彼得堡登台，而 Vishneva 則屬於世界多於祖家聖彼得堡，在紐約和莫斯科演出也許尤多於在聖彼得堡，難怪我在聖彼得堡的朋友特擁屬於她們的 Lopa 了。這俄羅斯兩大是朋友，風格與範疇都不同，但在舞迷的心目中她們起碼在聲譽上具抗衡的關係。和 Vishneva 無所不及的活躍程度不同，Lopatkina 就只關心跳舞，也不求萬能，甚麼都跳（而 V 娃是最萬能的），只是不管演甚麼，她都會做得最完美，這也正是她這個不出鋒頭，"純粹的芭蕾舞后" 特受聖彼得堡保守舞迷愛戴的主因。

Lopatkina 的技巧是很不錯的，她能做的她必然做得完美，她從來不是以技炫人的 Virtuoso Ballerina，也怕她沒有 Vishneva、Zakharova 和 Osipova 的硬技術，但她可說是古典芭蕾的舞神。我相信她的職業生涯還有好幾年，儘管馬林斯基的退休年齡是 45 歲。不過，她現在除了是馬林的首席，也兼任 Vaganova 的藝術總監，以作育後一代英才為己任。這是比轉跳現代舞（賺更多錢）對芭蕾舞更有貢獻的退休方式。儘管人人都跳一點現代舞，她肯跳的話以她的大名一定賣座，但如果 Lopa 也跳現代舞，那真是匪夷所思（儘管她也佩服 Sylvie Guillem）。在她尚未退休而仍在高峰的這幾年，任何舞迷都應抓緊機會看一次 Lopatkina！

Svetlana Lunkina

1979 年生於莫斯科，在莫斯科大劇院芭蕾學校學習，1997 年畢業加入 Bolshoi，第一年已被選演《吉賽爾》，成為莫斯科大劇院最年輕，僅 18 歲的吉賽爾，至今保持紀錄。在顯赫的莫斯科大劇院 15 年間，她演出了無數的古典及現代角色，後者她與 Roland Petit 有特別好的合作。入莫大僅兩年便升為獨舞員，2005 年升為首席。2010 年她被選為四個 Ballerina of Decade（十年來最佳芭蕾巨星）之一，另外三人是 Vishneva、Cojocaru 和 Lucia Lacarra。她經常在海外客串，到維也納、巴黎和柏林，並參加 Marakhov 的巡演。2002 年她參加美國電影 *The Petersburg-Cannes Express* 的演出，名畫家和攝影家為她造像。2013 年她忽然離開莫斯科及 Bolshoi 的殿堂，聲稱她在莫斯科受威脅不安全，八月她任加拿大國家芭蕾舞團的首席。她一直沒有回莫斯科，但奇怪的是一年多後我上 Bolshoi 的網址仍見她的名字。牛津舞蹈辭典稱她為 "兼具抒情的線條及戲劇性的颱風" 舞者，她是像 Vishneva 那種好像 "全能而多元發展" 的芭蕾舞明星。

Gillian Murphy

Gillian Murphy

1979 年在倫敦溫布林頓生，三歲隨家往比利時並開始學舞，後全家遷往美國南卡羅來納州的佛羅倫斯繼續學習，11 歲就能跳黑天鵝而驚世。在北卡羅來納州大學隨大師 Melissa Hayden 學習。1996 年 17 歲入美國芭蕾劇院，1999 年升為獨舞員，2002 年升首席，演出範疇廣闊，新舞古典皆精。在國際舞壇客串包括在馬林斯基、柏林國家芭蕾、基輔芭蕾，及自 2012 年兼任新西蘭皇家芭蕾的首席，錄製該團的《吉賽爾》。2011 年結婚，其生活拍檔也是她的最佳舞伴 ABT 首席 Ethan Stiefel。Gillian Murphy 是個技術一流的 Virtuoso ballerina，她在黑天鵝 PDD 的三圈揮鞭轉為舞迷樂道。2014 年曾受傷，癒後其技不減。

Olesya Novikova

1985 年生，也是 Vaganova 的高材生，與 Evgenia Obraztsova 和 Mikhail Lobukhin 是同學。老師是 Olga Moiseyeva，也就是 Zakharova 的老師。2002 年畢業加入馬林斯基，2008 年升為獨舞員。2010 年 Mikhailovsky 芭蕾舞團訪法，聘她主演《天鵝湖》。她和巴黎首席 Mathieu Ganio 合作良好。米蘭史卡拉劇院也禮聘她去客串。Novikova 在馬林斯基有很多重要的演出，所以不能說她不受器重，她可能是最有聲譽的一級獨舞員，只是仍然未能升上首席。似乎她在外國尤其是在史卡拉更受一些舞迷追捧。

她是個技術非常強大的舞者，以她的年紀來說，她的範疇廣闊，遍及古典與現代，但一般認為她的 *Don Quixote* 是權威演出，馬林每次演此劇必定請她主演，並推出錄影。她與生活伴侶 Leonid Sarafanov 在舞台下合作，兩人於 2009 年誕一子，2014 年她繼續請產假。Novikova 是馬林斯基應升的第一個吧？她的舞藝一流，音樂感強，演繹有風格，只是她不是個好演員，表情不是太觀腆便是一臉認真。論舞藝尤其是準確性，她不輸給比她晚一屆的同學 Alina Somova，但後者早已升正了。可能她雖算漂亮，缺乏的卻是 Alina 的明星風範？不管是否首席，她是當今最出色的舞蹈員之一。如果她不是特別忠於馬林斯基，她可以輕易在外國當首席。Sarafanov 離馬林轉投 Mikhailovsky 及到處客串，她也沒有跟隨。

Marianela Nunez

Marianela Nunez

1982 年生於阿根廷的布宜諾斯艾利斯，是芭蕾舞壇多位來自阿根廷的男女舞蹈員中，最有成為大師資格的一個，我這樣說是因為她的技巧驚人，也能演戲。Nunez 早年學藝於布宜諾斯艾利斯著名的 Colon 劇院的芭蕾舞學校，14 歲加入劇院的芭蕾舞團。1997 年，才 15 歲的她毅然遠征到倫敦，在皇家芭蕾舞團的學校學藝，次年畢業以 16 歲的年紀投身皇家芭蕾舞團。2001 年升為一級獨舞員，次年剛 20 歲即升為首席，非常厲害。她可說是真正完全在皇家芭蕾舞團發展成名的，她與 Rojo 和 Cojocaru 一度是 Royal Ballet 中三個最受歡迎的舞蹈員（她們都不是英國人），現在另外兩人離開了，但新同事 Osipova 的加入就更有趣了，因為她和波娃都是 Virtuoso 類技巧炫目的舞蹈員。

在皇家多年，她演盡了從古典到近代的角色，也曾首演很多新戲。Acosta 版的 *Don Quixote* 便由她首演並出了錄像。Nunez 是個外向的舞蹈員，以非常有力量的技巧著稱。Kitri 一角和 Odille / Odette 是她的拿手戲，而她的曼儂也非常好，證明她能跳舞也能演戲。她是今天皇家的台柱，2015 年美國芭蕾舞團（ABT）在大都會的 75 週年盛大演出中，她第一次去紐約客串，我期待看紐約的評論。我看過她演《唐吉訶德》的現場，技術上令我震驚，而她還年輕，將來成就無限。我覺得她的技術穩定，比 Somova 還要厲害。她的拍檔經常是她的丈夫，Thiago Soares。

Evgenia Obraztsova

1984 年生於聖彼得堡，母親是芭蕾舞蹈員，故一早學舞並考入 Vaganova 學院。2002 年畢業入馬林斯基芭蕾舞團，在加入前她已隨名師 Kurgapkina 學會不少角色。入團後不久她閱讀劇團節目表，才知道自己已升為 Coryphee（領舞員）而不是羣舞員。2005 至 2006 年舞季她繼續進步，劇院已準備讓她演出為她寫的新舞劇，但同年 11 月她受時任羅馬芭蕾舞團長的退休芭蕾明星 Carla Fracci 之邀，出國主演 Cinderella，是少數如此年青便已開始國際職業生涯的俄羅斯舞蹈員。2005 年她已獲得的大獎包括莫斯科國際大賽的金章獎，同年應邀主演法國電影《俄羅斯娃娃》（The Russian Dolls）。

2006 年著名的芭蕾舞紀錄片 Ballerina 介紹了聖彼得堡馬林斯基的三巨星與兩新秀，她與 Somova 被演繹為楚楚可憐掙扎出位的兩位新秀。其實在 2003 年她已有 19 歲主演羅茱的殊榮，是馬林史上最年輕的茱麗葉。2005 年 Pierre Lacotte 新編的 Ondine 也聘她首演，並重返羅馬演茱麗葉。2009 年在倫敦英國皇家演《睡美人》獲好評。在她那一世代的俄羅斯芭蕾舞蹈員中，她有最好的國際職業生涯。而在馬林她也深受前輩巨星 Vishneva 和 Lopatkina 的影響，使她成為一個非常有表現力、高度投入的舞者，成為茱麗葉的權威演繹者之一。2015 年她是客串 ABT75 週年季的明星之一，演的也是茱麗葉。Obraztsova 樣貌甜美，在大陸內有奶油娃娃之號，她是最好的抒情舞者，也有精湛的技術為後盾。在堂堂 Bolshoi 首席羣星中，她應是 Zakharova 之外最有國際聲譽的舞蹈員，另一位則是急升中的 Smirnova。

Heather Ogden

1980 年生於溫哥華，早年在 Richmond Academy 學藝，1998 年加入加拿大國家芭蕾舞團，2005 年升為首席。在多倫多她是大名鼎鼎的人物，因為她也是時裝與廣告界的面孔，是個美女。因此她擁有特別的舞台魅力。她有很好的音樂感，很好的技術，也有非常高的演戲能力，擅演古典芭蕾與現代芭蕾。她與丈夫兼舞伴 Guillaume Cote 的愛情故事，也是加拿大人傳誦一時的，2014 年她暫時息影生子去了。也許美麗有用，她可説是加拿大芭蕾舞界最常見的廣告代言人。

Natalia Osipova

1986 年生於莫斯科，她最初接受的是職業體操的訓練，後來 1996 年 10 歲入莫斯科大劇院(Bolshoi)的芭蕾舞蹈訓練學校，正統出身，2004 年畢業，直接加入 Bolshoi，2008 年 22 歲的她已升為僅次於首席的領導獨舞員(Lead Soloist)。她震驚舞壇，2009 年在紐約 ABT 的春演客串，接着隨 Bolshoi 到倫敦，她和那時的男友 Vasiliev 演出了技術上最難跳的 *Don Quixote*，一舉純以最高程度的硬技術征服芭蕾舞的世界。很多論者憑這已敢斷言，這兩個人可能就是今天世上最厲害的男女超技舞蹈員(Virtuoso Dancer)。這令我想到，Sylvie Guillem 最初也是學體操的，是上一世代純以驚世的技巧征服舞壇的 Ballerina(也許藝體是芭蕾舞很有用的訓練？)。回國後 Bolshoi 把她和 Vasiliev 升為首席，但不久她們兩人卻辭職，轉投在 Nacho Duato 主持的聖彼得堡 Mikhailovsky 劇團。此劇團似乎要和馬林斯基爭第一，較早前已羅致了馬林的 Sarafanov。當時 Osipova 離開 Bolshoi 的理由，是指在 Mikhailovsky 有更大的藝術自由，我想其實是指更自由的合約關係，對舞蹈員在外客串不限制。原來，這對年輕人(Vasiliev 比她還小三歲)發現，全球聘約紛紛來，不用限於賺盧布，連 Bolshoi 的招牌都不稀罕。事實上任何劇團都不可能獨享 Osipova，像她這樣驚人的天才是屬於全世界的。

身為 Mikhailovsky 的首席，她不久又再掛上美國芭蕾劇院首席的招牌。但後來她竟棄紐約 ABT 到倫敦皇家芭蕾任首席(似乎舞蹈員最多只能擔當兩個首席位)，據她說是因為條件優越到無可抗拒。高文花園請她加盟果然一振聲勢，儘管 Rojo 和 Cojocaru 都(也許因此)離開了。2014 年 ABT 在大都會，Osipova 沒有演出，雖然 ABT 到日本時她有客串，但 2015 年的 ABT 節目，她又參演了。看來儘管皇家付了高酬，也不能把她留在倫敦。而且我發現，她演出特多，連拿坡里的舞台也能請到她。2014 年她又與 Vasiliev 合作，演現代舞 *Solo for Two*，這是她的美國經理人策劃的，這個經理人代理兩個最高身價的 Ballerina，另一

是 Vishneva。她不諱言，跳芭蕾舞的演出期有限，現代舞可以跳很久。哈哈，相信是她的老友 V 娃教她怎樣多賺錢的一招，其實她們走的都是 Guillem 的路。

在倫敦看了 *Solo for Two*，我雖是她的擁躉也不敢恭維。事後她說跳這場舞肌肉的運用很不同，要一段時間才能回過來演芭蕾。她在倫敦演 *Solo for Two* 時，赫然 Guillem 也先在同一劇院演她的現代舞，而且 Vishneva 和 Lopatkina 都隨馬林斯基在倫敦。現代舞不是我的菜，卻是天皇級舞蹈員從芭蕾退下來後，繼續賺大錢的好方法。說到這裏不能不再提 Vasiliev：他和 Osipova 是最著名的超技組合，跳甚麼都叫座，兩人的合作有個金漆招牌：Vasipova。但不幸兩人曾短暫結婚（或同居）後很快就分開了，現在甚至很少同台，除非以 Vasipova 的金漆招牌出現。Osipova 的首選搭檔是現今另一最好的男舞蹈員，ABT 的 David Hallberg。他也是 Bolshoi 的首席（唯一的美國人首席），當年他去 Bolshoi 據說是為了想和 Osipova 跳舞，可見 Osipova 這面招牌的吸引力。我曾在香港見過 Hallberg，但不敢問他以上孰真孰假（Zakharova 在場）。Vasipova 曾是人生的搭配，現在只是一個賺錢的金漆招牌。

Osipova 以技炫人幾乎是無敵的。她被稱為 Fearless Virtuoso Ballerina，無畏的超技舞蹈員。有趣的是，有一年的莫斯科克里姆林宮匯演（普京的芭蕾修養遠超奧巴馬，哈哈），團體排成一列謝幕時，大無畏的波娃竟然若無其事地做起揮鞭轉來，轉了一會還是 Vasiliev 愛惜地把她拉停……不說閒話了，我也非常佩服 Osipova 的音樂感，她的表情隨着旋律變化，令我感動。她應是繼 Vishneva 後另一萬能的芭蕾舞蹈員，無所不跳無所不精。Osipova 還不到 30 已成大師，擁有和 Lopatkina、Vishneva 和 Zakharova 同級的聲譽和叫座力，我想她會像她的前輩 V 娃一樣，繼續增進她的範疇，首演編舞大師為舞者編的新舞，應是最有藝術滿足感的榮耀，也是一種成就。但如果只求賺錢，她跳 Kitri 和 Medora 就夠了。

Tamara Rojo

1974 年生於加拿大蒙特里爾，誕生後全家遷回祖國西班牙，5 歲學舞，11 歲成為馬德里皇家舞藝學院的正式學生，已見天才但仍然兼受正常教育。16 歲畢業開始職業生涯，20 歲得巴黎國際賽金獎，兼獲由包括 Samsova 和 Makarova 等評判頒授的裁判團特別獎。1996 年受 Galina Samsova 之聘前往蘇格蘭國家芭蕾舞團跳舞，1997 年轉往英國國家芭蕾舞團，開始演出重要的主角角色。英芭當年的藝術總監 Derek Deane 為她編寫了茱麗葉和 Clara(《胡桃夾子》)的新劇，她演 Clara 的表現使她一舉成名，被譽為"年度舞壇啟示"，因而獲得皇家芭蕾的 Anthony Dowell 之邀，客席主演《吉賽爾》。2000 年受聘任皇家芭蕾的首席，自此在皇家芭蕾多年，她演盡全部重要角色，包括無數重要的新編舞劇及舊劇新編，Deborah MacMillan 也為她重編 Kenneth MacMillan 的 Juliet 及 Manon 等角色，成為皇家芭蕾的首席台柱。

Rojo 是一個大無畏的舞者和舞壇強人，她的突破是 2000 年代替受傷的 Darcey Bussell 演吉賽爾，那時她自己也有足踝傷，但仍拼了命在兩星期內精學吉賽爾一角，因而轟動舞壇，但因腳傷而繼續演出不綴，隱患終於發作，2002 年在一場《胡桃夾子》的演出中不支，入醫院治療六週復出，但 2003 年足患再復發，得接受大手術，當時很多人以為不足 30 歲的她可能要退出舞壇，甚至走路都成問題。手術後一週，她往西班牙獲國王頒授極少人能得到的最高榮譽：皇家藝術金章，儘管那時她能否繼續跳舞還是未知數。幾個月後，她經苦練後復出，她說這次重傷改變了她的人生哲學，珍惜跳舞的每一天。和 Lopatkina 一樣，復出的她其技不減當年。

她確是舞壇女強人，離開皇家回到英國國家芭蕾舞團，同時出任藝術總監和首席舞蹈員，上任後大肆強勢改革，有聲有色。除了重新排出 Le Corsaire 全劇外，也排出了商業上成功的演出，比如在 7000 座位的皇家阿爾伯特音樂廳（Royal Albert Hall），聘皇家老搭檔 Carlos Acosta 合演《天鵝湖》及《羅密歐與茱麗葉》。在《天鵝湖》大秀中，她用大堂中央為舞台，觀眾環繞着舞台，她跳黑天鵝的揮鞭轉做了 40 轉，每方向十轉，近 40 歲的她仍然其技驚人。

在今天俄羅斯舞蹈員稱尊的舞壇，Tamara Rojo 是難得的非俄裔頂級一線大師。她是個技術上非常強大的舞者，同時也是個流暢感人的舞者。她的演出範疇廣闊，可說無所不能。接掌英國芭蕾舞團後她進行了強勢的鐵腕統治，在嚴峻的訓練下，舞團水準提升到很多人認為足以和皇家芭蕾分庭抗禮。Tamara Rojo 應居當今十大（排名不分先後）之列。也要說，舞團班主之職通常是退休舞蹈員的工作，她是第一個仍在高峰狀態兼任藝術總監的舞蹈員。

Polina Semionova

Polina Semionova

1984 年生於莫斯科，早年在莫斯科大劇院舞蹈學院學藝，在 2002 年才 18 歲畢業前已一再贏得比賽，包括競爭激烈的 Vaganova 大賽的首名，和莫斯科國際賽的金章。畢業後她卻不在俄羅斯跳舞，而是應柏林國家芭蕾舞團之聘，小小年紀一進去便當獨舞員，後來也成了該團有史以來最年輕的首席。在那裏她與身為台柱首席兼團長的 Malakhov 拍檔。Malakhov 可說慧眼識英雌，只是看到她在學校練習，便下聘約，前所未有地以獨舞的合約搶走此天才，否則會給俄羅斯兩大劇院之一搶走。Polina 的哥哥 Dmitry Semionov 也是柏林首席級的舞蹈員。她是 Malakhov 日本巡演的女主角，小小年紀便演 *Onegin* 的 Tatiana，一個演戲成分特重的角色。這角色到現在仍是她的至愛。當時她才 18 歲，早慧無人能及。

2003 年 19 歲的她客串英國國家芭蕾舞團主演《天鵝湖》，次年又在美國加州演《睡美人》，大獲好評。美少女演的音樂 Video《最後一日》(*Letzter Tag*)同樣引人矚目 (可在 YouTube 下載)。她也在 EuroArts 的 DVD，*Divine Dancers Live from Prague* 中演《曼儂》的雙人舞。儘管芭蕾舞職業生涯開始得特別早，這樣的早熟表現仍然最罕見。到今為止她仍然是個特別忙碌、四海為家的芭蕾舞大明星，跳遍世界舞台。她認為在海外演出的好處是認識新的編舞和新的風格，從新的編舞師或導師處學到新招式。所以她不同意很多舞者在外客串時還是跳一樣的角色便算交代。

Polina 範疇廣大，不但精通古典也演活許多為她編寫的新舞。Nacho Duato 和 Jiří Kylián 是她喜歡的當代編舞家。她不但舞藝精湛，而且是最有音樂感與最能演的舞者之一，也就難怪她的至愛角色是 Tatiana 了。她特別喜歡 Manon、Giselle、Nikiya（*La Bayadere*）。她說她也特別喜歡看別人演的芭蕾舞，主要只是享受，也有可以取法的地方。她雖然已成大器，仍然好學不倦。

儘管舞動全球，直到 2012 年，柏林仍然是她的家，柏林人以她為榮。當年她離開得很突然，傳聞是她與恩師 Marakhov 不合。後來 2011 年她重回柏林客串，也沒有解釋。離開柏林後不久她便成了 ABT 的首席，而且是比較重要的首席。我覺得她對跳舞的熱衷，對新舞的好學，演戲的投入，甚至出道時進展的速度，都像 Vishneva，有類似的風格。她曾在 Vishneva 在 ABT 的一場《吉賽爾》演鬼后一角，又有 Marakhov 的共同關係，我曾懷疑兩人關係密切，後來證實我錯了。但我認為兩人應是同一類的現代芭蕾舞者。她是當今芭蕾舞蹈員的表表者，絕對是當今的十大舞后 Ballerina 之一。我看過她四次的現場演出，其中她的茱麗葉是最好的（見前文），但奇怪的是她偶有技術上的瑕疵，我想原因是現在她的演出次數實在太多，偶然掉以輕心也是可以了解的。但配合一流的芭蕾體型和強大的技術，又是大美女，難怪她大受歡迎。她很年輕便有人替她寫傳記（德文的），現在會抽點時間教學，甚至偶爾利用天賦當時裝模特兒，其才藝不限於芭蕾。

Hee Seo

Hee Seo

1986 年生於韓國首爾，小時曾以游泳作為比賽項目，後來改學芭蕾（又一位從職業運動轉過來的成功舞蹈員）。11 歲在首爾學舞蹈，13 歲得獎學金，先在華盛頓跟從馬林斯基退休舞蹈員 Alla Sizova 學習，後因成績優異再得獎學金入 John Cranko 芭蕾學院，畢業後獲邀加入美國芭蕾劇院的分支，2006 年再轉入正團當羣舞員。2009 年首演茱麗葉一角獲好評，2010 年升為獨舞員，2012 年拍 David Hallberg 演 Tatiana（*Onegin*），非常成功，四週後升首席。不過因為足踝的毛病她曾一再受傷。Hallberg 評論說，她像 Osipova 和 Vishneva，是喜歡用自己的感覺跳舞的，作為舞伴會不由自主地作出反應，這是很高的專家評價。Hee Seo 的演出我看過很多次，是外形很有親和力的舞蹈員，技術不錯但我認為不是無懈可擊。和大約同齡的俄羅斯舞蹈員如 Evgenia Obraztsova 和 Alina Somova，甚至 Olesya Novikova 比較，我覺得她尚不夠扎實，但既然如此年輕便作為 ABT 首席，她應居亞裔舞蹈員的首要地位了。在 ABT 首席間的層次裏，從她的排檔可見她雖尚未登上大明星的地位，已常常主演夜場重頭戲（從以前常演下午普及場晉升了）。

Kristina Shapran

Kristina Shapran

俄羅斯年輕一代的傑出舞蹈員,在 Vaganova 學藝,2011 年參加
電視芭蕾舞大節目 Big Ballet 演出受到重視。畢業後首先加入莫斯
科著名的 Stanislavsky Nemirovich-Danchenko 劇院,瞬即擔演主
角,2014 年加入聖彼得堡的 Mikhaylovsky 劇院,同年 2 月 8 日主
演 *Giselle*。後來忽然加入馬林斯基為一級獨舞。這樣迅速轉團很
少見,而且都是大團,可見年輕的她已有很高的地位。Shapran 樣
子甜美而且是技巧一流而表達能力極強的舞者,肯定是明日之星,
很少人能在小小年紀便能跨越三間大劇院,而且屢演主角或要角。
2014 年隨馬林斯基訪倫敦備受重視,並甚獲好評。

Olga Smirnova

1991 年生於聖彼得堡，2011 年畢業於 Vaganova 名校，馬上被 Bolshoi 搶去，當了一天羣舞員就跳 Solo。雖然俄式的官僚作風令她至今只是 Lead Soloist，但她的聲譽，尤其在國際舞壇上，恐怕已超越了不少身為首席的大姐們。她在倫敦紐約的客席演出得到最高的評價。現在她每年到 ABT 客串。要這樣說，她就是當今舞壇最年輕的真正具明星地位的舞者。她的技術一流，尚在學校時已露頭角。她具有最完美的芭蕾身材；高挑、天鵝頸、手長腳長。她的舞蹈技巧呈現了最佳的古典線條，輕柔如空氣的上身動作完全投入音樂裏，可是她看似輕易的高跳卻證明她是個體力強大的舞者。簡言之，她就是下一個 Osipova，似乎註定是由她來延續俄羅斯芭蕾舞后們繼續領先舞壇的傳統了。2015 年她在 ABT 跳一場《舞姬》，也常演《舞姬》主角的 Hee Seo 則演她的配角，可見小妹妹的地位。

Alina Somova

Alina Somova

1986 年生於聖彼得堡，入 Vaganova 學藝，2003 年畢業入馬林斯基，畢業前早已獲劇團預先取錄。2008 年超越許多學長甚至前輩，獲升為首席，當時引起了不少爭論。Alina 技術高超，而且很難的舞步看來也能輕易處理，當時反對者説她技術有餘而藝術不足，像體操或馬戲，擁派反派各有説法。這是少見會引起爭論的升級，但隨着年齡與經驗漸長，及受同團大師級舞蹈員的感染，她的演繹成熟多了。她的範疇不大卻也包括經典的古典劇，她特別喜歡 Balanchine。我看過她演的《舞姬》和《珠寶》裏的〈紅寶石〉，技術上是很好的，但演舞姬雖不是沒有表情卻無深度，而且我的現場感覺是不論她的演出和舞蹈都有點掉以輕心似的，所以覺得她做不了 Vishneva（也因她似乎不大熱衷於學新戲，常演的就是那些劇碼）。她如今已是明星了，也許也因她擁有高挑的標準芭蕾身材，是大美女，也就令人覺得她更有明星風範。

Anastasia Stashkevich

1985 年生於聖彼得堡，但卻學藝於莫斯科大劇院芭蕾學院，2003 年畢業後加入莫斯科大
劇院至今，現為領導獨舞員。她的技術水準很高，範疇廣大，是柔軟輕快一類的舞者，
拿手好戲包括 *La Fille Mal Gardee* 的 Lise 和 Coppelia。2014 年隨莫大訪香港，主演
Jewels 中的 *Rubies*，及《巴黎火焰》中的 Adeline 一角，給我極好的印象。

Yuan Yuan Tan 譚元元

Yuan Yuan Tan 譚元元

譚元元於 1977 年生於上海，11 歲入上海芭蕾舞學校，當時父親希望她學醫但母親支持她習舞，結果投幣決定了她光明的前途。早年已屢得國際大獎，包括 1993 年的第一屆日本國際賽金獎，及 1992 年第 5 屆巴黎國際賽的金獎。18 歲已成為美國最佳舞團之一的三藩市芭蕾舞團的獨舞員，1997 年，20 歲便升首席，成為該團史上最年輕的首席，現在是舞團的台柱。範疇廣大包括很多當代芭蕾的角色。她的明星地位使她成了 Van Cleef & Arpels 和 Rolex 的代言人，在商業社會上這可以是某種身價象徵。她的技術非常出色，跳過很多為她編寫的新舞。譚元元應是華裔甚至亞裔的最早享盛名的舞者(Hee Seo 相對還小)，她常常在國內及香港芭蕾舞團客串演出。

Viktoria Tereshkina

Viktoria Tereshkina

1983 年生於西伯利亞的 Krasnoyarsk，其父為體操教練，4 歲開始學藝術體操，而且成績很好。10 歲時父母認為學芭蕾舞前途更好，送她進 Krasnoyarsk 芭蕾學校。16 歲參加聖彼得堡的芭蕾節，被 Vaganova 的藝術總監 Igor Belsky 賞識發掘入名校，在校三年隨 Marina Vassilieva 學習。2001 年畢業，加入馬林斯基芭蕾劇團，2005 年升為獨舞員，2008 年升首席。多年來演出很多角色，拿手好戲是 *La Bayadere* 的兩個角色、《天鵝湖》和 Kitri（《唐吉訶德》）。也許因為早期的體操訓練，她的技巧一流，其 fouettés 尤其好，而特別以演古典芭蕾出名。但她能演馬林斯基範疇內的現代舞，她演 Balanchine 的《珠寶》（鑽石）及太陽神，都得到最高評價。Tereshkina 在馬林斯基首席中聲譽甚隆，近年也常到外國演出，例如 2010 年在華盛頓甘迺迪中心主演 Konstantin Sergeyev 的《睡美人》，2014 年客串紐約 ABT 春演，及隨馬林斯基訪問倫敦，被譽為最佳古典舞蹈員之一。

Diana Vishneva

1976 年生於聖彼得堡，在 Vaganova 學藝，1995 年以這間殿堂級的芭蕾舞學院有史以來最高的成績畢業，進 Kirov(Mariinsky)芭蕾舞團，一進去便演主角的角色，1996 年才 20 歲便跳升至最高級的首席舞蹈員位置，至今一直是馬林斯基的首席，在俄羅斯，她與 Lopatkina 可說是 "明星中的明星"。

在馬林斯基期間她演遍了古典範疇的角色，也是第一個在馬林演近代編舞如 Balanchine，及後來演 MacMillan 及 Ratmansky 等當代作品的芭蕾明星。她一早就開始到處客串，始於劇團新任芭蕾總監 Makhar Vaziev 引進馬林斯基的海外巡演(她曾隨 Kirov 來香港演出，也到過中國和台灣)，2003 年客串美國芭蕾劇院，2004 加入 ABT 為首席，去年 ABT 特別為她加盟十週年安排了《曼儂》的特別場，謝幕熱鬧空前(只有首席舞蹈員退休時才有類似的殊榮，2014 年 ABT 訪日也以她演的《曼儂》作全季的謝幕，有類似的盛況)。Vishneva 可說是 ABT 星光熠熠中的台柱級首席，近年曾演《奧尼根》及《吉賽爾》，配角竟分別是 Osipova 和 Semionova。

她喜歡到別的劇團客串，汲取不同的經驗，可說跳遍全球的名劇院，包括巴黎、米蘭，她更一度應 Malahkov 之約，常到柏林演出。東京也是她常訪之地，2013 年演了兩場名為 *The World of Diana Vishneva* 的專場，是全星級陣容的雜錦戲（見前文）。

不過，儘管出自馬林斯基，這兩年她反而較少在聖彼得堡演出，在莫斯科客串反而更多，但她在馬林斯基第二劇院及 Sochi 冬季奧運的開幕，她都高調參演（Mariinsky 2 開幕後幾天又有她的專場），可見她的地位。據我可靠的資訊，今天的她不會及不用為演而演出，她有條件嚴選劇碼和舞伴。事實也是，這兩年我看她的演出大約有十幾場之多（在聖彼得堡、紐約、倫敦、東京），感覺是她每次演出及在台上的每一刻，她都全力以赴。

說到劇碼的問題，Vishneva 是範疇最廣的舞蹈員，早年的傳統戲如 *Don Quixote* 和 *Corsaire* 都是她常演的，但她最喜歡自我挑戰，不斷聘請編舞師為她創作新舞，又如 Ratmansky 的《灰姑娘》等都是由她首演的，這點，非常保守的馬林斯基就少演新劇，也缺乏她近年喜歡的劇碼，跳舊戲（雖不用學是省力賺錢之道）對她已沒有挑戰了。同時，她對拍檔的要求也高，也許馬林缺乏出眾的男舞蹈員，她近年的最佳搭檔是 Marcello Gomes，在馬林她的拍檔以前是 Igor Kolb，現在通常是 Konstantin Zverev 或 Vladimir Shklyarov 吧？也許因為她喜歡拍的 Marcello 和 David Hallberg 等都是 ABT 的，所以她每年都在 ABT 演出多場。我想她在紐約的時間會多於在聖彼得堡（她在兩地置家）。儘管如此，2014 年聖彼得堡的芭蕾節的特別節目仍是她的 *On the Edge*。

On the Edge 是 Vishneva 2014 年最新的製作，是現代舞遠多於芭蕾。這之前她已一再與著名的編舞家合作，常常推出她特別聘約（commission）的新舞，如 *Beauty in Motion* 及 *F.L.O.W*。這些新戲似乎是她近年最大的興趣，儘管這表示她要排練，人們對新舞的評價總是見仁見智。我是她的擁躉，可也要老實說，這些新舞對她這樣具有超級古典技術的芭蕾舞蹈員來說，的確有點浪費天才。她在 2015 年繼續到處巡演的 *On the Edge*，全場兩節都是她的獨腳戲，沒有羣舞，沒有樂師（用錄音），也沒有佈景，這樣的簡約演出賣同樣的票價而能客滿，比演《曼儂》是更划算的事（怎麼說呢？因為幾乎沒有開支而有獨享的收入，非常划算），只有 Sylvie Guillem 和她有這樣的叫座力，聽說這兩個人也是

今天最高酬的芭蕾舞天后。我還是希望她花多些時間在芭蕾舞上，雖然她沒有放棄芭蕾舞，只是雙管齊下。她的無所不能使她被譽為 "The most complete and accomplished ballerina"（最完全也最有成就的芭蕾瑞娜）。2014 年 Igor Zelensky 在馬林的 Gala 她有參演，劇碼是《卡門》，我錯過了，非常後悔。我以為她演的是 Alonso 版本，原來是 Petit 版本，相信她也十多年沒有跳過了（網上有她初出道時的錄影）。由此可見她幾乎是萬能的，隨時能演任何劇碼。

說到芭蕾舞，古典戲以前她都演過了，不要忘記她 19 歲已是明星，似乎芭蕾舞要是不能一早成大器（如 Zakharova、Semionova、Osipova 和最新出現的 Smirnova），也許一輩子都成不了明星（很好的舞蹈員很多，但不是明星）。Vishneva 說過她喜歡有血有肉有感情的角色，所以比方說她不喜歡 Don Quixote。但看她的早年錄影，她演 Kitri、Odille、Aurora，技術驚人。2015 在 ABT 演 Ratmansky 新的極難的《睡美人》，證明她仍是頂級的古典舞者。只不過 Vishneva 喜歡跳的是近代有感情的角色，曼儂、茱麗葉、安娜卡列妮娜、Tatiana（Onegin），和古典角色中那些比較有人性要演戲的角色，如吉賽爾和舞姬。她演曼儂可說是芭蕾藝術的絕跳了，因為她是個一流的演員。她容貌美麗多才多藝，也演過電影，一再當紀錄片的主持，拍廣告，擔當舞蹈評判（如俄羅斯電視的大秀 Big Ballet），無處不在。2013 年她和經理人結婚。她的活動範疇已超越芭蕾。

Diana Vishneva 也許是今天國際知名度最高的芭蕾首席了。她是技術最強大的舞蹈員之一，180 度的踢腿易如反掌，腰身柔若無骨，跳古典時擁有最標準的 Vaganova / Mariinsky 線條。但卻是她戲劇性的動作（Dramatic attack）使她跳近代芭蕾尤其獨到。儘管是芭蕾巨星，幕後的她為人謙遜平易近人，而且出乎意外的內向，這與她有時對人對事的敢言不諱，和謝幕時的神采飛揚完全是兩碼子事。她是一個偉大的芭蕾舞者，正因如此，我個人倒是希望她能抽更多時間跳古典，我認識她但這話我不敢對她說啊。

2016 年初秋她宣佈 2017 年退任美國芭蕾舞團的首席，理由是「太忙，沒法在美國盡全力演出」，一大原因是她創辦的莫斯科 Context 國標現代舞蹈節也將兼駐聖彼得堡。2017 年她將在紐約作告別演出。那天我一定在場，也會在馬林斯基的舞台上多看她，但我相信她仍會回 ABT 客串，更高興的是她在訪問中說不會告別古典芭蕾。

Wang Qimin 王啟敏

Wang Qimin 王啟敏

1981 年出生的王啟敏，是今天中國最有名的女舞蹈員之一。她 8
歲在四川學韻律泳，一年的苦練對她的體力有很大的幫助，1992
年 11 歲入北京舞蹈學院，1999 年畢業進入中央芭蕾舞團，2006
年升為首席。曾於 2001 年得莫斯科大獎等獎項，並獲 Makarova
的讚許。王啟敏具有很好的芭蕾體態，技術強大，而且上身柔軟線
條優美，跳 Petit 的《卡門》及《唐吉訶德》等炫技角色有不錯的技
術表現，曾在巴黎演《奧涅根》和在華盛頓演《吉賽爾》均獲好評，
一再客串香港芭蕾舞團，但可惜未應邀客串國際主流舞團。她的最
佳舞伴李俊也是她的丈夫。中央芭蕾舞團只有三個首席，全是女舞
蹈員，王啟敏是"三大花旦"中最年輕的一個。

Michele Wiles

Michele Wiles

美國芭蕾舞蹈員，生於 1981 年，早年在華盛頓學舞，但十歲就有機緣獲獎學金到聖彼得堡學藝於 Kirov（馬林斯基），一直到 1997 年。其間她獲得有"芭蕾的奧林匹克"之稱的 Varna 國際芭蕾大賽的金章獎及其他獎項，也在暑期參加過 Joffrey Ballet 和英國皇家芭蕾舞團的課程。美國舞蹈員幾乎沒有別人受過同樣深度的歐洲訓練。

1997 年參加美國芭蕾舞團的副團，次年入正團，2000 年升為獨舞員，2005 年升為首席，可説已坐上美國芭蕾舞蹈員的頂尖位置，並首演多場重要新舞。但在巔峰狀態時辭職，與紐約市芭蕾舞團的首席 Charles Askegard 合組 Ballet Next 舞團。儘管新團以介紹新舞為大任，但 Michele 不失為古典技術水準最佳的舞蹈員之一，從其黑天鵝 PDD 的揮鞭轉錄像的驚人技術可見一斑。

Svetlana Zakharova

Svetlana Zakharova 也許可說是俄羅斯芭蕾巨星中最有名的三大之一，其餘兩位自然是 Lopatkina 和 Vishneva。俄羅斯舞星的三大也就是世界的三大了！

Zakharova 是前蘇聯的烏克蘭人，她於 1979 年生於一個叫 Lutsk 的小鎮，一個沒有芭蕾舞演出的地方。她學芭蕾可說是意外，而且在十歲有幸進入 Kirov 時，卻因從軍的父親奉派到東德駐紮而輟學。六年後回列寧格勒進著名的 Vaganova 學院，因為表現出色一進去便讀畢業班。在瓦崗學院她的老師是 Olga Moiseyeva。畢業後加入 Kirov（Mariinsky），一年後即升為首席 Principal Dancer，似乎只有她和 Vishneva 有此殊榮，很多相當出色的芭蕾舞蹈員八年十年都升不上首席。

她 18 歲還是 Kirov 的 Soloist 時已演遍重要角色：Giselle、Odette-Odille，然後是 Kitri（*Don Quixote*），Nikiya（*La Bayadere*）……除了十九世紀的經典劇外，她也演 20 世紀的現代芭蕾如 Balanchine 的 Bizet Symphony in C（《水晶宮》）和《卡門》……她也許是僅次於 Vishneva 之外範疇最廣的芭蕾巨星（也聽說她們是場費報酬最高的兩大）。不過她的範疇仍然比較注重古典。以《天鵝湖》為例，她就跳過無數不同的編舞版本。她有高見：黑天鵝一角賣弄最高的技巧反而演出沒有太多變化，反而白天鵝一角，她每次演出都有不同的演繹體驗和表現。

2001 年，年方 22 的她已在巴黎演出，一舉轟動巴黎，最近在巴黎歌劇院，我看到有一本單是講她的大書，可見她在巴黎的聲望。她的錄影也特多，因為 La Scala 較喜歡發表演出的錄影。使我們有很多看到她的錄像的機會，包括在 YouTube 和國內的優酷。

2003 年 Zakharova 離開 Mariinsky，轉投對手 Bolshoi 當首席，這是轟動舞壇的新聞（鑒於兩大劇團的暗中競爭）。其實 Bolshoi 已一早向她掘角，不過她想先成為大明星才跳槽。當時她說跳槽的理由是 Bolshoi 容許她全球客串。那次跳槽也許有點不愉快，因為她似乎很少回老家馬林斯基客串。相反的是，Vishneva（也許是她門當戶對的 competitor）卻常常去 Bolshoi 演出，近年也許在莫大演出場數多於在馬林斯基！芭蕾巨星輕易享全球客串的機會，但似乎 Principal 的地位只能最多掛兩個牌。她掛的牌是 Bolshoi 和 La Scala，而 Vishneva 則掛 Mariinsky 和 ABT。當年 Sylvie Guillem 從巴黎轉倫敦而只是永遠當客串，也是因為她要跳盡全球的舞台。在 Bolshoi，Zakharova 的 Coach 赫然是前輩芭蕾巨星 Ludmila Semenyaka。也許是 Semenyaka 的影響，有人評論，進入 Bolshoi 後的她，近年的演出多了感情豐富的成熟表現，現在增加了很多以前稍欠的精微細節。在 La Scala，Principal 稱為 Etoile（法文的明星一字，巴黎也這樣稱呼），而把 Bolshoi 的 Lead Soloist 和 Mariinsky 的 First Soloist 叫高一格，稱為 Principal。La Scala 只有三個 "明星"，她是唯一的 Ballerina（女性）明星。

Svetlana Zakharova 一向以技巧的 Virtuosity 著名：她擁有絕對完美的芭蕾舞典範身形、高瘦、手腳特長，其金雞獨立兩手張開的形象是芭蕾的 Perfect Shape，芭蕾術語稱為 Extensions。她被評為擁有 "Sky-high Extensions huge in projection yet subtle in details"（天高的肢體伸展，廣大的投射但細節精微）。她的揮鞭轉是最好的，但同時她的靜態平衡也一流。美國最著名的前輩舞評人 Tobi Tobias 稱她為慢版之后（Queen of the Adagio），其 suspending legato（持續穩定的慢動作）穩如泰山，在技術上說應是最好的 Aurora。可喜的是這個 Virtuoso Ballerina 近年多了很多 subtle 的表現，一反早期我認為她有點硬的印象（相對於 Vishneva 和 Lopatkin）。

Zakharova 早已征服了古典芭蕾的範疇，進入 Bolshoi 後她不但演過古典芭蕾中大多數角色和大多數版本，也演新劇。她的老公赫然是今天最好的小提琴家之一 Vadim Repin。近年他們夫婦軍也演出 Ballet & Violin 的 Recital，我很想看（主要是好奇心）！世界上精彩的演出太多了！

《大地之歌》(Acosta / Nunez / Soares)